U0054563

好日況味

9種生活工藝，看見餐廚美器
・・・・

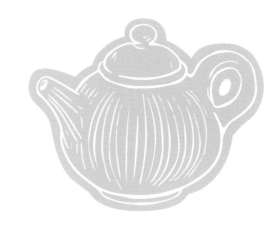

目錄

第一部
流理檯上 的順手用具

桃園｜永利｜鋼刀 ——— 12

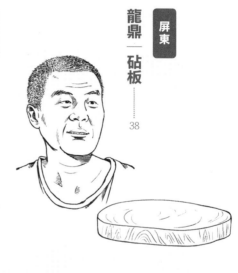

屏東｜龍鼎｜砧板 ——— 38

臺北｜三芳｜毛刷 ——— 64

第二部
爐具上 的可靠夥伴

桃園｜阿媽牌｜鐵鍋 ——— 92

臺北｜富山｜蒸籠 ——— 118

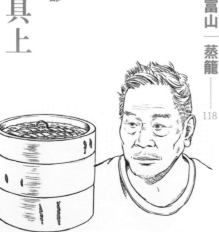

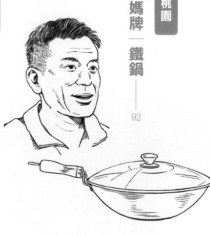

以平常生活中的
每日器物實踐美

序

近五十年來臺灣產業結構從農業、工業逐步進入以資訊與服務業為主的社會，生活形態的改變，對於生活品味的要求也隨之提升。選品選物店錯落在巷弄間，坊間甚至也有教授生活美學提升居家品質的課程，從選擇、購買到使用，各個環節都反映了對於理想生活的追求。美感生活背後所體現的「藝」，不僅止於掛在牆上的繪畫或是玻璃櫃中收藏的古董花瓶，「藝」存在於生活、深入家庭中的每個角落，俯拾皆是的器物均能顯現品味之所在──因為了解自己想過什麼樣的美感生活，也清楚使用什麼樣的器物用

具可以營造出這種理想生活，正是生活藝術的精髓。

用與美，堪稱物件的一體兩面，環顧週遭每天使用的器物，器型與器用提供日常生活服務，再平凡不過的器物正是當代生活態度及美感意識的展現。國立臺灣工藝研究發展中心長久以來秉持著工藝即是文化表徵的精神，致力於推廣工藝文化及扶植工藝產業，既而提升國人生活品味與塑造臺灣工藝創新。因此，唾手可及的日常器物，不啻是帶領群眾接觸工藝的最佳觸媒。近幾年來，本中心已陸續出版多冊專書：二〇一五年《好物相對論：

生活器物》、《好物相對論：手感衣飾》兩冊，二○一六年《翻轉工藝設計的24個故事》，二○一七年《手感工藝·美好生活提案》、《歲時中的工藝》，均是希冀透過出版書冊，廣爲傳播臺灣工藝的豐碩成果，以及工藝家獨具匠心的卓越技藝。本書延續了推廣與記錄之目的，相對於前書以個別人物或個別器物分項列舉的寫作方式，特別規劃以生活場域爲劃分依據，挑選國人居家環境中最能凝聚家族情感、每日均會接觸使用的餐廳廚房，以深入居家生活的方式，介紹器物製作和使用的「鋩角」、知識與趣味。

從飲食的備料、烹煮到享用，讀者將隨著本書走近流理檯、瓦斯爐與餐桌，看見從刀具砧板到碗盤杯壺等多項物件；物件之所以成形，背後當然有經驗老到的一雙手。工藝師們在自己日日琢磨的工坊裡侃侃而談，從原料、從工序、到個人的設計與堅持，這一切努力如何才能成就得以符合國人生活習慣、或是拓展使用經驗的美好器物。而近來對於產地履歷的關注，也可應用在工藝之上；若是前往探訪工藝師所在，不僅可以了解地緣因素時常是促成工藝發展的背後助力，亦可享受當地風土、美食與人情，對於土生土長的臺灣這片土地，有更深一層的了解。在工藝的製造面之外，使用面亦是不可或缺。每項工藝產品搭配一位長久關注、擅於使用的生活達人，他們出於興趣、或出於職業使然，對於所屬器物知之甚詳，而得以示範數種使用方法及撇步，對於購買器物卻不熟稔如何使用的讀者而言，當能成爲極佳的參考。

對消費的大眾而言，使用每日的餐廚器物而獲得的美感體驗，是生活品質的絕佳展現。對生產的工藝師而言，製作器物的那份堅持之美，是對己身的肯定和對未來發展的期許。藉由本書揭櫫工藝品背後的意義循環與相輔相成，我們期盼臺灣工藝能以使用之美爲動能，走出一番新貌。

國立臺灣工藝研究發展中心 主任

PREFACE

Living an Aesthetic Life
through Daily-Used Utensils

Over the past, nearly five decades, the major share of Taiwan's industrial structure has gradually shifted from the agricultural and manufacturing to service sector. As the ways of life have changed, people have also become more demanding for a lifestyle with good taste. While a great number of select shops are tucked away in the alleys, there are even courses on life aesthetics, teaching people how to improve the quality of life at home. From selecting, purchasing, to actually using the household utensils, all aspects reflect people's pursuit of an ideal life. The "arts" behind the aesthetic life is not limited to the paintings on the wall or the antique vases in the glass cabinets. The "arts" exists in our daily life and permeates our homes, as even common utensils can show the owner's taste. As one knows what kind of aesthetic life he or she wants to lead, one would create that ideal lifestyle with suitable utensils. This is the essence of the art of life.

The two major factors defining a cfraft would be its utility and appealing appearance. When looking at the utensils of daily use, we would realize that our everyday life is supported by their various types and purposes. The ordinary utensils are the expression of the attitude of modern life and aesthetic consciousness. For years, in the belief that craftsmanship is the representation of culture, the National Taiwan Craft Research and Development Institute (NTCRI) has been dedicated to promoting craft culture and cultivating the craft sector, thereby enhancing the taste of Taiwanese people and facilitating the innovation of Taiwan crafts. For this reason, the daily-used utensils would be the best catalyst for leading people to be acquainted with crafts. In recent years, the NTCRI has published books such as Relativity Theory of Crafts: Life Utensils and Relativity Theory of Crafts: Hand-Tailored Clothes in 2015, 24 Stories about Craft Design in 2016, Hand-Crafted Art: Proposals about a Good Life As Well As Time and Crafts in 2017. Through the publications, we hope to promote the fruitful achievements of Taiwan crafts and the ingenious craftsmanship of the craftspeople. This book bears the same purpose of promoting and recording craft of Taiwan, but different from the previous books sorted by individual persons or objects, the chapters in this book are divided by the areas in kitchen and dining space, where people use every day and bond the family together. By delving into the household life, the book reveals the knowledge and fun facts about the making and using of

utensils.

From preparing, cooking, to enjoying a meal, through the book, readers will take a close look at the crafts from cutting board to items found on the kitchen counter, gas stove, and dining table, and learn about the stories behind them. At their workshops, the craftspeople talk about not only the raw materials, the working process, and their own design concepts and insistence, but also how all these efforts lead to the wonderful objects that meet people's lifestyles and even expand their user experience. As the origin of manufacturing is drawing wider attention lately, the concept can be also applied to crafts. When people go visit the craftspeople at their workshops, not only can they understand that the regional factors usually facilitate the development of the craft industry, but they can also enjoy the local customs, delicacies, and hospitality, gaining a better knowledge of the land they were born and bred. In addition to the manufacturing process of crafts, knowing how to use them is also indispensable. Each craft product is paired with a maven of lifestyle, who has been keen on household crafts and their applications. Out of interest or due to occupational need, these mavens have an intimate knowledge of the items they are assigned with and are able to demonstrate several ways and tips of using them. For readers who are not familiar with how to apply the products to daily life, this book would be an excellent reference.

For the consumers, the aesthetic experience they gain from using the tableware and kitchenware is the best representation of the quality of life. For the craftspeople, the dedication to production reflects their self-affirmation and anticipation of future developments. As the book reveals the interaction between the environment and the people behind the craft products, we hope the idea of use and beauty lies within Taiwan crafts would lead the industry to a newly prosperous scene.

Director, the National Taiwan Craft Research and Development Institute

Hsu Jeng Hsin

近庖廚，知工藝

編輯室報告

／行人文化實驗室

走進一間間藏身在巷弄深處、或是高架橋邊，或是在田中央的工廠抑或工作室，我們常看見師傅全神貫注在手上的工作，頭也不抬，要等到我們走近了大聲招呼，師傅才會起身送來一個微笑，說聲：「一陣仔嘸看啊吶。」

在臺灣，好多造物的師傅總是這樣，一輩子默默打拚，拚出深入你我生活、一旦少了生活就萬分不便的物品，但人們隨手使用的時候，卻難以想起製造者的形貌。說來奇妙，於此同時，我們卻又那麼喜歡觀賞日本職人的文章影片，一面感嘆匠人精神如此可佩。難道臺灣沒有值得讚頌的工藝嗎？終身奉獻的

職人在哪裡呢？難道不是人們不曉得他們存在而已嗎？如果能提供他們曝光的機會，或許大眾就能知道職人不假外求，身邊隨處可得的用具也大有來頭呢。

基於這樣的原因，近幾年來追著臺灣製造職人跑的行人文化實驗室和長年研究推廣工藝的國立臺灣工藝研究發展中心搭上了線，希望用師傅們精彩的人生故事和製作技法的細節描繪他們一輩子的堅持，以出版書籍的方式見證與推廣。我們鎖定了和人們生活息息相關，每天都有機會碰觸到的餐廳廚房，每人按照備餐飲食會待著的三個場域：流理檯、瓦斯爐和餐桌，列出一

串各種餐廚用品長長清單後，我們設定目標的器物必須是「有過去也有未來」，也就是使用多年多世代，但未來人們仍有需求的用品，而且是人人都可以取得使用的親民道具，因而挑出了鋼製菜刀、木質砧板、鐵鍋、竹製蒸籠、瓷碗、瓷盤、玻璃杯和陶茶壺這九種器具。

接著，我們開始查找探訪工藝師。既然是臺灣工藝，那麼當然必須是腳步穩穩踏在臺灣的土地上，用全手工或半自動化的方式造物的匠師。這雙老練而擇善固執的手，可能是專注深耕的在地職人，也可能是開拓創新的轉型二代。而且比起幫已有大量媒體曝光的品牌錦上添花，我們更希望鎖定具有環保永續、歷史傳承、奠基鄉土等精神的師傅進行報導。在一系列評選和拜訪後，我們便實地進入師傅平常工作生活的場所，讓讀者一窺對方的工作景況，進而透過詳實故事和精美照片，了解工藝的「鋩角」。一路到這邊，推展工藝認識度的目的看似有了著落，但既然是透過器物前端作業，後端的「使用」應該也能證實工藝的美妙才對。於是，生活達人的角色便冒出頭了。我們邀請對器物多有研究、在生活美學方面有號召力的達人們親身示範不同用法，演示出工藝品能如何為美好生活大大出力。

所以我們走進了立晶窯蘇正立遠離陶瓷老街的工作室，紀錄他繪製的過程，也與他一起坐在榻榻米上喝茶。我們也看見在鄉村務農的彭顯惠侃侃而談如何用刀對付時令蔬果，身兼主婦與作家身分的諶淑婷則邊做家人午餐的菜色邊展示鐵鍋特性為什麼適合「一打多」的忙碌母親。

從這些製作用心、使用巧妙的餐廳廚房工藝品之中，我們看見了臺灣製造的驕傲。但是，在尋訪工藝師的途中遭遇的挫折，也讓我們發現潛伏在產業之中的危機不時閃現。譬如，砧板師傅許明國告訴我們，健康又耐用的木砧可能將因為臺灣國產木材無法使用、進口木材價格飛漲許多倍而走向消失；瓷盤也因為生產不敷成本，臺灣境內已幾乎很難找到製作廠商……即使有些工藝品如同毛刷和鐵鍋一般，因為環保和健康的概念抬頭而再啟發展，也還是面臨人才斷層的困境。

在這種時間點上，我們只能期盼本書在帶給讀者對餐廚工藝的認識和對美好生活的追求之餘，也能多少喚起一點人們對臺灣工藝的注意力。從肯定工藝師、善用工藝品起始，再給臺灣工藝多幾次機會，或許會是打開僵局的可能性所在。

第一部
流理檯上的順手用具

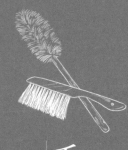

毛刷

砧板

鋼刀

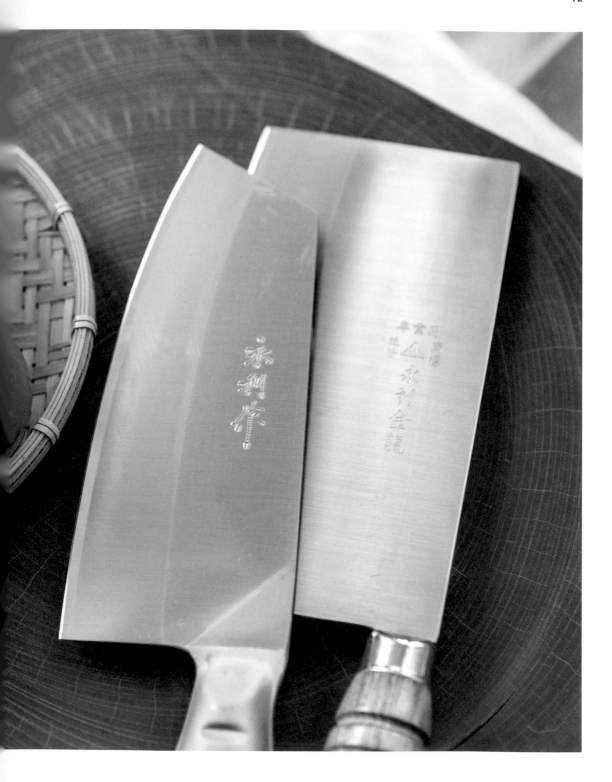

永利一鋼刀

所到之處無往不利

火裡來去，
藏不住精銳鋒芒的
謙謙君子

工藝師
盧肇興

位在桃園中壢的永利刀具，是臺灣極少數用半自動製程做鋼製菜刀的工廠。比起雖可全手工製作、但只能做出市場餐廳專用黑鐵菜刀的打鐵店，還有雖可製作家庭用刀、但已然全自動化，幾無人為因素的大型刀廠；永利老闆盧肇興至今仍然堅持用老師傅的精準眼光判斷和熟練手藝與機臺交互來往，錘打出一把把鋒芒畢露的鋼製菜刀。

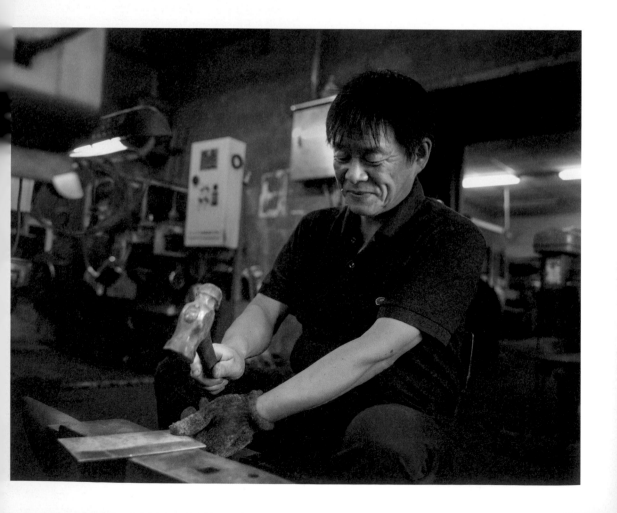

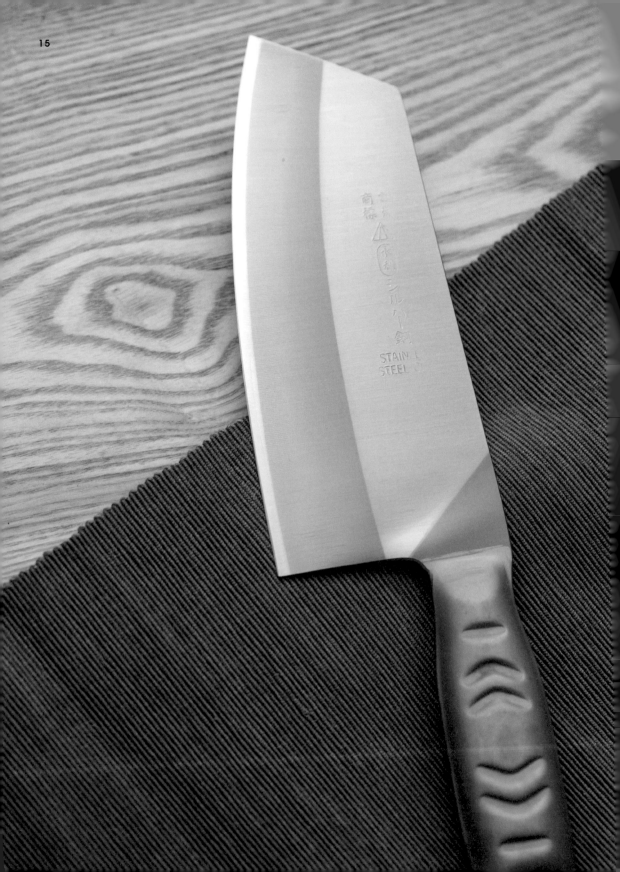

灼

熱的爐窯鏗鏘錘打，研磨開其鋒芒，無論是戰場兵器或庖丁為戰國時代的魏惠王解牛，鐵器的影響深遠，足以作為歷史文明進程的代表標誌。

清代年間，臺灣打鐵產業在中壢扎根，今日延平路一帶曾是盛名響亮的「鐮刀街」，聚集超過百家製作傳統農具的店面。一九六〇年代隨農業機械化、產業轉型，中壢三寶之一的鐮刀沒落。遭逢農具需求降低困境，永利刀具廠創辦人盧澄秀先生，有感於「每個家庭都會用菜刀」，放眼農田的目光轉向瞄準廚房。

位在中山東路上的永利刀具，偏窄的小路加上遮住半片天空的高架陸橋，得抬頭留意才不會錯過藍底白

好刀出自鋼與熱之間

字的招牌。踏進店內，便見展示櫃裡的把把刀，熠熠亮出「不怕顧客找不到所需」的自信。此時，盧澄秀之子、永利接班人盧肇興，不疾不徐地低調現身。他推開辦公空間後方的隔音門，走入燠熱勝酷暑的廠房。一進去便見到五位師傅正專注手邊工作。現場不只溫度高，音量更大，得扯嗓門、湊近講，才聽得到彼此說了些什麼。身在半自動機器占據的廠房內，不禁感受到此地依舊有純手工時代的「上陣汗淋淋、燎烤勝炎暑。欲問該行為哪般？舉世極辛苦。察鐵色憑規，動作需神速。邊打邊瞧不用稱，手語行如故」。在這樣環境待久了，其實令人頗感焦躁，但盧肇興依舊不慍不火，耐心且仔細地一一解說起製刀流程。

永利最早期製刀，材料來自高雄船廠的廢鐵。這塊鐵經過切、燒、熔、剖之後，中芯夾鋼片，再由老師傅的節奏領著，一次次鍛敲成型。鍛敲成型是最難的部分：老師傅在碳爐前，邊打邊注意溫度，溫度太高，金屬脫碳變軟，太低則裂。不停打鐵的過程中，間歇有四射鐵屑、火星穿插，皮膚遭燒、遭燙都是家常便飯。

當然，除技術外，用何種材質製刀更是不容輕忽的一大重點。一九五四年，盧肇興出生前一年，日本福井縣武生特殊鋼材株式會社來臺，巧合機緣牽線下，找到了盧澄秀。臺灣早期沒有像武生帶來的這種鋼材，然而武生的三合鋼不

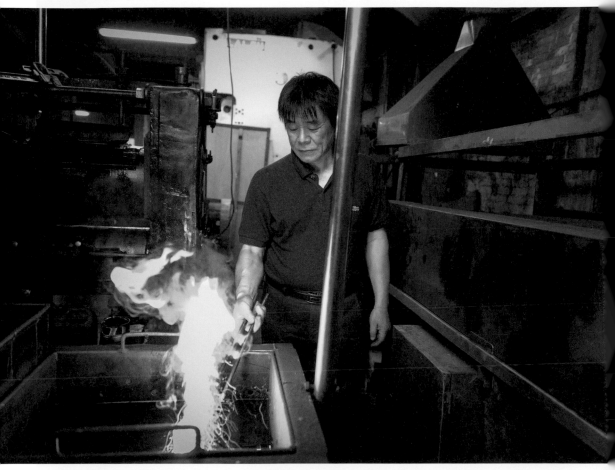

鋼材熱處理的每一步都十分關鍵。會視韌性、硬度,選擇是否回火,或者過油／過水／自然冷卻,完成焠火。

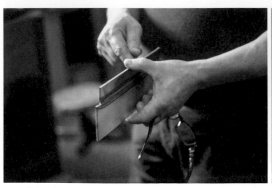

論碳與鉻含量，其他合金比例、硬度、韌度……各方面皆顧及，因此武生鋼材成了永利刀具最重要的夥伴，至今超過一甲子合作，不止做品質，也做信用。

純手工轉機械輔助，精準眼光與上好材料仍是關鍵

盧肇興談到學生時代在家幫忙，從包鋼、加熱熔鍛、鍛敲成型、焠火、高溫回火、過油或經水冷卻、打磨開鋒、拋光等，每道程序全手工。如此手工製刀持續至約莫三十年前，盧肇興為求量產穩定到可承接大筆訂單，便改由人力操作機器生產。但在鋼材部分，就算耗費成本較高，為了刀具品質與延續父親製刀初衷，鋼材仍堅持繼續進口使用武生的三合鋼。

人力操作機器下，將鋼材切割、加熱熔鍛，沖床取代傳統鍛敲，不同刀型有不同模具可選用。成型後，便進入熱處理：以焠火增加刀的硬度，並視鋼材韌性（是否富含彈力、是否易脆），必要時得進入高溫回火程序調整。接著再以機械滾輪整平刀型、研磨刀口，裝上木柄、拋光刀身。如果刀柄採不鏽鋼材質，須先拋光，才把刀身焊接上不鏽鋼柄。然後經人工開鋒，有效控管刀刃的厚薄和尖銳度，最末也不忘油壓打上永利字樣，便可包裝出貨。

盧肇興強調，早期熱處理全依賴師傅眼力、憑經驗取勝，現在電子儀器精準、能維持恆溫，幾度就是幾度。每種材質適用的溫度、時間皆不同，太高溫，鋼的碳素往外擴散，硬度就不夠了；又或時間沒拿捏好，導致整批材料只能報廢處理。因此，常常有些刀乍看不錯，回家切個幾次就壞，便是太硬、無韌性而脆斷；不然便是太軟，易生毛邊，不夠鋒利。「之前試過一批材料，拿去熱處理時卻無法順利焠火，碳素都跑掉了。」鋼材與熱處理要相輔相成，若是隨手拿一塊廢鐵，再怎麼細心處理都不可能達到

在純手工與人力操作機器之間，最大差異主要在「熱處理」。一直以來，熱處理始終是刀質好壞關鍵所在。但不同過往，現今用電子溫控，依據不同鋼材設定合適的溫度，相較單憑肉眼判斷，益加準確，品質更趨穩定、效率也提高了。不過並非全都託付機器就好，過程還是需要師傅不時關注狀況、作些微調整，「一有問題，賺的成本錢都沒了，」盧肇興說。

（左圖）永利創辦人盧澄秀留下的全手工製刀。

「製刀最重要就是好的鋼、好的熱處理，剩下是表面修整與裝刀柄的工夫。」

好品質，真是恨鐵不成鋼，「製刀最重要就是好的鋼、好的熱處理，剩下是表面修整與裝刀柄的工夫。」

精湛技術，打出東西南北多樣好刀

解說完製刀流程，盧老闆慢條斯理地沖起咖啡，接著一一拿出自家生產的刀稍作介紹，更如變魔術般地找到父親留下的手工製刀，將它們取出展示。聽到眾人為多種刀型感到訝異的驚呼聲，向來靦腆的他悄悄微露自信微笑，讓人得以窺見師傅內斂的自傲。

從中式廚刀介紹起，型方正，刀背由厚至薄分別為剁刀、文武刀、片刀。西式廚刀區分得細，多以雙面刃為主，刀身瘦窄、刀尖呈尖形。舉德系刀款為例，加工好、韌性

高、整體偏軟，不過防鏽一流。而日式廚刀區分得精，有日庖丁與洋庖丁兩大刀系，刀背多呈直線條，刀尖銳利。日庖丁先舉日本主廚刀為例，單面刃，以處理魚肉、青菜為主；洋庖丁則雙開刃，偏薄。另外還有結合和洋外型，用途更廣的三德刀。整體來說，日式廚刀材質多樣，普遍在各方面表現都優質，但就是容易生鏽，得天天勤拂拭，較多專業廚師才會使用。

店裡還有西瓜刀、甘蔗刀、肉刀、去豬毛刀、檳榔刀、橡膠樹刀等。採訪當日，店內正好有把墨西哥料理刀。一問下，原來永利也接客製訂單。只要顧客帶著手繪或電繪圖稿來，現場有的鋼材能符合需求，都可製出實品。盧肇興笑著說：「我也做過原住民用刀哪。」

有趣的是，從客製的臺灣刀鋒，看

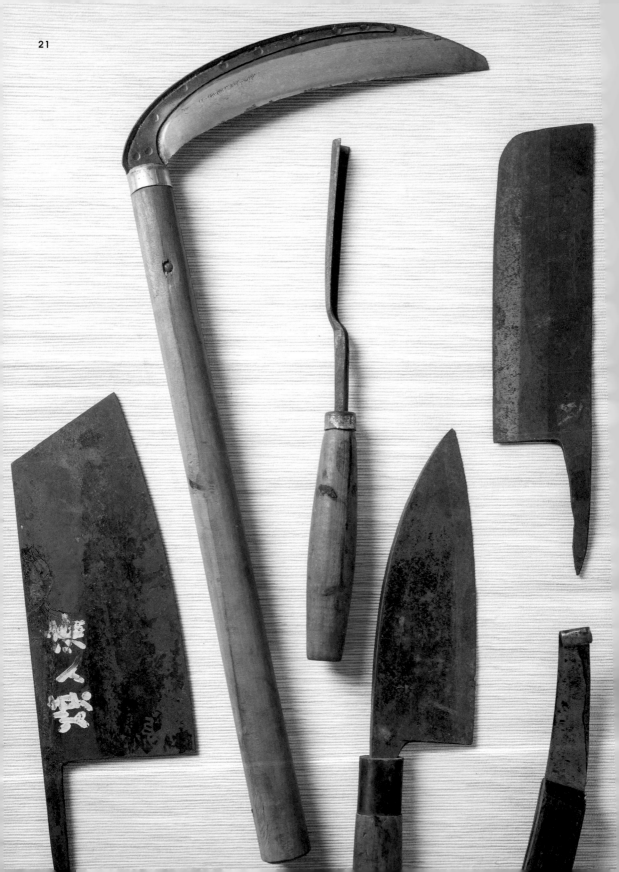

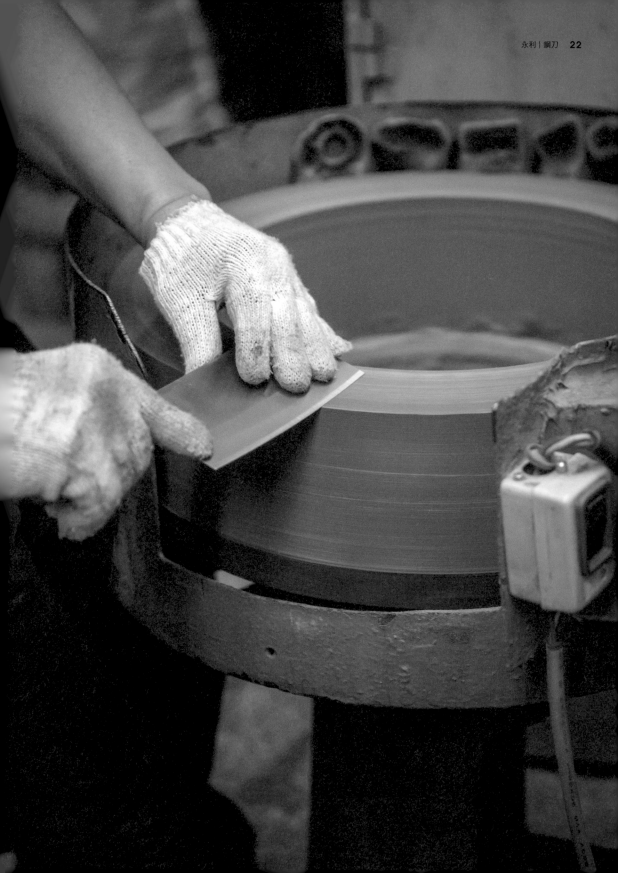

得出其中所藏的地域特色。例如，曾有位原籍花蓮的顧客，帶著圖上門請永利製肉刀，因成品方便使用，口頭上「花蓮型」之名不脛而走。同樣地，專殺魚的宜蘭型也是這般由來。又諸如顧客前來訂製時，直接稱圖款為臺南型、嘉義型……永利便從善如流跟著稱呼。

若顧客到店面，說：「一把屏東型」，屏東型肉刀便絲毫不差地手到擒來。這些「某某地方型」同屬肉刀，刀的線條、大小都不一樣。不曉得是否與各地畜牧種相關，導致肉刀有如此差異？盧肇興說：「其實什麼刀子都有人用，長得也都大同小異，不會隨時代有太大改變，會變的主要是材質和刀柄，也通常跟技術有關。」至於說到近來流行、刀面花紋極美的大馬士革鋼刀，直條或漩渦紋皆需要一層一層

鍛敲疊上，但不過外觀賞心悅目，使用上差異不大。倒是刀柄是門學問，木質柄多有環型雕刻可防滑，不鏽鋼刀柄方便清潔。

尋求萬用招牌刀，
不如善待手邊物

那麼，哪把刀子是永利的招牌？答案很謙虛：「沒什麼招牌，倒有賣得不錯的。」想到方才認識製刀過程中，盧肇興偶爾俏皮地把刀拿來輕敲頭部，或試試能否俐落斷髮，或削報紙。如此想來，應該刀刀都是招牌吧！

再追問盧肇興心目中的好刀是什麼模樣，思索幾秒，他給了兩個字：「耐力」。每把刀都各有功能，是否好用，卻部分取決於個人習慣。然

「其實什麼刀子都有人用，

長得也都大同小異，不會隨時代有太大改變，

會變的主要是材質和刀柄，也通常跟技術有關」

而不管是專業廚師、家庭煮夫／煮婦，大家評斷的、在意的地方皆不同，沒有一把能通用，何況來永利買刀的客戶百百種？但不管製刀或用刀，所有成品最終都要回歸自身與生活中。一把刀沒有耐力，怎經得起屢屢又剁又切的考驗？

不過好刀買進門，保養在個人，「刀子的使用年限是看個人」，最怕遇到持一把刀走遍天下爐灶。善烹煮的人，至少要三刀流：片刀、剁刀、水果刀，區分好每把刀的用途，用完便清水沖過、擦乾，不直接切冷凍食材，或落刀一半、切不下去卻左右扭。刀口崩缺雖可磨平，但整片鋼材難免受損。另外，砧板最好用木或竹製，因玻璃、陶瓷硬度高，刀切上頭便容易鈍。常幫專業廚師磨刀的盧肇興還透露：日式或西式料理師傅的刀較乾淨，

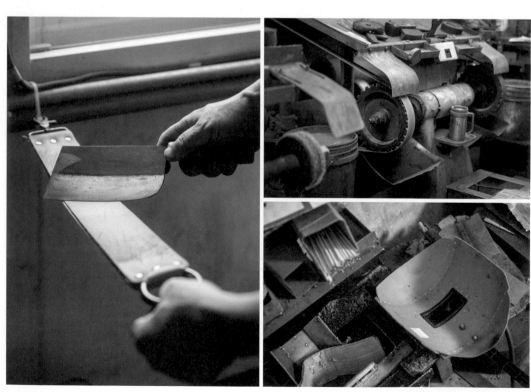

為了使鋒刃加倍銳利、確保完全去除研磨後的毛邊，「牛皮盪刀」是一門功夫，動作簡單，但箇中訣竅不容小覷。

相較下，不少拿來磨的中式料理刀往往還有肉屑黏在上頭、菜跡斑斑，得花一段時間提醒跟教學，才能改變顧客對保養刀子的態度。

腳踏實地製刀，心響品牌與傳承

想在刀具界中游刃有餘，盧肇興二十多歲即開始正式入行學習。繼承家業前雖從事過其他工作，但「純手工總需要人力，當時家裡人手不夠，叫我回來，我就回來做了。」時間一久、經驗累積，才敢也才能如數家珍，把把刀子也都像自家孩子。

聊到過去父親盧澄秀為了賣刀，載著貨、踩著武車一路到臺北，「真的很辛苦！」他說。想再進一步了解盧肇興是否也經歷過產業困境

使是半自動生產，仍不容忽視技術
臺灣自己的東西、自己的品牌」。即
重要的任務，「讓自產的刀成為我們
永利刀具的品牌形象，這是目前最
業現況即是如此。他一心只想做出
的雙人牌也有併購日產刀等等，產
WÜSTHOF（三叉牌）買下，而知名
品牌，如：日本的「雅」已被德國
說到這兒，盧肇興不免提到國外

內需尚過得去。
外銷市場雖有難度，但踏實地經營
產萬支打入他國。現階段的他，攻
大成全自動機械化工廠，也不圖日
特地買幾把回鄉。他不貪把規模擴
但現在也偶有外籍移工覺得好用，
利菜刀外銷美國，後來沒了消息，
是安穩了。儘管三十年前，有人將永
巧——盧肇興認為自己一路走來算
或格外辛苦的時期，答覆倒意外輕

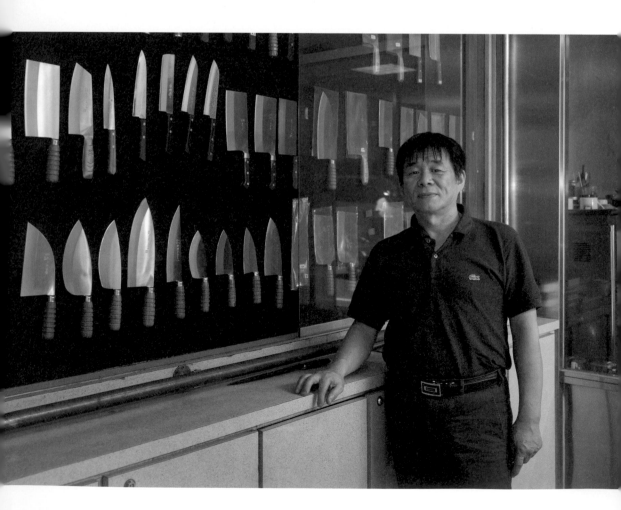

本質，從手工傳承下來的經驗與精神，正能賦予機械製品無可取代的「韌性」。盧肇興對未來並無太多設限，但透露想在生產線外，開設純手工製刀、將刀推上技藝層次的工作坊，像日本職人，小班教學、傳承刀有興趣的年輕人，吸引更多對製技術，一如從前他在小小的爐前，仔細收妥父親教授給他的揮汗熱情。

採訪末尾準備離開時，想到工廠二樓那張劉德華還年輕的海報，和青春無限、用來提神的安室奈美惠掛簾，時光總如水流逝，但願凡事有無限可能。不知盧肇興與身旁那位同樣靦腆的青年，未來願不願成為永利三代目呢？在這裡，與鋒芒同樣細膩且堅韌的精神，是如此熠熠生輝。（文／游閔涵）

小知識 ▷ 什麼是焠火？

藉由控制不同的環境溫度，可以改變鋼材內部晶體結構排列狀態，取得所需的鋼材特質表現，應用在不同目的並達到理想的功效。例如菜刀要銳利好切，刀體若過軟就不夠鋒利耐磨；若過硬或過脆則容易開裂或變形。

「焠火」指的便是將鋼材從高溫狀態快速冷卻，來強化鋼材的一種金屬熱處理工藝。進行的方式為先將鋼材加熱到一定高溫，溫度範圍需依據鋼材的成分來判定，若加熱溫度過高，晶粒會變粗而導致鋼材容易發生裂痕。而後隨即將鋼材浸入焠火介質中冷卻，水是最常使用的介質，冷卻速度快，但材料易產生裂痕；而油的焠火效果比水差，卻較不易使鋼材裂開。其他常見的介質還有鹽水、有機溶液和空氣等。

焠火通常會搭配「回火」一起運用，經焠火過的鋼材硬度增加也變脆，為調整硬度，以回火重新加熱再予以急冷，藉此使韌性增加、脆度減低。

關於永利的更多資訊，請見第252頁

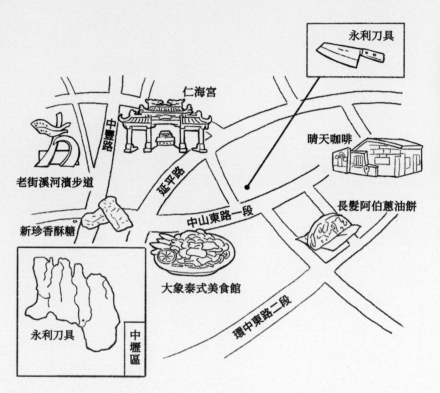

永利周邊走一走

桃園 中壢

以遊覽看歷史

老中壢人都知道，中壢有三寶，其一便是「鐮刀」。為何是鐮刀呢？便得先從地理說起。

中壢位於桃園市區中央地帶，老街溪、新街溪左右環繞，兩溪間逐漸侵蝕出較低的坑谷地形，古稱「澗仔壢」，意為兩河之間的低凹谷地；後來，澗仔壢因處於淡水、竹塹中途站，四處交通往來便利，開始形成熱鬧的市街，遂取地理位置「居中」之意，改名「中壢」並沿用至今。

因此，清代最早開發的漢人聚落即位於老街溪畔；後來因閩客械鬥嚴重，客籍移民紛紛走避到新街溪附近，許多商賈也隨之遷居，讓新街（今延平路一帶）興盛起來。由於新街溪水質清澈、取水方便，加上溪床有不少可磨刀的砥石，種種優良

條件，讓打鐵業者漸集中在新街，此處慢慢有了「鐮刀街」的盛名，鼎盛時期不僅享譽全臺、外銷海外，鐮刀更被視為「中壢三寶」之一，是早年到中壢旅遊必買的特產。

從飲食見風土

除了鐮刀，「中壢三寶」還包括牛肉麵、花生酥糖。中壢以前是北部的大型禽畜市場，充足的肉品供應，讓本地的牛肉麵店數量非常多，經過數十年激烈競爭，每家店都發展出獨特的風味，無論喜歡濃郁湯頭、清淡甘甜、川味嗆辣，相信都

花生酥糖

能滿足味蕾。花生酥糖以花生、麥芽糖為主要原料，酥脆不黏膩的香甜口感，是許多中壢人懷念的家鄉好滋味；不過現在單賣花生酥糖的店家極少，其中又以近百年歷史的老店「新珍香餅舖」為代表，其因為早年參加日本博覽會獲獎而名氣響亮。

除了這三寶，中壢一大特色即是各民族的色彩濃厚交織。因產業蓬勃，除了原本的雲南人和客家人，也逐漸有不少他國移工在此生活，從泰國、印尼、菲律賓再到越南，因此大大影響了此區美食面貌，來到「料理聯合國」若想嘗客家小吃，距離永利刀具不遠有評價四星級以上的「伍角灯」可選擇，也有中壢人公認家鄉招牌的榕樹下綿綿冰；還有木瓜絲涼拌令人讚不絕口的沛瀠越南美食。再走遠一點，除了有名的豬腳飯，中正路上的三角店客家菜包，厚實的外皮與鹹蘿蔔絲餡令人食指大動，與隔壁的劉媽媽菜包美味度不分軒輊，各有擁護者。臨近火車站的「大象泰式美食館」，燒肉也令人吮指回味。而讓永利老闆盧肇興誇讚到「觸舌」的「長髮大叔蔥油餅」，則隱身於中原夜市。

來永利刀具找料理利器後，不妨一路吃吃喝喝，帶著完備的中壢風味走吧！（文／藍秋惠）

老街溪水管溜滑梯

用好刀，拍出農家樸實勁道

生活達人

彭顯惠

在臺灣人的廚房，或大或小的菜刀從沒缺席過。有人肉菜水果全使用不同刀，講究得很；也有人一把刀豪氣走天下，切割剁剁樣樣來。人在宜蘭鄉間開書店，家有一畝田的彭顯惠，因為珍惜公公傳下來的刀子，曾是一刀流傳人。但遇上永利刀具的幾把菜刀之後，她也發現不同刀子的特性，可以把農友送來的時令瓜果和肥美三層肉順得服服貼貼。

物品介紹

永利刀具
YM 銀尖薄片刀｜金龍文武刀

YM 銀尖薄片刀（左）｜採用不鏽鋼刀柄，被暱稱為「銀尖薄」。刀身側以焊接處理，銀色系金屬展現極簡工藝風。刀背偏薄、刀尖呈六十度角，與方正剁刀不同，重量偏輕，使用起來順手流暢，刀刀俐落。握柄形狀非正統圓型，更合手、不易滑動，體型輕薄精悍卻不失莊重，手感極佳，適用各種食材，無論想切丁、片、條，細切、橫切都能輕鬆控制。

金龍文武刀（右）｜刀型方正，木質刀柄刻入環狀紋以防手滑，重量恰到好處，在砧板上鏗鏘有力，碰上油膩肉質、硬皮瓜果只要下刀準，也能如化骨綿掌般無需多費力即可斷開一切，連軟硬骨也乖乖臣服。金龍中式剁刀的刀型在中式餐館或傳統市場常見，富含懷舊情調。

顯惠在接觸永利菜刀之前，愛刀是哪一把？

我原本都用我公公送的一把木柄剁刀，刀身、刀背都薄，雖是剁刀但不重，很好用。果然還是老人家懂這些器具，因為公婆天天煮食，所以之前都用這把刀切天下。

為什麼妳一接觸到永利的菜刀，就選用金龍文武刀呢？

選金龍文武刀是因為刀型款式跟我的常用刀很像，所以想比較看看。

金龍在剁跟切肉方面表現很優秀，不拖泥帶水，連軟骨都很容易切成。對我來說有油脂的三層肉是最難處理的，刀會被肉的油脂拉著，但金龍剁刀有厚度，能壓制肉，不需花很多力氣。筋和肉皮也很好切開，不用來回鋸好幾次，切大塊狀

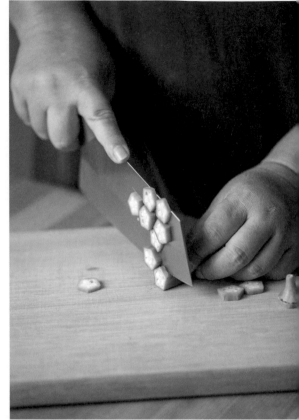

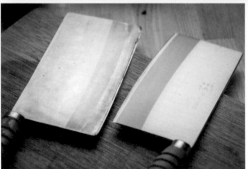

顯惠的舊愛與新歡：公公送的中式菜刀（左）及永利金龍文武刀（右）。

用起來感覺如何？

妳還有一把和金龍相當不同的銀尖薄片刀，妳都怎麼用它？

刀快狠準的俐落感。

菜時的聲音，現在開始享受那種下多了，真的很鋒利。之前沒注意切最詫異是切玉米時，發現斷面平整拍下去蒜瓣有種玉石俱焚的快感。或小面積都辦得到。也適合拍蒜，

刀柄看起來很滑，但這把很貼合手感，好握。相較之下我以前慣用的圓木柄反而會滾動，可能也因為用久了，木柄鬆了的關係。銀尖薄這把，刀柄和刀身是焊接的，不容易有鬆脫問題。刀口呈斜口型，不像西式廚刀整個尖形沒有安全感，因為我習慣從刀子的前端落刀，力量集中在前半部，若是方型刀，在視

超乎預料好啊！以前覺得不鏽鋼覺上會看不清楚自己在切什麼，但這把一目了然，看得到切面跟切下去後的狀況。

刀身重量、俐落度方面，之前常用的刀容易切偏，可能因為材質偏軟，會左右搖擺。銀尖薄的穩定性很高，覺得很安全，而且好下刀，不需太費力刀口就能咬到食材。刀與食物接觸的感覺很好，感覺得到

食材被善待，它之後應該會是我的愛用刀。

妳覺得最難駕馭的食材是什麼？

三層肉算是生活中常遇到較難切的食材，要來回切很多次才會斷，因為肉厚油脂多又黏，換刀用才領悟到自己以前用錯刀。我先生覺得南瓜最難切，放越久，外皮木質化就更難切。其中，葫蘆型南瓜還好，但圓瓜類，像是栗子南瓜或東昇南瓜就切得超辛苦。高麗菜也是，雪翠品種就不好切。另外，山藥太滑太黏，所以我會用金龍剁刀來對付山藥。

妳曾提到想找專用的魚刀，是因爲習慣不同食材使用不同的刀具嗎？

金龍文武刀的刀背厚、重量重，拍碎蒜瓣時很順手。

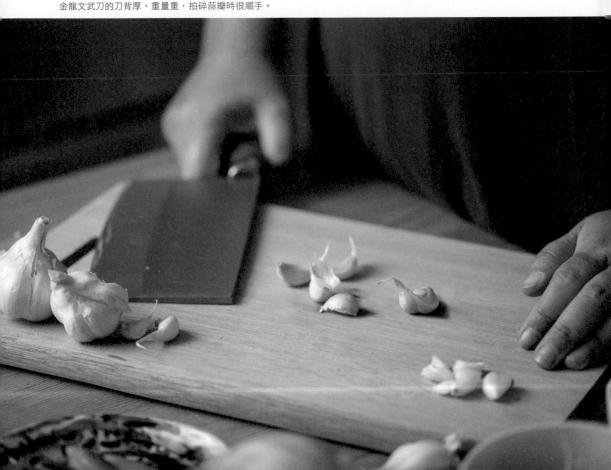

我原本可是一刀流啊！是因為之前到大溪漁港買魚，用家裡的刀處理魚時，會卡到骨頭，本來以為是刀不夠利，但聽永利盧老闆說才知道，剁刀、片刀的切角和施力點是重力向下，而魚刀是橫向。好的單面刃剁刀能流暢地將魚肉骨分離，像溜冰般，若是雙刃，則會一面接觸魚肉、一面接觸魚骨，就削下去了。

通常都習慣怎麼清潔保養刀具？有沒有什麼磨刀的小技巧可以分享呢？

就是洗一洗，掛起來晾乾，但不能用鋼刷刷菜刀，要用菜瓜布，切過肉有油脂在上面才會加少許清潔劑。

通常是覺得鈍了就自己磨，磨刀石

上不加水，會用到水是因為要把磨掉的鐵屑沖掉。磨刀重點在於穩，刀接觸到磨刀石時有發出清脆聲即可。剁刀、切刀磨的方式都一樣，刀接觸到磨刀石時有發出清脆聲即可。

心目中的理想菜刀是什麼款式？

我比較不在意外觀，會以順手、好用與否評估，實用比較重要，用起來順就可以，大概內心覺得這是非常生活化的東西，也不追求名牌刀，所以通常是長輩介紹或到菜市場買。工夫一點的，就是去五金行或傳統菜刀店找。比起來較在意價格，例如三千元以上的刀，我就不考慮了，畢竟不到一千元刀也是好用了幾年。

心目中理想的刀款，是刀身偏長、刀尖呈尖型，刀面有噴砂的樣式，有一種武士刀的感覺，極簡銳利，危險但又吸引人。雖然使用太尖型的刀會有一點沒安全感，就是又愛又怕！不過

尖銳，刀刃會崩掉，所以磨剁刀的角度想像是以房子的屋頂那種角度，片刀就是用像教堂的尖塔的角度，所以只要用大約三十度或十五度角磨，不需太用力。若角度越大，刀刃會被磨平。原則上是刀的刃口對準磨石後面，再往前推。想測試磨得利不利，可用手直接摸，用指腹去摸刀刃，左右移動一下，如果能感受到指紋的高低紋路就代表可以了。

磨刀石種類多，目前家裡用的是很一般的，它通常會有兩面，刀如果崩掉會先用粗面磨，最後再

只是角度問題要拿捏，如果磨得太

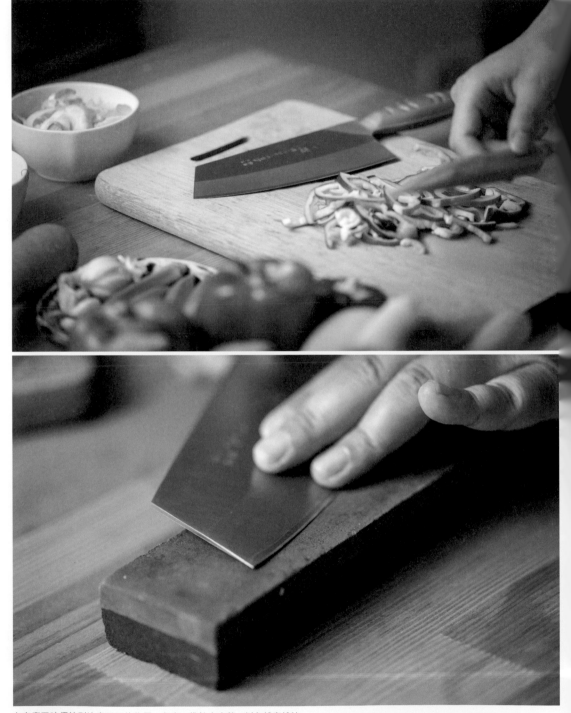

在家磨刀時須特別注意刃口的位置、角度、推拉方向等，以免越磨越鈍。

生活達人

六年前舉家從臺中都會區移居宜蘭員山鄉的深溝村，彭顯惠與江映德夫婦用自己的方式逐步實現開書店和全職農夫的夢想。在顯惠經營的書店裡，有蔬有書、有米有果，還有隨季節更迭的自製醬料，可遇不可求的期間限定商品，堅持宜蘭專賣，強調當令旬食，享受季節食趣，生活循著季節腳步走是再自然不過的了。店內可以菜易書，原來日子有吃有讀即能滿足。

走進顯惠的廚房，感受到她自成一格的大而化之。她的生活自由式，樂活出閑散秩序，看她熟練使用新菜刀切起各類食材的過程中，聞到前所未有清甜自在，還能聽到一家子沒大沒小卻好有愛的對話。

因為家裡有小孩，所以一直沒入手。

到宜蘭居住後，生活型態從都會到鄉村，覺得這兩個地方在使用或購買刀子上有不同的習慣或偏好嗎？

這邊是務農生活，不管菜刀、鐮刀、鋤頭、柴刀，大家會拿去打鐵街磨利、調整。這裡也有專門磨刀的小發財車，定期來，一邊開在街巷裡，一面用閩南語播放磨菜刀、磨剪刀的叫賣，還兼修理雨傘。在地居住的阿公阿嬤很習慣這種模式，跟都會區的人不太一樣。村裡的人都是東西用很久，不會想買新的，即使刀缺角、柄壞了還是繼續修。所以有些人的菜刀是可以傳家的，一用就十來年。有些木柄都已經沒有溝槽痕跡了，還是繼續用。很惜物吧！也可能是用久了有感情、也習慣了。說不定這兒人的刀搞不好是嫁妝之一呢！

彭顯惠的鋼刀使用小撇步

①	②	③
依食材特性選用刀具	**溫和清洗**	**適時磨刀保持銳利**
刀背厚、重量重的剁刀適合處理帶肥的肉和山藥等黏滑食材。薄而輕的片刀切葉菜瓜果很俐落。	不用鋼刷，使用菜瓜布，只有殘留油脂時才用少許清潔劑清洗。	刀口面向磨刀石後方往前推，刀與石的角度根據不同刀種而變化。磨到撫摸刀刃感覺得到指紋高低即可。

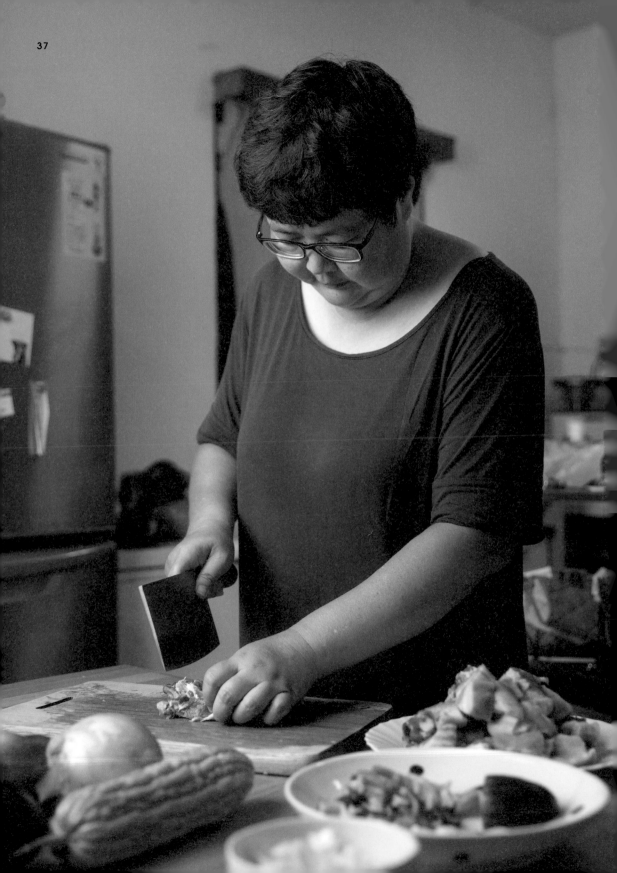

龍鼎——砧板

承受千萬砍剁也不動搖

如雋永木紋，層層疊疊、
圈起地方繁華和衰頹時光

工藝師
許明國

屏東萬丹的崙頂社區，過去曾以出產板凳和砧板聞名全臺。龍鼎菜砧的許明國師傅是村中唯一恪守至今還致力於製作砧板的人，即使材料飛漲，他仍然相信精挑細選的天然木材，加上因「材」制宜的乾燥技巧，就能做出最天然、實用、無塗料無化學，品質傳承數十年的砧板。三十年的光陰、超過十萬塊砧板，都是這樣在屏東的驕陽下一一曬成。

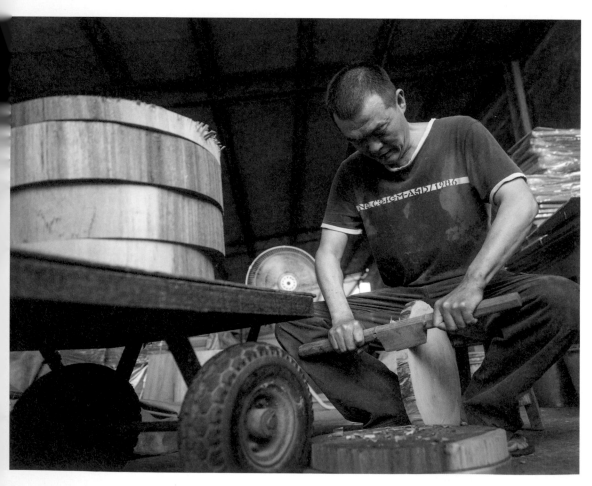

許明國雙手往上拉起厚重的帆布，隨著窸窸窣窣的折疊聲漸漸變小，帆布底下露出的一小角，逐漸擴大成為金黃色小湖面，在圍繞著它的深咖啡色樹皮之中閃耀光芒。它，就是來自非洲的烏心石。

好木難尋，砧板得來不易

五十三天前，許明國面對採訪邀請，顯得有些遲疑。他一開口就說，實木砧板已是夕陽產業，不值得大費周章來到屏東報導。慢慢聊開之後，才曉得除了人手不足，這幾年，實木來源嚴重緊縮，無法供給穩定的生產節奏，已呈現「做做停停」的窘境，才是他不願接受採訪的主因。他沉思過後，最後說：「等下一批木材原料進貨時，我會給你們打通電話。」

沒想到，這一等，竟將近兩個月。

此外，製作實木砧板，必須以超過直徑一百公分的木材為原料，做出來的數量、賣的價錢，才有些微利潤。這對許明國來說，又是一個先天限制。他苦笑說，對村子裡製作板凳、木桌椅的同鄉來說，直徑三十公分的木材便足夠當原料了，沒那麼多限制、還可以傳承下去，但他賴以維生的砧板，能再做多久？真是看老天想賞幾年了。

動眼也動手，善用木材個性

許多使用過實木砧板的人都有這樣的經驗：一塊木材砧板只要裂開，就不順手了。當食材掉進裂縫，很難維持一定節奏感切剁，連帶影響切剁的精細度、食材下鍋的及時性和料理的美味。因此，不易裂開，是一塊砧板最基本的要求。要製作出這樣的砧板，實木本身就要擁有

五十三天前，許明國面對採訪邀請，顯得有些遲疑。

而，氣候變遷造成熱帶雨林逐漸消失，許多木材輸出國也面臨森林保育的壓力，紛紛緊縮出口的數量與條件，使得進口木材一年比一年貴，許明國說，這幾年來價格已上漲四倍。再加上由輸出國到達臺灣的船期有時會因天候或人為的狀況，導致製材廠也無法掌握船靠岸的時間，使得製作實木砧板，變成一門看天吃飯的行業。

而缺乏原料，對於以手工製作實木砧板的匠人來說，它的嚴重性遠遠超過你我的想像。

十餘年前忍痛改用進口木材。然而，氣候變遷造成熱帶雨林逐漸……

沒想到，這一等，竟將近兩個月。

許明國雙手往上拉起厚重的帆布，隨著窸窸窣窣的折疊聲漸漸變小，帆布底下露出的一小角……

二〇一一年政府宣布禁伐天然林後，產自臺灣本土的木材不易取得，許明國迫不得已，勉強以風颳倒的漂流木作為材料來源，但終究無力回天，十餘年前忍痛改用進口木材。

讓人等待的原因，是源自一九九一年政府宣布禁伐天然林後，產自臺灣本土的木材不易取得，許明國迫不得已……

（左圖）開始切割之前，許明國會先用模板在木材上規畫砧板的大小及個數。

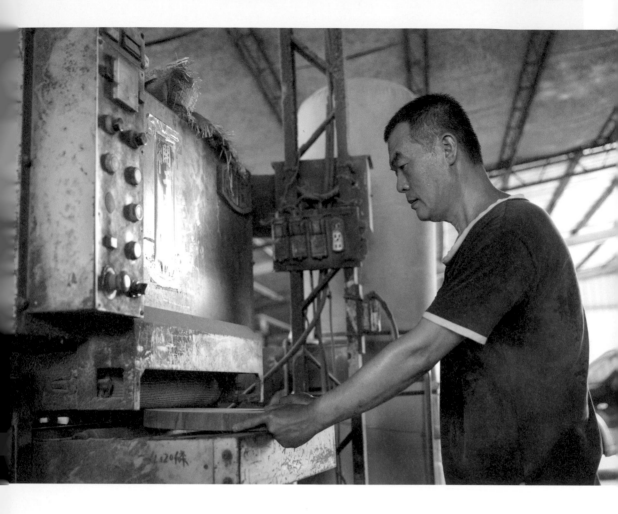

「我對臺灣櫸木比較有感情。
它的紋路真是漂亮，又耐用，但因為保育的緣故，
很少有機會再用臺灣櫸做出又美又好的砧板了。」

良好的先天結構，在選擇木材這一關，匠人的經驗就決定一切。

許明國說，選材時，光用眼力是看不出來的，一定要實際做出幾塊砧板後，才確切知道這支木料的個性，再搭配製作期的天氣狀況，配合環境濕度，決定用多少天來「陰乾」。這雖是製程中最末階段，卻是工藝中最關鍵一處。

即使許明國製作實木砧板的經驗達三十年，經他手的砧板超過十萬塊，他仍然強調，每一支木材的個性與陰乾的天數，從沒有遇過一模一樣的，無法複製也無法標準化，每一支都必須先做出幾個來實驗，在陰乾期間，每天觀察砧板的濕度變化，才會知道要如何對待眼前的這支原料。

許明國是道地屏東人，成家立業

都在萬丹鄉的崙頂社區。這個社區曾是全臺規模最大的砧板村，石，以及被視爲砧板界最高品質的臺灣櫸木，木質堅韌、紋理細緻優美，俗稱「雞油」。只要講到用臺灣櫸木做的砧板，許明國的眼神就變得明亮有力，嘴角浮出觸見夢幻的微笑，然後長嘆一口氣，讓人感受到他心中深深的惋惜。向來含蓄的他這麼說：「我對臺灣櫸木比較有感情。它的紋育的緣故，很少有機會再用臺灣櫸木做出又美又好的砧板了。」

現在如果還遇得到臺灣櫸木，幾乎都是藏家過去收藏的珍品。

二〇〇九年八八風災前，臺灣紅檜、扁柏、牛樟、肖楠以及紅豆杉，已列入五大保育類樹種；八八風災後，林務局曾經開放業者合法取得風倒漂流木，那時尚

樹，還有臺灣楠木、臺灣烏心的臺灣櫸木，俗稱「雞油」。名。許明國的父親最初就是自製自銷砧板起家，後來發現販售砧板的利潤比製作的利潤還高，於是改以販售爲主力，騎著「武車」，綁著一大疊砧板，跨過高屏溪，遠至高雄、臺南沿途叫賣，所批發的砧板，就是來自村子裡當年幾十戶人家，以全手工方式所製作出的產品。問許明國爲何不也賣砧板爲主？他說，自己不擅長與客人討價還價，還是好好地做出一塊值得信賴的砧板來得好應付。

早年崙頂砧板職人們，使用的原料當然是道地的本土木材，有芒果樹、龍眼樹、相思木、梅子

有機會得到一些珍貴原木。目前，根據《森林法》，臺灣櫸已被列為十二種貴重樹種之一。

回想起早年崙頂號稱砧板村的風光，許明國笑著說，以前的砧板沒有那麼講究打磨的工藝和陰乾的濕度控管，最常見的就是用芒果樹、龍眼樹的主幹，整棵按厚度一片片橫剖，稍微修邊，就是一塊可拿去兜售的砧板了。

那時，經常是一做好、砧板就裂開，不過在當年物資缺乏的社會，即使拿到了裂開的砧板，消費者還是用得高興。也由於那時不講求樹幹的直徑尺寸，樹幹有多粗，做出來的砧板就有多大，所以家用砧板的形狀通常就是樹幹原來的形狀，有時非正圓、反而偏不規則。每一塊砧板都會有「水心」（臺語，指木

小知識 〉 **砧板木材大觀園**

臺灣早期在製作砧板時，常會使用芒果樹、龍眼樹、相思木、梅子樹等就近取材的樹木，在禁伐令頒布前也能見到楠木、烏心石，櫸木等較珍貴的木材。現在坊間常見的木砧多是以下材質：

烏心石｜產地以臺灣及非洲為主。一般而言烏心石製的砧板，堅實又有彈性，經常是廚房切割剁砍時第一選擇。

杉木、檜木｜產地以日本、美國、臺灣為主。這兩種樹種木質較軟，不適合大力剁切。適合切熟食或水果，或當開胃菜碟擺盤襯底使用。檜木木紋優美，耐水又防蟲。

柚木｜產地以印尼及中南美洲為主。材質厚實適合切、剁、拍碎各式食材。

橄欖木｜產地以義大利為主。木質耐潮濕，可以拿來切熟食或水果，當擺盤襯底使用。

櫸木｜產地以非洲為主，質地硬且密實，此款耐剁，不傷刀也較不傷手腕。禁伐令之前，臺灣櫸木被視為砧板界最高品質，花紋漂亮又耐用。

（左圖）製作砧板時打磨的步驟相當重要。

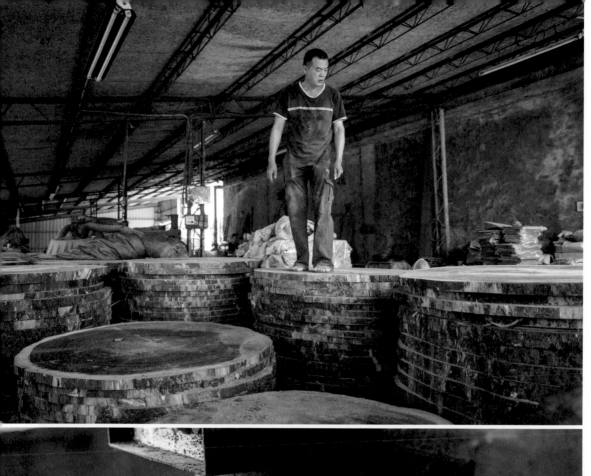
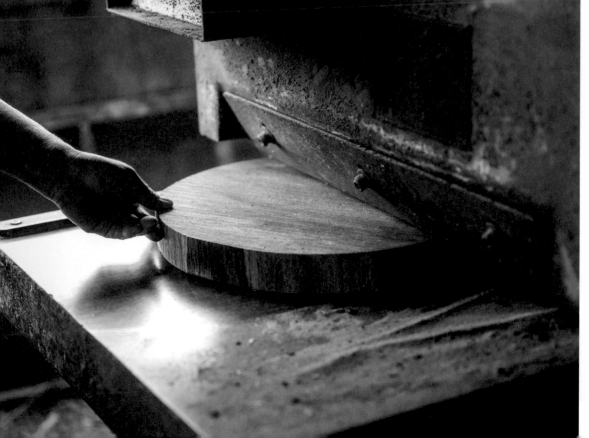

材年輪中心），而現在他使用直徑一百公分以上的原料，水心通常裂開，不能使用，因此市面上已不容易見到年輪一圈一圈完整呈現的砧板了。

人在家裡大力剁切食材的機會並不多，常只用來切切熟肉、蔬菜水果等，所以許明國才會說，一般家庭只要用厚七分（大約二點一公分）或一寸（大約三公分）的砧板就夠了，而厚度達四公分、六公分以及九公分不等的砧板，則專門給食品工廠、菜市肉販，或做餐飲生意的人使用。

年輪木紋，圓砧方砧，製作使用大有學問

實木圓砧與長方砧，最大的不同，在於木料裁切方向。圓砧的木纖維是直立的，俗稱「站絲」，因為是橫剖裁切，所以刀子落在砧板表面時，是落在一根根木纖維的橫剖面上，對木纖維造成破壞的速度較慢。長方形的板材則是直切，砧板的木纖維是橫躺著，所以當刀子大力落下時，力道是直接落在木纖維表面，容易斷裂。過去家庭主婦需要剁切禽鳥豬牛的肉與骨，因此上一輩習慣使用耐剁的厚砧。但現代

正因為砧板上食材切了就下鍋、盛盤、入口，一定要注意食安，因此許明國堅持不在砧板表面塗附任何化學藥劑，如果要使用龍鼎製作的砧板，就必須勤於保養，或要經常使用，透過食材的油分和水分滲透進入砧板以保濕。「砧板的功能是保護刀具，所以起木屑是正常的。即使起木屑，我的砧板所起的木屑是天然的，沒有任何添加。」

「砧板的功能是保護刀具，所以起木屑是正常的。即使起木屑，我的砧板所起的木屑是天然的，沒有任何添加。」

（左圖）打磨過程製造的木屑，有的可以轉去製香廠，有的則可以交給工廠吸油。

許明國強調。人們喜歡用實木砧板，是因為實木有彈性，能夠很好地保護刀鋒。實木製成的砧板，不見得要「重」才好，其實並沒有「砧板愈大愈重愈好」的根據，還是要回歸木材本身的特性，以臺灣烏心石為例，就很輕，也不容易起木屑。如果起木屑，且在處理肉類時，肉會沾黏上，那就是需要淘汰的時候了。

購買實木砧板時，要如何挑選呢？許明國說：「其實只要看外觀，沒有裂痕的就可以了。」如果砧板表面已經出現俗稱的「雞爪痕」，表示它使用一段時間後容易裂開。因此，對於製作實木砧板的工匠來說，剛入行的菜鳥，最容易出錯的工藝部分，就是不知道如何控制濕度，如果控制得不好，就會出現雞爪痕。尤其厚圓砧容易裂，所以陰

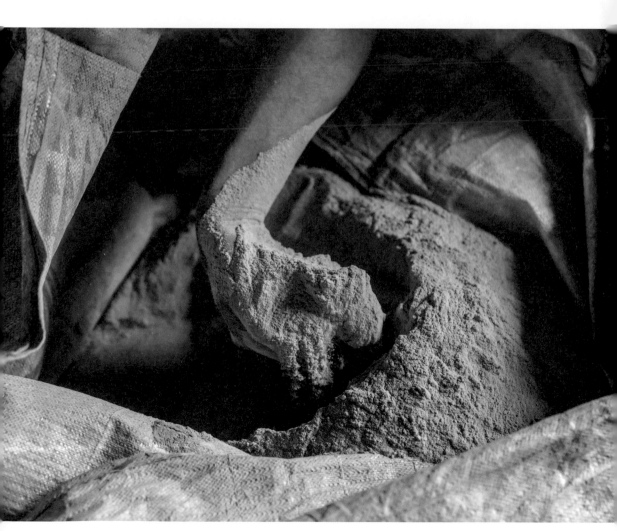

乾期不好掌握，有時天氣熱，或許三到五天就足夠了；而長方形砧板可以承受較多天的陰乾期。

作法細細磨，不讓雞爪上砧板

為了讓所製作出的實木砧板，在還沒陰乾前就擁有先天不易裂的優勢，許明國現在比較信任的是非洲櫸木與非洲烏心石。可惜非洲櫸木在幾個月前就進不到貨了，所以目前以非洲烏心石為主。眼前這批剛到的非洲烏心石，有一疊竟達平均一百四十公分。直徑比他過去常接觸到的一百公分大上不少。製材所已按許明國的要求，事先裁成一疊疊厚度四公分、六公分、九公分的原料。

由於面積較大、重量也較重，因此他先把水心裂開的範圍圈圈出來，剩下的部分，再衡量著大概可以做幾塊砧板。只見他拿出一共七塊直徑不同的圓形模板來打板，熟練地決定右上角要用八寸的、左下角要用十寸的。以盡量使用到每一寸原木，發揮最大的經濟效益為主。有時候第一次畫出來的，覺得不對，就再畫，重新規劃這塊原木可製作的砧板數量，以減少耗材的損失。

接著用電鋸把一個個圓大致裁切下，然後用線鋸機臺切出滑順弧線，一塊砧板的形與寸，就這樣決定了。

第二階段則繼續用機臺刨面、刨光、刨邊，反覆磨去表面的粗糙，並在圓邊修出倒角，接下來就可以開始陰乾。一塊塊的圓砧被蓋在厚帆布底下，目的是保濕。許明國說，這個程序行話叫「蓋棉被」，一

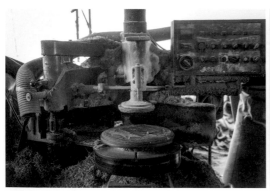
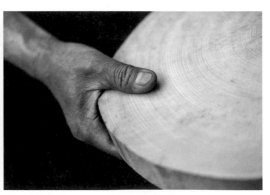

（左圖下）使用線鋸機臺切出砧板的圓弧形狀。

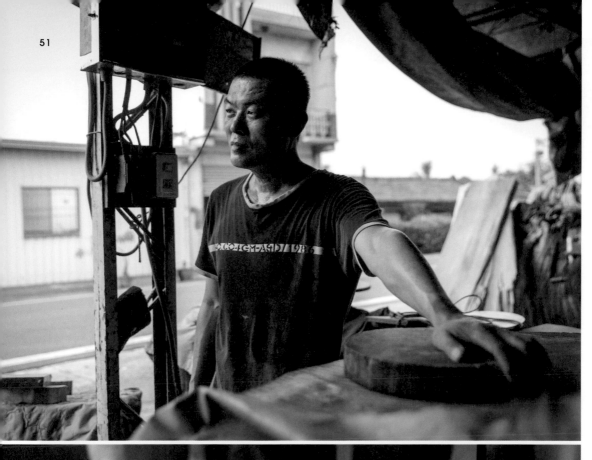

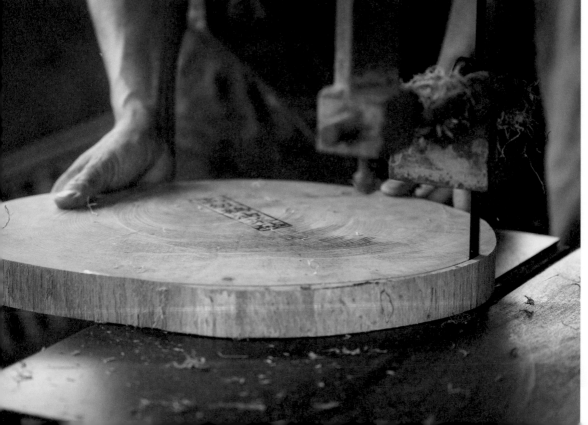

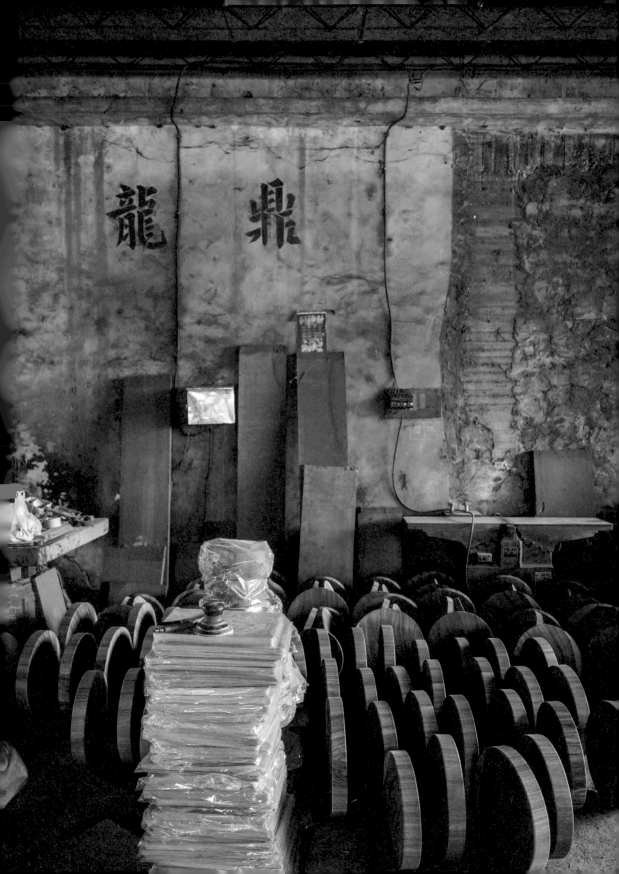

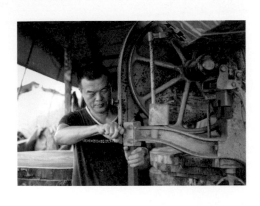

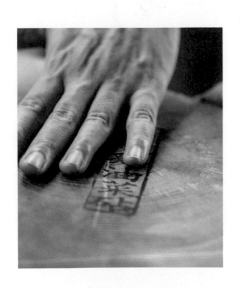

塊砧板是否耐用、不易裂，就在這裡決定了命運。陰乾完成後，再刨光，把表面磨得更細緻。曾有客戶主動增加工錢，要求許明國把訂製的砧板，每一塊都磨得特別細緻，此時許明國就會拿出砂磨機，花更多工夫細細打磨。

最後，用熱收縮膜機臺，將每一塊用半手工的方式，緊緊封起用心製作的砧板，以保持濕度。許明國提醒，實木砧板買回家後，如果沒有馬上要用，就先別拆開，待要使用時再拆開熱縮膜，並且記得上一層油（一般食用油即可），等它吃油之後，再用鹽水清洗一下，它便展開了另一段旅程，開始與各類食材奏起料理交響曲了。

隨著南方的陽光、許明國對工作的

溫煦情感，逐一親見一塊淳樸木砧的誕生。伸手撫摸，那天然的原木紋理與溫暖觸感，讓人對於在上面所做的每一頓料理，產生了美好的想像，舌尖也準備好迎接令人充滿期待的滋味。原本在森林裡的一棵大樹，化爲一塊塊的實木砧板，讓大自然賜予人類的恩惠，每一天都以它爲起點，潤澤著人們的生命。（文／李偉麟）

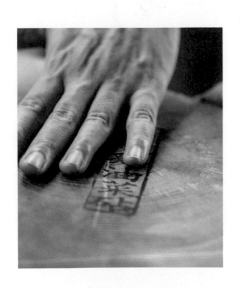

龍鼎周邊走一走

屏東 萬丹

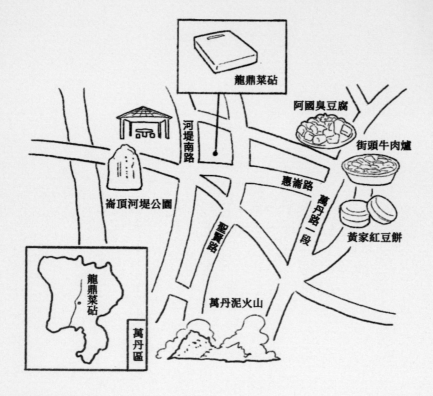

龍鼎菜砧

阿國臭豆腐

街頭牛肉爐

河堤南路

惠崙路

崙頂河堤公園

黃家紅豆餅

萬丹路一段

聖賢路

萬丹泥火山

龍鼎菜砧

萬丹區

從飲食見風土

聽到許明國提起從前民間用相思木製作砧板，令人不禁想到生於南國、又可食用、亦是萬丹特產的「紅豆」。

正因萬丹日照充足、土地肥沃，栽種的紅豆才能較其他地方加倍渾厚飽滿可口。而也因在地酪農生產的牛乳濃郁香氣與紅豆齊名，現在每年屏東縣都會舉辦「紅豆牛奶節」推廣活動。

因此，來到這裡，必嘗添加在地紅豆的紅豆餅，每攤各有千秋，許明國也難以挑出最愛。但這兒還有幾項小吃是內行人推崇：「王品羊肉爐」獨特的咖哩羊肉爐，可以吃到沒有羊騷味，反而帶有咖哩香的鮮甜羊肉；超大塊的「阿國臭豆腐」外酥內軟，香氣逼人，連非萬丹居民的屏東人都會特地前來；或是據說比潮州冷熱冰更厲害的「阿基伯燒冷冰」，鋪上滿滿綠豆蒜的古早味剉冰，料多澎湃。不過，屏東最具特色的，應屬有名的平民早午餐——「飯湯」，在高湯中添

萬丹崙頂社區「圓滿砧」裝置藝術

一七五六年的「萬惠宮」。

萬惠宮主祀媽祖，日治時期經由地方大族李氏捐資擴建，當年請兩派工藝師傅「對場作」互拚技藝、各顯身手，造成兩側雕刻風格不同的有趣現象；廟內雕梁畫棟，高屏一帶的木雕師傅都會特地前來觀摩。萬惠宮另外讓人津津樂道的神蹟，莫過於一九四五年，美軍曾在萬丹投下一顆未爆彈時，信徒意外發現萬惠宮媽祖神像的雙手拇指，食指都斷了一小截，請示才知是媽祖顯靈，用雙手去「接炸彈」，保護萬丹市街所以受傷。信眾感念萬分，打造「手拿炸彈」的塑像於廟前，紀念這段故事。

關於泥火山也有一段十分興味的鄉野傳說。據載，萬丹泥火山最早噴發紀錄是在一七二二年，就在噴發後幾個月，康熙皇帝駕崩了。早期泥火山的噴發地點，是距今噴發處五百公尺外的鯉魚山。當地有兩隻鯉魚精，據說為了穩固真命天子的根基，因而不斷滾出泥漿，因此當地開始盛傳「萬丹下的鯉魚精傷心過度，因此直到一八九二年才再現蹤。

傳說中，後來一條鯉魚被打死，剩是塊風水寶地，將有天子誕生」。其實泥火山與地殼下的天然氣釋放有關，若有幸遇到泥火山噴發，要注意自身安全喔！（文／藍秋惠）

加菜、肉燥、肉類、海鮮等各式配料，早期供應給農人補充精力，飽足感十足；現在連屏東其他鄉鎮都已少見，在萬丹若看到販售飯湯的店家，不妨體驗看看這特殊的飲食文化。

以遊覽看歷史

萬丹的交通四通八達，鄰近屏東市、潮州、東港與高雄，「萬丹」是早期馬卡道族語的音譯，意指「市集買賣的地方」；而此處的順口溜「屏東古早叫阿猴，萬丹是街仔頭」更充分展現出萬丹過往的繁華。包括許明國所在的崙頂社區在內，從古至今、居民最常行踏的地方之一，便是建於

不過除了紅豆之外，萬丹最常躍上新聞版面的訊息，恐怕是每年噴發數次的「泥火山」。其烈焰衝天、泥漿不斷噴湧而出的壯觀場景，蔚為奇觀；然而，由於泥火山的噴發時間和地點不一定，常造成附近農民損失慘重。

紅豆餅

珍惜砧板的手感回饋和料理記憶

Ayo

以往砧板只在廚房承受切割砍剁，堅實又有彈性的烏心石砧板已是家喻戶曉的定番；現在木紋優美的砧板還會不時露臉、成為擺盤的最佳幫手，漂亮又耐水防蟲的檜木砧也就成為上選。砧板要順手好用、又要美觀方便，常常出外做菜展演的專業廚師 Ayo 最明白。龍鼎許明國師傅寶貝許久的珍稀臺檜砧板就此成為他入得了廚房、出得了廳堂的心頭好。

57

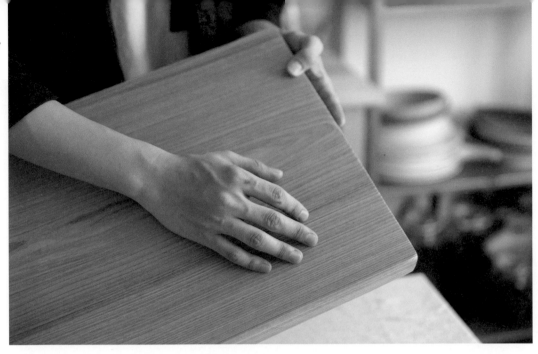

物品介紹

龍鼎砧板
紅檜方砧

龍鼎砧板的老闆許明國珍藏多年的自製臺灣紅檜木砧板，長六十九公分、寬三十三公分、厚三公分。由紋路的走向，可判斷它是以縱切的方式，由樹幹裁下的木料。縱切木料製成的砧板，其特色是木纖維垂直於刀刃，適合不需要大力剁切的食材，例如葉菜類等。

剛取得這塊龍鼎的紅檜砧板時，對它的第一印象是什麼？

雖然我事先有拿出捲尺，想像它的長度，但是實際收到打開的那一刻，還是不禁「哇！」的一聲叫出來，因為這塊砧板比我想像中還要長。撫摸著它，腦海中浮現讀大學時的一個夢想，我一直想要擁有一塊完全屬於自己的、個人化的砧板，而且它一定是要由臺灣的師傅親手打造，使用的一定要是臺灣在地的木材，以體現臺灣工藝的精神。現在，我眼前就有一塊這樣的砧板，而且是專屬於我的，我非常開心。我將它拍照上傳 IG，很多朋友及粉絲紛紛詢問我，這塊砧板在哪裡買的，當他們知道這是臺灣師傅用臺灣木材製成的，都感到非常驚艷。

它與你之前使用過的砧板，有什麼不同？

主要是觸感，因為它觸摸起來的感覺不太一樣，彷彿摸到的是一塊木料，而不是砧板，因為摸得到木材表面天然質地的觸感。之前使用的砧板，買來使用時，表面都很光滑。那時我還不知道為什麼會有這

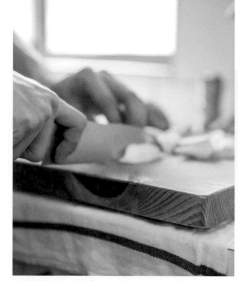

在砧板下墊一塊濕布可以增加摩擦力，防止砧板滑動。

個差別，直到我跟著採訪團隊一同去屏東，看許師傅現場製作砧板的流程，才知道原來是因為他很講究食安，堅持不在砧板表面塗附保護漆、防腐劑的緣故。

在使用上會有什麼需要特別注意的地方？

對於這種表面沒有塗附保護物質的木質砧板，在處理食材方面倒是沒有什麼要特別留意的，主要是在保養方面要多下點兒工夫。每次使用完要勤於清洗，並且讓它自然陰乾。

砧板是第一個跟食材接觸的器具，用心保養砧板，不是只為了延長砧板的使用壽命，在食安上也能夠減少砧板滋生細菌的機會。以日本為例，就有所謂的砧板刷，一面的刷毛比較粗，另一面比較細，先用粗的那一面刷洗砧板，再換細的那一面來清理，而且用小蘇打粉刷洗過之後，還要再用醋和鹽泡過之後，才算是完成了整個清潔的程序，之後再陰乾。

清洗時，如果能夠切一小塊檸檬刷洗砧板，去除食材殘留的氣味，那會很棒；也可以使用「醋三鹽一」的混合比例，搭配大約一百五十毫升溫水，或者也有人使用蘇打粉。如果是蘇打粉的話，一定要搭配溫水，才能夠啟動蘇打粉的反應。

講到陰乾，一定要架起來陰乾，不要直接跟流理檯接觸，否則長期接

觸的部位容易變黑。如果沒有砧板架的話，可以準備一塊濕布，然後放上筷子，最後把砧板架在筷子上面，就可以達到很好的陰乾效果。

千萬不要放進烘碗機裡烘乾，如果烘得太乾，砧板容易裂開，裂開的話，就等於是報銷了。

你如何使用這塊紅檜砧板？

許師傅有提醒我，紅檜木比較容易裂，因此最好不要用來切比較硬質的食材，所以現階段我是用它來處理葉菜類。

另外，也由於它是有年紀的老木材，擁有奢侈的檜木香氣，我會避免用它來處理氣味比較重的食材，以免味道留在砧板上，比方說辛香料，我就不會用這塊砧板來切。

從木板的「山型紋」可知這塊砧板是縱剖的木材製成。不適合大力砍剁，但耐用不易產生裂縫。

未來當我有機會到外面展演時，尤其是需要同時處理比較多食材時，因為它很長，我就可以分成兩邊處理不同種類的食材，不用一直換砧板；再來就是，如果需要分切魚，這塊砧板就是很好的伸展臺。

在認識龍鼎之前，我原本就有五塊砧板，而且都是長方形的木質砧板，有木製的也有竹製的，因為我偏愛木質的溫暖觸感，以及會隨著使用次數增加，砧板會呈現個性化的使用痕跡，更迷人的是砧板會吸收食材的油分，顏色因而變深，形成獨一無二的歲月感。

這個紅檜木砧板，是我用過最長的砧板，光是注視著它，視線會一直被它獨特的木紋所霸占。我經常想像它使用了好幾年之後的樣子，木紋會變得更加美麗，一方面是它的顏色會慢慢變深，另一方面，每一道木紋也都承載著專屬於我的料理回憶，那是無法被複製也無法被取代的。

使用時，我的習慣是，無論砧板有多厚，一定會在砧板下方墊一塊濕布，增加砧板與流理檯之間的摩擦係數，用起來會更安全、更順手。

你目前有幾塊砧板？

由於我經常在社群軟體分享自己所做的料理，因此這五塊砧板也會跟著入鏡，如果家裡沒有大木桌可供擺放料理拍照，可以善用木質砧板的天然木紋做為襯底，讓照片更有溫度。

使用砧板時，你有沒有特殊的用法？

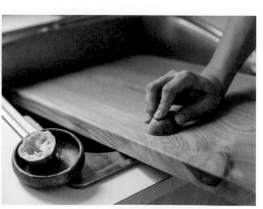

左：在直立起的砧板下架筷子墊高，是陰乾時相當好用的作法。右：清洗砧板後，可以用檸檬加強消除氣味。

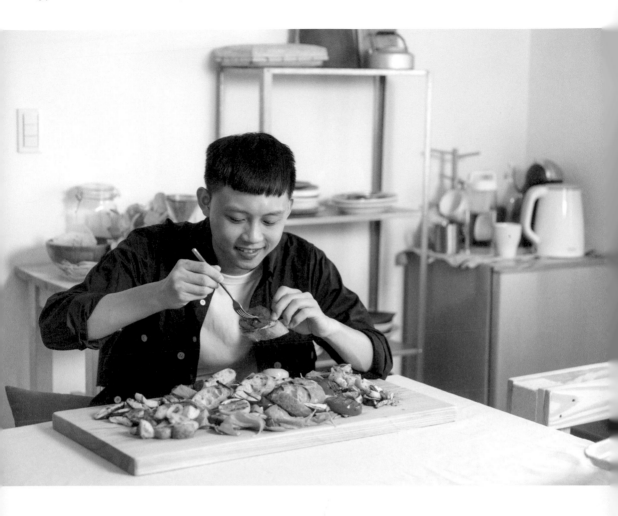

你所謂「用起來順手的砧板」
是指什麼？

廚師之間經常討論刀具、鍋具，很少討論砧板。我心目中的好砧板，一定要是木質砧板。其次，要有一定的厚度與重量，最好是厚度在一點五公分以上，才夠穩重。不夠穩重的砧板，容易滑刀，如果滑刀的話，一來傷手，二來無法將食材切割完整，也切不出理想中的形狀。

尤其當你需要以很快的速度切割食材時，砧板不夠穩，對使用刀力量的回饋就不夠好，木質的砧板，在這方面就有很好的表現。我特別偏愛比較厚重的砧板，在意的就是砧板回饋的力道。回饋不好，手容易受

「不務正業男子 Ayo」，本名高承祐，一九八九年出生於基隆，現以做菜為職業，擅長臺式家常菜和日式家庭料理。小時候立志成為小當家，總纏著外婆和媽媽學做家常菜。大學就讀餐飲相關科系，畢業後曾在餐飲業工作，因為吃膩了公司附近的食物而決定自己帶便當，在社群上分享每日便當時開始受到關注，除了線上媒體報導外，更有在受邀參加活動時三小時內完售的紀錄。

做菜時，非常重視砧板。一來，根據不同的用途，例如切蔬菜、肉類、熟食，以及麵包等，分別選擇合適的砧板；二來，砧板的重量、厚度、材質、大小與形狀，每一項因素都會左右著刀起刀落是否順手的手感，因此較偏愛木質砧板。Ayo 家中的廚房常備有五塊砧板，材質均為木質或竹製。

傷，而手是廚師的生命，所以使用的各種器具，一定要順手。太薄、太輕的砧板，在下刀時，刀鋒與砧板表面無法很扎實地接觸，切下去如果沒有很穩的話，容易滑刀，必須要花較多的力氣，讓刀子吃砧板吃得更深，這樣會用到更多手腕或手臂的力量。如果長期使用不順手的砧板，必須要使用額外的力氣去處理食材，很容易患上腕隧道症候群，對於廚師的生涯非常不利。

切木砧板時，可以感受到一種細微的彈性，回饋給刀具的力量，讓我在使刀時有一種很爽快、輕盈的感覺，手感很扎實，耳朵也會聽到切的時候那種有節奏感的聲音。廚房裡有很多聲音，而木砧板在使用時所發出的聲音，會讓你做菜的心情特別好，製作料理時特別有感覺。

Ayo 的砧板使用小撇步

① 增加摩擦力
無論砧板有多厚，都在砧板下方墊一塊濕布，增加摩擦係數，確保用刀會更安全、更順手。

② 別怕厚砧板
厚度一點五公分以上的砧板用起來穩定不易滑刀，能提供較好的手感反饋。

③ 清洗去味好方法
用檸檬片擦拭、用溫水溶解蘇打粉，或是「醋三鹽一」比例調出的溶液都能清潔和去除砧板表面殘留的氣味。

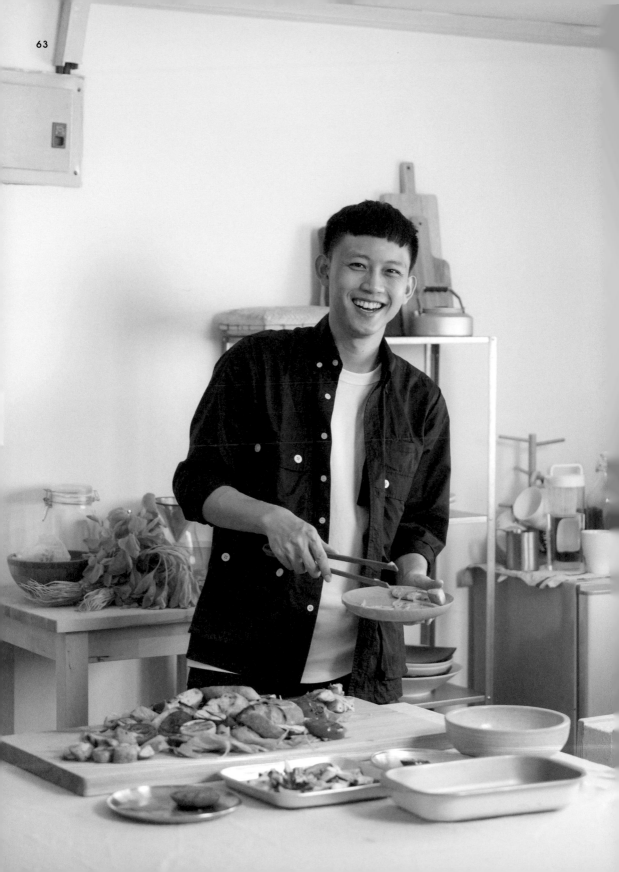

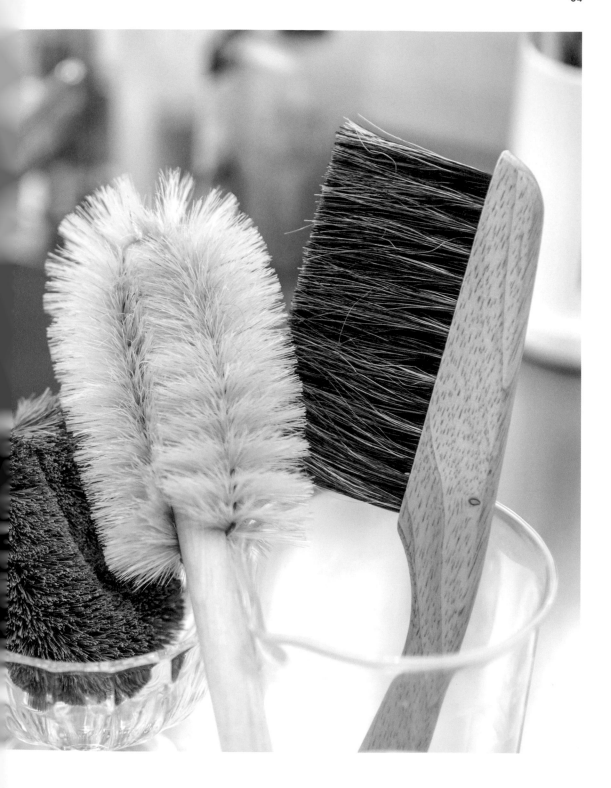

三芳—毛刷

捲土重來的清潔好幫手

細數梳理老手藝的智慧，
潔淨還原生活簡單美

工藝師
方美智

說起廚房裡的刷子，許多人可能
想到3M和尼龍刷毛。不過若要深
入器皿角落或要抓走油汙，天然
毛料擁有的軟硬彈性和毛鱗片，
才是真正的致勝關鍵。三芳毛刷
行老闆娘方美智不僅做銷售，也
蹲點工廠長期學習編製毛刷，對
各種毛料特性如數家珍。自從環
保吸管和吸管刷風行，店裡蒂芬
妮綠的櫥櫃和她的介紹話聲，又
再度躍回許多人腦中。

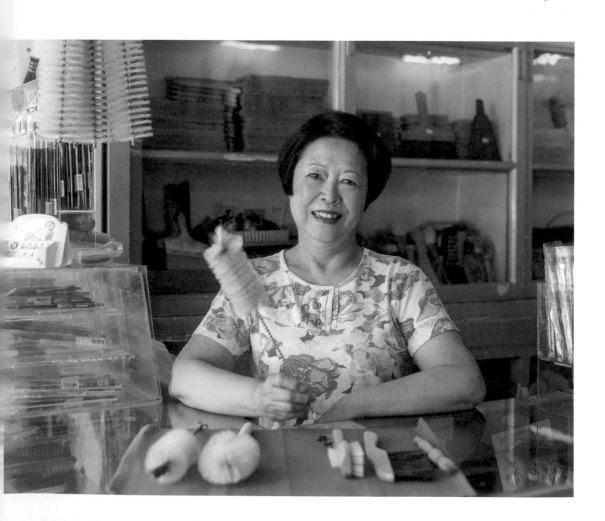

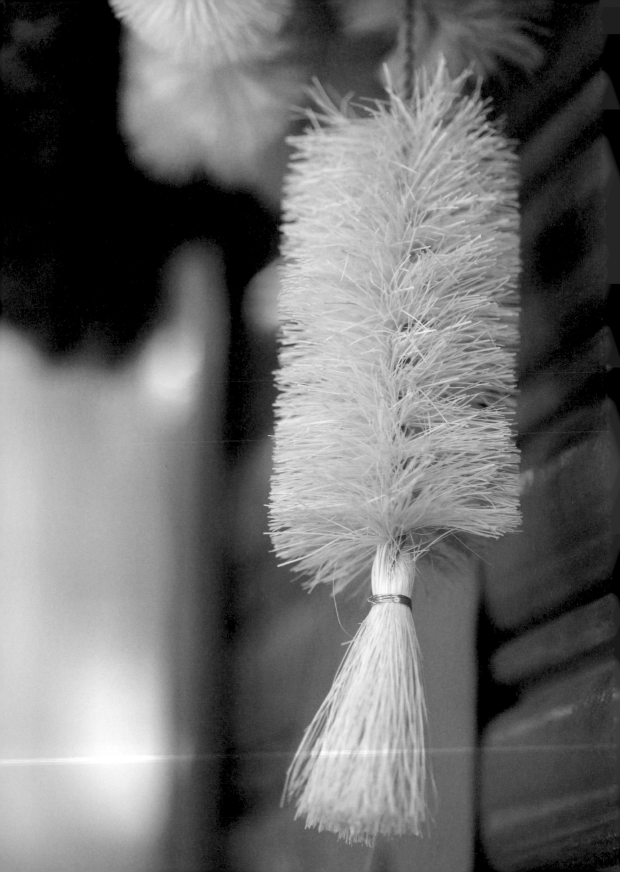

（左圖上）大稻埕一帶的文史團體積極進行文化保存活動，三芳也加入大稻埕博物館的行列。

毛刷是廚房裡最被忽略的一門工藝。當現代人越來越講究餐桌美學、食物設計，開始鋪上日本布巾，精心挑選陶碗盛飯，再擺上幾碟木盤盛裝小菜，廚房清潔常見的毛刷，永遠只在幽暗的角落，整個過程不會有人為它留影，只有等到杯盤狼藉後，才有它登場的機會，刷去所有殘渣和油污，讓食器恢復潔白如新的美麗。

臺灣的毛刷廠商以工業用刷為主，少有專門製造民生用刷的廠商，更別提專賣民生用刷的店。位於大稻埕附近的三芳毛刷行是少數幾間毛刷專賣店，第一代老闆方樹木與幾個兄弟從綁腮紅刷起家，由內湖老家走到士林、北投販售。一九四五年，成立國芳毛刷廠，後又成立三芳毛刷行，陸續開發各類毛刷，剛開始純手工製作，後來輔以機械。方樹木過世後，大兒子接手工廠製造，店面業務、大女兒方美智負責，齊力傳承毛刷製造的傳統產業。

廚房、家庭、工廠都有得用，上百種毛刷一應俱全

三芳毛刷行有一款單撮瓶刷，扭轉的部位是豬毛，捆綁的部位是馬毛，顏色的差異略顯逗趣，粗細跟寶特瓶的瓶身差不多，唰地一聲，只見方美智輕易將毛刷伸進細窄的寶特瓶瓶口，還能在裡面轉一圈，換了幾個角度，「馬毛彈性比豬毛好，你看，很好洗，酒瓶也可以。」

廚房用刷中，最多變化的當屬瓶刷，尖瓶刷、長細瓶刷、長瓶刷。相較於塑膠瓶刷，豬毛的色澤溫潤，彈性較佳，不同長短、粗細、末端加工方法，因應變化多變的瓶瓶罐罐。末端取一公分左右的毛區往回彎折（單花回拗），避免鐵絲損傷瓶底，適合用於奶瓶與試管類容器；修毛前利用鐵絲在末端多捆綁一撮毛（單撮），除了避免容器底部刮傷，更加強瓶底的清潔效果。

方美智一一介紹棕櫚鍋刷、豬毛水果刷、豬毛咖啡刷、馬毛鞋刷、馬毛清潔刷、羊毛腮紅刷，大部分皆為自家工廠生產。三芳不只廚房用刷，從毛筆、腮紅刷、裱畫刷、玉石古董刷，到軍方用的砲刷與工業電子業用的圓盤刷一應俱全，大部分都賣到工廠，紡織廠、電子廠、印刷廠、航空公司等，老闆娘方美智說：「只要你說得出需求，我就找得到刷子。」

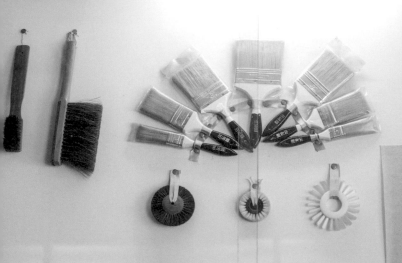

大稻埕
博物館

走入大稻埕人的房子，與他們的生活

台北 城市散步
TAIPEI WALKING TONE

三芳毛刷行

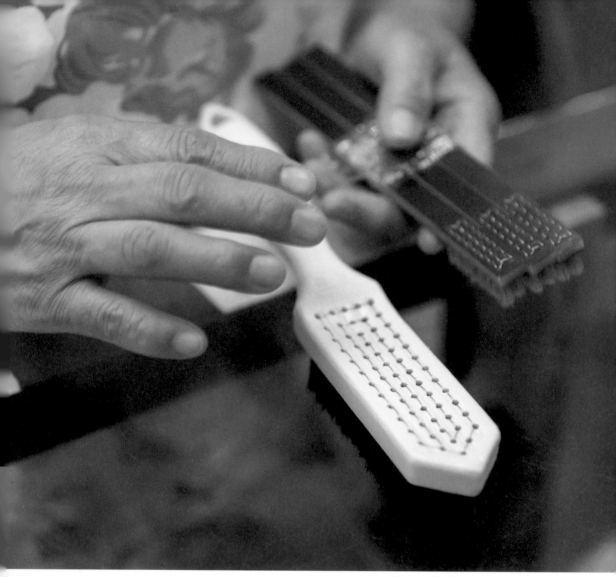

在毛刷木材背板鑽孔之後，手工縫上毛束的工
作無法交給機器，一定是人力完成。

「像瓶刷排毛，要人去排，
化妝刷的毛要手工捻壓。」

選毛、植毛、挑刷柄，
親手做就知難

三芳八成收入來源爲工業用刷，廠址設在內湖，店面開在大稻埕，「我爸爸是說，爲了方便，讓客人不要跑到內湖那麼遠。」她初中就讀開南商工夜間部，白天在店裡幫忙，「我小時候大稻埕眞的非常熱鬧，不輸西門町，都是人潮。」

當時父母加上兩位員工，工作還是應接不暇。毛刷的形狀分爲平面、輪型、管狀等，把柄部分則有木柄和膠柄，刷毛材質分爲動物毛、植物纖維、尼龍等，動物毛又細分爲最常見的豬毛、較有彈性的馬毛、最軟的羊毛等，排列組合之多，就連數學專家都不一定算得出來有幾種可能。父親抽空指導，她幫著銷售、下訂單、出貨，聽資深員工跟客人討論，包括鐵芯尺寸、毛料種類，應用在酸鹼、高溫、油污何種環境，她慢慢摸索怎麼爲客人設想最適當的設計、怎麼合理地報價。

毛刷的學問深似海，沒有參與製作過程的人難以參透，三十歲左右，方美智進到工廠幫忙大弟。她說：「要自己綁過才會知道怎麼跟客人介紹。」工廠老師傅用機械在握柄上鑽孔，她再把毛植入孔洞，拉緊鐵絲固定，過程需要全神貫注，最後再由機器修毛，如果孔洞太小、太密，發生製作困難，馬上要跟師傅反應，製作流程環環相扣，都是爲了做出最好的毛刷。

植毛式毛刷、扭轉類管刷、鐵片刷（板刷）製法不同，機器替代了人力的部分工作，但是在毛刷製作過程中，還是需要相輔相成：「像瓶刷排毛，要人去排，化妝刷的毛要手工捻壓。」即使現在，數量少的話，也是靠手工拉緊鐵絲綑綁毛刷，因爲「開模不合成本，還要調校，很花時間。」爲了做事方便，他們不戴手套，如果材料包含鐵絲、不鏽鋼、銅，「那戳到會流血的，痛死。」

看似同樣原理的毛刷，製程可能大不同。化妝刷和毛筆同爲管刷形狀，化

妝刷是「乾作」，毛筆卻是「濕作」。

做化妝刷要將乾燥的毛料梳理整齊，雙手修飾刷型，再用特殊模具固定；毛筆則要先浸泡毛料，齊整爲毛片，最後捲成圓錐筆型。兩者講究的重點也完全不同，化妝刷講究毛型與抓粉力，毛筆講究含墨量與彈性。

時代變，刷具也順應改變

這麼多種毛刷製法，方美智對綑綁、植毛的製程最感興趣，一待，就是五年，每天朝八晚五，「今天這部分做完了，明天又是新的、不一樣的產品，做起來很好玩！」工廠內因技法不同，分爲幾個部門，瓶刷類的師傅無法跑去做管刷，「不可能你今天做這個，等一下又換來做這個，你這樣做不到工作。」

像她就甚少接觸毛筆：「做毛筆很

難，會做的師傅也越來越少了。」

三芳毛刷的工廠師傅從二十幾個減爲十幾個，老師傅們屆齡退休，「現在年輕人都唸很高，不願意屈就。很多做一下就走了，做這個還是要有興趣。」紡織業、製造業、科技業，任何機器都用得到毛刷，如今臺灣製造產業外移，工業用毛刷需求量降低，店內擺放一款巨大的工業用毛刷，現在也已停產，毛

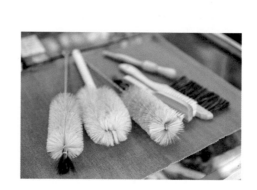

刷行默默見證了時代的變遷。

不過隨著現代人生活習慣變化，毛刷也多了用途，鍵盤刷、咖啡刷，「時代改變，東西也會改變，以前也沒有不鏽鋼吸管、玻璃吸管，現在有了就需要刷子。」吸管刷跟試管刷差不多，只是尺寸變小，原本舊的用途拿來用新的。吸管刷常見尼龍材質，也有羊毛、馬毛，單價差不多，「國外吸管刷訂製馬毛，國內許多人用羊毛，更柔軟。」

有些習慣倒是沒變，男生多買鞋刷、女生多買化妝刷，網路上最普遍的毛刷知識，都是有關化妝刷，例如一百支化妝刷評比，日本竹寶堂、Rosy Rosa 手工化妝刷都有人研究。方美智拿出一款頂級羊毛化妝刷，這款出口到國外，「彈性超

（左圖）毛刷底部「單撮毛」的做法，不僅可以加強清潔功能，也能防止損傷杯瓶底部。

級好、又柔軟。其實會化妝的人，刷子幾支就夠了。」

老一輩注重家用，洗衣服、刷衣服、洗奶瓶、打掃家裡，洗鍋子推薦棕櫚刷，植物性纖維摩擦性好、去污能力強，大小適中，方便施力。方美智每次拿出豬毛水果刷，眾人都驚奇，小小一把，有兩側粗細不同的設計，「這是刷水果的，也有人拿來刷手指細縫，看要刷什麼都可以。」毛刷其實展現了使用者的創意，跟生活息息相關。

自己的昨日記憶，
毛刷的明日未來

路過的一個阿姨看到毛刷行，想起包包裡的錶，需要毛刷清潔；路過的媒體人進來閒聊，買了把咖啡刷，等著回去揮咖啡渣。三芳毛刷

為了能對顧客詳細解釋用法製法，方美智會固定回工廠學習製作毛刷。

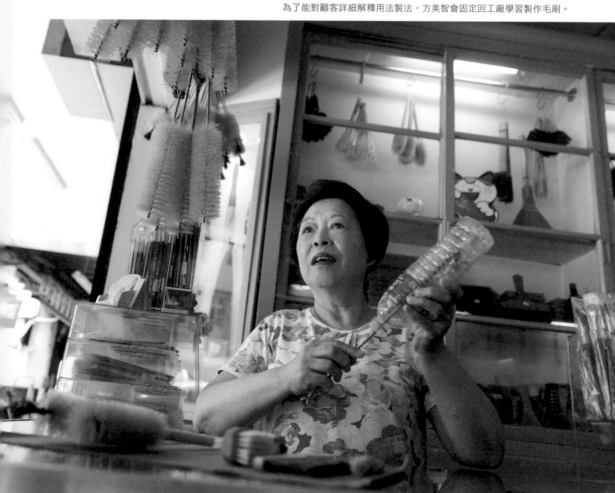

行的店面，吸引了過路客，對毛刷這門工藝好奇了起來，原來還有這些需求、原來還有這樣的使用情境，每個用毛刷清理的小細節，都讓人發覺生活值得好好被對待。

大稻埕曾有段時間沒落，近來迪化街再興，方美智說年輕客人來了，都問店面怎麼這麼漂亮、彷彿像尋寶。進來的客人，第一眼容易看到湖水綠色的木櫃，「我爸爸跟我都喜歡綠色。」原本的木櫃是原木色，古色古香，她父親過世後，有一段時間改漆成白色，但毛刷的顏色顯不出來，少了味道，於是方美智刷上湖水綠，連熟悉木作的老師傅來，都讚嘆木櫃的質感，直說這要好好保存，「爸爸幾十年前就會做這些櫃子，我發覺他是個有品味的人。」

小知識 〉 各式各樣的毛刷

三芳所製作、出售的刷具當中，除了餐廳廚房可用的瓶刷、蔬果刷以外，還有許多日常生活裡各種場合都可以派得上用場的刷具。以下介紹幾款長銷經典，其他更多寶貝，還得走一趟三芳，聽方美智親口介紹，才能挖掘到更多好物。

豬毛、馬毛製玉石古董刷

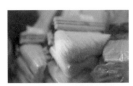
羊毛製上漆刷

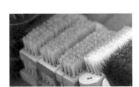
豬毛皮件刷

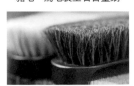
馬毛鞋刷

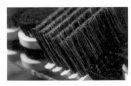
馬毛製鍵盤刷、製圖刷

牙刷

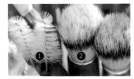
❶尼龍奶嘴刷、❷豬毛製鬍鬚刷

不鏽鋼刷毛、鐵鏽刷

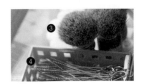
❸獾毛製鬍鬚刷、❹尼龍製孔洞刷

以前父親賣毛刷，隔壁的親戚賣眼鏡，「後來他們不做了，就打通，那邊的櫃子是Alumi（鋁），也漆上同樣的顏色（湖水綠）。」店內播放日文歌，她笑說客人聽到不想走：「我喜歡聽美空雲雀，聽不懂意思，只覺得好聽。」以前門口的玻璃櫃陳列毛筆，現在用毛筆的人少了，改放堂弟生產的梳子，櫃檯旁一層玻璃櫃，放滿裱褙刷，幾支掛了起來陳列。

空間中還放著黑膠唱機、黑膠唱片、陶製茶壺、大稻埕博物館的海報、證嚴法師的語錄，門外一落櫥窗，擺著老師傅綁的掃帚、還有方爸爸朋友送的毛筆，每一樣都有她的記憶、親人的記憶，如果興致好，她會提個幾句，可是她更願意保留在心底。店內的坪數不大，店內的毛刷種類多到目不暇給，但方美智有著自己的邏輯，每一種都放妥，絲毫不顯凌亂。

想延續，天然毛料已成麟角難尋

採訪當天，她心繫要寄出的貨物，「羊毛瓶刷缺貨，這兩天才會送來。」能補得了貨還算幸運，店內一款純獾毛鬍鬚刷，作工一看就知道屬於上乘，數量稀少，一問之下這竟是最後一批，工廠不打算繼續生產，只剩下檯面三支，握把的木材還不一樣，可說是獨一無二了。

製作毛刷所使用的毛料有許多種，「二十幾年前，甚至有用人的頭髮。」方美智說。人髮的彈性好，臺灣有客戶向三芳下訂單，要一、兩千支做漆器用的毛刷，手工製作，一、兩個月出貨，這類的訂單不少。現在原物料取得越來越困難，連最常使用的豬毛，都不再常見：「二十幾年來漲了十倍！要怎麼做下去？」毛料市場供需失衡，臺灣的豬隻還沒等毛長齊就被宰殺，「做刷子的豬毛至少要五公分，五公分已經算短了。現在毛都不夠用，沒得挑，都用尼龍取代。」

植物纖維亦遇到類似的狀況，常見的臺灣紅棕櫚、美國白棕櫚，現在

> 「豬毛至少要五公分，
> 五公分已經算短了。
> 現在毛都不夠用，
> 沒得挑，都用尼龍取代。」

櫥窗內的擺設是方美智一手打理。

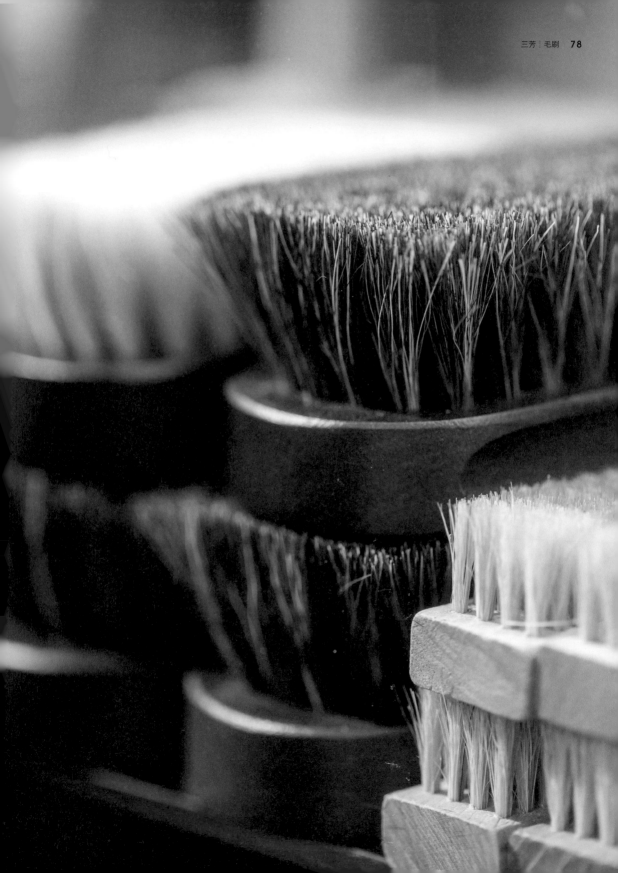

已沒什麼人種了。製作毛刷常搭配的木柄也逐漸被塑膠替代。「木柄裡我最喜歡山毛欅，紋路很美，只是現在也少了。」談到手工天然毛刷越來越稀少，方美智便說起毛刷的壽命與保養，其實刷毛跟人的頭髮很像，清洗後通風陰乾或者冷風吹乾，只要溫柔對待，就能避免分岔、毛燥，用個十幾年都沒問題。

認識毛刷價值，
先從著手使用開始

明明是貼近生活的用品，一般消費者卻忽略毛刷也是一門學問，製作和介紹資料甚少，難以普及化。曾經也有人向方美智提議開工作坊或者轉型觀光工廠，但毛刷廠連人手都不夠，也難有心力。市面上常見的手作工作坊，以簡單入門為主，方美智說，第一次做毛刷很難成功，可沒那麼簡單。

因為人手不夠，她自己也抽不開身：「現在同學找我去玩，不是禮拜天我都不出去，有的客人大老遠來，讓他找不到人不好意思。」寄貨、理貨，店內事務繁忙，與其擔心產業沒落、原物料不夠，方美智專注在每一天。老顧客都合作十幾年有感情了，新客人來問，她也耐心回答。但她最擅長的還是介紹毛刷，想要知道好用在哪裡，直接帶一把走，自己實際使用看看，這樣，店可能可以再開久一點。

（文／劉盈孜）

關於三芳的更多資訊，請見第252頁

臺北 大稻埕

三芳周邊走一走

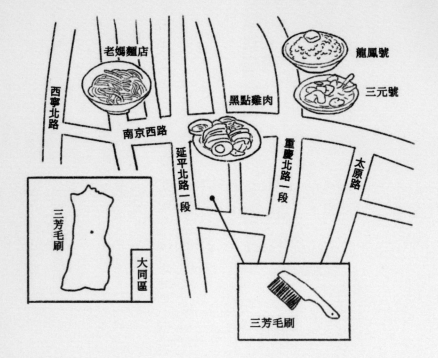

從飲食見風土

逛完三芳毛刷行，可以去方美智推薦的「老媽麵店」坐坐，簡單的家常菜，卻讓人食指大動；無論是散發濃郁豆瓣味的炸醬麵、香氣四溢的紅蔥醬乾麵，或是搭配特調醬汁的鮮甜燙透抽，以平實的價格就能享受上等的美味，難怪店內人潮始終絡繹不絕。但如果暫時對麵食無偏好，想嘗一嘗純樸民味的魯肉飯，附近是大稻埕最有名的「三元號」。

三元號使用了肥瘦參半的絞肉，以香醇醬油調味，鹹而不膩、相當下飯，五香肉捲則是店內招牌，幾乎每桌客人都會點一盤，紮實的口感令人難忘。

以遊覽看歷史

大稻埕，地名緣於這裡曾有可以曝曬稻穀的大片空地。而這淡水河畔旁，美食、美景俯拾皆是、老字號

新芳春茶行

商家林立的地方，之所以如此熱鬧，其來有自——早期有平埔族「奇武卒社」居住，到了清代，不少漢人陸續拓墾聚居於此，開始逐漸形成熱鬧的街區，以批發南北貨、中藥材和布帛為大宗，並陸續吸引各種民生用品店家進駐，直到現在都相當繁榮。尤其在十九世紀，當大稻埕成為淡水河重要貿易港口，吸引外國人來此設商行，也為臺灣茶業在海外打造出好口碑。

一位英國蘇格蘭籍商人約翰·陶德（John Dodd），在大稻埕創立了德記洋行，並引進精製茶技術，與廈門買辦李春生共同推動外銷蓬勃的「臺灣烏龍茶」貿易。如果吃飽喝足，想進一步感受大稻埕迷人的歲月，可以前往距三芳毛刷步行十分鐘距離的「新芳春茶行」。這是連棟三間的街屋，氣勢恢弘，顯見當年的經營規模之大。此處也是本土歷史劇《紫色大稻埕》的取景地點；屋內不僅精心修復古蹟面貌，也留下過去烘焙與加工茶葉的偌大空間，一樓展出臺灣的茶產業發展史、二樓則介紹劇中場景，使參觀者能更了解大稻埕的過往榮光。另外，附近一間「一九二零書店Bookstore

1920s」亦是傳承此處記憶的所在，店內選書多為一九二零年代與大稻埕相關主題，同時販售各類復古明信片，用書籍打造出昔日時空，靜靜記錄大稻埕豐富的歷史。

有人形容，大稻埕就像是一座沒有圍牆的博物館，可以看見不同時代人們的生活面貌，而蘊藏在歷史中的獨特韻味，正等著旅人耐心探訪。現在大稻埕碼頭也有搭船遊淡水等行程，豐富得很。下次不妨到三芳毛刷尋覓一支能為生活帶來好氣色的毛刷，也親身體驗一次這商港的百年風華。（文／藍秋惠）

魯肉飯

為家庭時光細細刷出好氣色

洪淑青

三芳店內商品百百種，有工廠機械刷也有畫筆、腮紅刷，洪淑青夫婦看上的顯然相當不同。先生Doch身為藝術大學教授，眼光直往畫筆毛筆去，洪淑青眼光抓住的，是材質環保天然、溫潤色調的蔬果刷、咖啡刷等物。既然天天與家事清潔為伍，也要求孩子從小分擔，洪淑青很了解挑選工具不只要實用，更代表著一家人面對生活的態度。

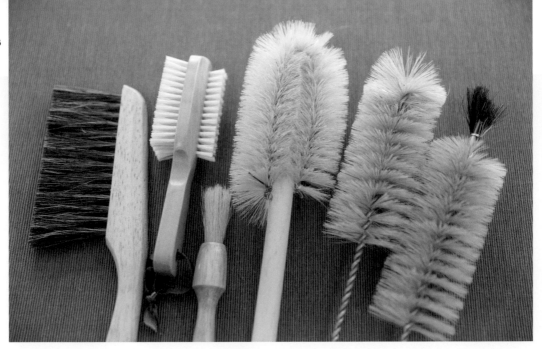

物品介紹

三芳毛刷行
馬毛鍵盤刷｜豬毛蔬果刷
豬毛咖啡刷｜豬毛瓶刷

馬毛鍵盤刷（左一）｜握柄設計簡樸，馬毛彈性佳，即使隙縫處的灰塵也能處理。用途多樣，端看使用者需求，能夠應用在各種大面積的灰塵清理。握柄末端鑽孔，可穿線吊掛，方便收納。

豬毛蔬果刷（左二）｜刷柄上雙面裝有刷毛，單排刷隙縫，多排刷大面積，清洗蔬果泥沙特別好用。體積小巧，所以尾端綁上緞帶，方便晾乾收納又美觀。

豬毛咖啡刷（左三）｜筆狀，方便控制，清掃各種角度的隙縫。木質握把弧度變化不顯單調，每一支的木紋略有不同，搭配豬毛色澤溫潤，深受文青喜愛。

豬毛瓶刷（右一至三）｜採單色木質或鐵絲握柄，管徑較大，毛料蓬鬆，適合寬口深瓶，末端鐵絲彎折，能避免刮傷瓶底。

淑青之前聽過三芳毛刷行嗎？

臺南老工藝很多，鐵桶、神明桌布、竹編等，很多年輕人願意回來接老產業，但好像沒有專門賣刷子的店。我們家特別喜歡臺灣工藝品，以前沒注意到毛刷這門工藝，一聽說有三芳毛刷行，就很想趕快去看看到底怎麼一回事，前陣子就去逛了！

拜訪三芳後，印象如何？

阿姨擺得很整齊，一看櫃子是藍綠色的，就知道很古老了吧！我很喜歡，擺得像巧克力一樣，整個很亢奮。看到這些刷子滿著迷的，那天我們待很久，問了很多問題，黑豬毛、白豬毛，認識各種毛，臺灣傳統工藝現在受到很大的衝擊，我們問阿姨毛刷產業

有影響嗎？她說三芳營業額的主力是來自工業用刷，民生使用的比重小一些，所以還好、影響不大。

妳選用了三芳的哪幾款刷子？原因為何？

我用的是瓶刷、咖啡刷、鍵盤刷。我是挑選自己需要的試試看。尤其近兩三個月開始用磨豆機，至少兩天磨豆一次，之前還在摸索要怎麼處理旋口，用完都是暫且拿衛生紙清理，本就考慮要一把刷子，但總找不到適合的。

用起來感覺如何呢？

跟衛生紙差很多！衛生紙沒有刷毛插進旋鈕，頂多只能清理周邊；毛刷就能仔細地把每個碎屑撥落。如果舊的粉末殘留上頭，會影響隔次的手沖口感，所以衛生紙是很粗糙的做法。我和Doch討論過，筆狀的刷頭可以深入縫隙，平面刷是用刮的方式，而另一種是用掃的，毛的彈性也剛好。

妳原本就會使用瓶刷，三芳的瓶刷用起來有沒有不同？

形狀就不一樣了。其實一開始用的時候沒那麼滿意，平常是用反折的菜瓜布洗馬克杯，不順手、也難洗到底部圓周，第一次用大刷子來試刷，這支毛比較開、比較大，的確可以刷到底層，可是要抽上來時，就「天女散毛」了，泡沫會四濺。

我便思考：這支應該不適合短杯子，所以又試了高一點、五百毫升的杯子。結果好像好一點。我就再找一個底層比較有內縫、更難洗，連菜瓜布都撈不太到的杯子，這時瓶刷表現得很好，真的可以把底層的垢刷起來。面對這樣的杯子，長度就是優勢。這也讓我發現：每把刷子不限定只刷某樣某樣東西！

既然有這樣的想法，妳有拿鍵盤刷刷過別的東西嗎？

有。這把刷子原本就拿來刷鍵盤隙縫，畢竟現在的鍵盤做得越來越精密。剛好這把刷子毛比較軟、有彈性，滿適合的。而且握把有個洞，穿一條線過去，可以掛在木製書架上，擺起來好看、也很方便。Doch發現以順手拿來刷螢幕。Doch發現最適合的是拿來刷書，他的書太多了，很多落塵，所以刷書剛剛好。

在三芳有看到其他特別的刷子嗎？

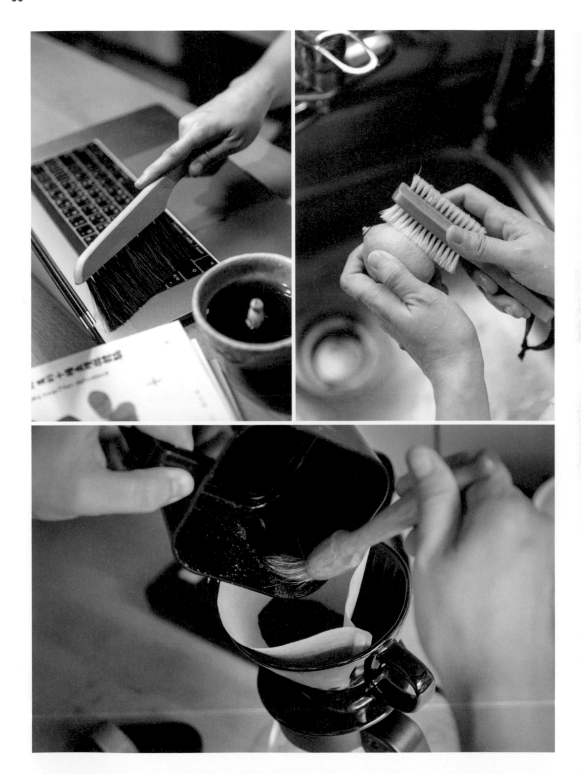

有很多種，我買了牙刷、吸管刷、水果刷，還買了裱褙用的毛刷準備送朋友。Doch買了一款絕版鞋刷，這本來是要外銷，形狀特別好看，他說很像老電影裡擦鞋童用的那種。這把有弧度，設計符合人體工學，一般人用起來可能無感，但刷鞋童一天要刷數千次，感覺就會差很多。

妳挑選毛刷的基準是什麼？

首先，一定要好看。考慮造型、握

柄和整體的設計很重要。當家裡的東西擺出來，旁人就知道這家主人的態度是什麼。還有，我們家的東西都盡量追求一致，比如色調要考慮，不該買的別買，擺在家裡適合、跟環境融合才買。

我以前會挑塑膠的，久了，明顯不好看。本來有一款圓環塑膠（夾住菜瓜布）的款式，還有細管瓶刷。生了小孩後，比較注重環保、健康，漸漸不用塑膠品，就收起來了。後來我挑選生活工場的瓶刷，

握把木製，感覺溫暖有質感，只是我們這邊很潮濕、容易發霉，第一把發霉了，已經換了第二把。好用的東西我們會一直用，除非看到更好的設計。

看來妳們家裡習慣用毛刷，毛刷在生活中扮演了什麼角色？

我覺得毛刷是拿來清潔的，我們家有瓶刷、鞋刷等各種。家事在我們一天當中占很重的比例，小孩五歲時，我就教她們「自己的東西自己洗」，長大後連家裡共用部分也要負責。我們家是小孩負責刷鞋，所以也會用到鞋刷。

除了清潔外，家中還會使用其他刷子嗎？

畫筆、油漆刷也是一種。我們有個

「福爾摩沙寫生計畫」，帶小朋友旅遊、就地寫生，現在快完成五十站了，所以她們會拿各式各樣的水彩筆畫畫。她們兩歲就開始拿油漆刷刷牆壁，家中的牆壁幾乎一年一色，顏色會改變心情。當然，油漆刷是Doch買的，我要刷之前都會先問他哪支比較好刷，只要用過大概就知道，質劣的會明顯掉毛。

認識這麼多刷子之後，有什麼新發現嗎？

我第一次考慮到刷子也是生活中很重要的組成元素，就像一種生活態度！比如水果刷，想到水果上面會殘留農藥，就覺得很需要。本來生活中可能不大注重某些事，但一看到這把刷子，會覺得想要使用，就代表有這樣的需求存在、有這樣的必要性，可能

生活達人

「一開始就不孤單 II」部落格作者，著有《在家啟動創造力》、《不趕路的親子休日：Selena 的旅行提案╳手作體驗╳教養對話》等書。原為大學行政助理，十多年前 Zozo、Yoyo 雙胞胎女兒誕生，成為全職媽媽，全心投入親子的生活美學教育。先生 Doch 為臺南藝術大學材創系教授。

洪淑青十分珍惜一家人相處的時光，經常規劃旅行、展開「福爾摩沙寫生計畫」，挖掘古蹟、傳統工藝之美，希望屬於臺灣根生的東西都能被妥善保留。在追求美的步調同時，她更注重環保，亦講究器物材質、設計以及家中整體風格，連各角落的清潔都用心規劃。當然，她也不忘在家裡掛上小黑板，寫了 Zozo、Yoyo 的家事輪值表。

就會改變做法了。

妳對毛刷這門工藝有什麼看法？

我跟 Doch 都覺得毛刷的知識要被開發傳播出來，甚至出版小冊子。（Doch 補充：做體驗課程時，是帶著知識去做。最好小冊子可以說出工藝的特殊性，包含跟我們慣用的物品哪裡不一樣等。否則量產製品便宜，一般人怎會想要整個替換掉本來的系統？）

我之後會更想了解動物的毛。我小時候在高雄紅毛港長大，對動物毛完全一頭霧水，毛刷的知識很冷門，但我真誠希望臺灣的東西被留下。如果我們越支持好工藝，師傅和產業覺得有銷路，就會有動力和意願繼續做。

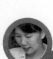

洪淑青的毛刷使用小撇步

① 善用各種形狀、刷毛的特性

筆狀的刷頭可以深入咖啡機旋口的深處；多排縱列的豬毛刷清裡蔬菜泥土特別好用。

② 不限定使用用途

刷較高杯子的毛刷，也可以用來刷有內縫、比較難洗的杯子；刷鍵盤的刷子，也可拿來刷書的灰塵。每把毛刷都可以彈性開發不同的用途。

③ 挑選的小堅持

實用性之外，不妨選用與擺放環境相得益彰的毛刷，可以顯出家主人的風格態度，無形中增強給人的印象。

第二部
爐具上的可靠夥伴

蒸籠

鐵鍋

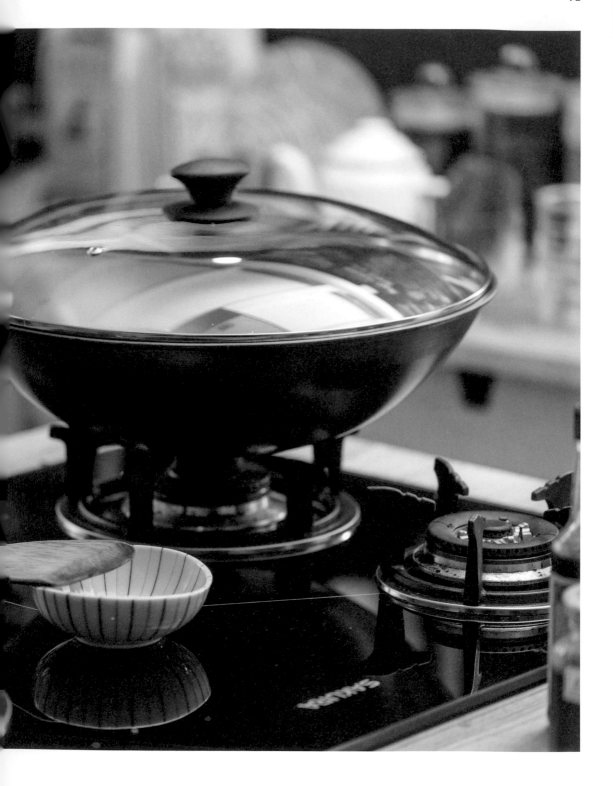

一口鼎煮遍天下物

阿媽牌

鐵鍋

如煉劍般反覆精焠，
只為製一口鍋

工藝師
葉欽源

鑄鐵鍋、琺瑯鍋、不沾鍋……各種科技結晶在瓦斯爐上風風火火地輪了一圈，大概很少人能想得到小時候阿媽用的鐵鍋，竟然會在現代人注重健康的意識下回歸舞臺。葉欽源沒繞得這麼遠，他始終相信最單純的鐵材鋼板就能做出最值得信賴的鍋具。就是這股執著，讓他得以用深入各地市場的腳步和炎熱的火槍及熱情，把樸實的鐵鍋送進許多人家中。

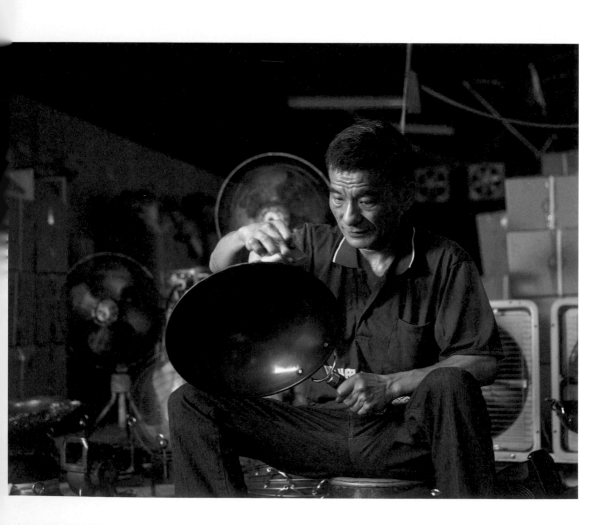

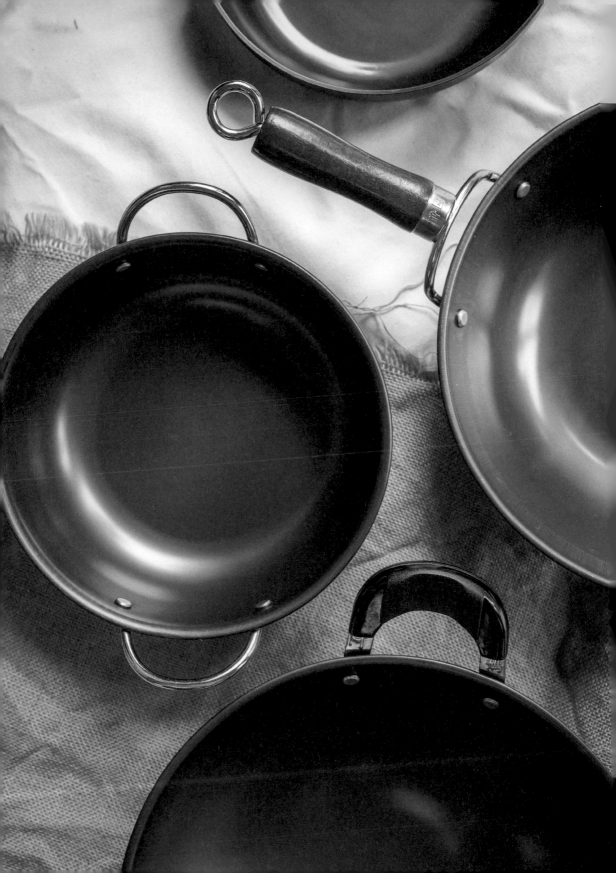

葉欽源對鐵鍋的印象，來自他的阿媽。

阿媽牌的創辦人暨執行長兼製鍋師葉欽源，與擔任公司總經理的妻子吳玉華，兩人每年約莫從六月開始一邊不忘提醒前來的新朋舊友：今天賣完，得等到秋天才會再來囉。

在盛夏來臨前的最後一個擺攤日，一邊分頭忙著各自手上的工作，一

「以前的人生活節儉，鍋子破了就拿去補，補到不能用才會換。換新鍋的時候，都會先拿種茉的鋤頭，把鍋子外面的碳化層刮掉；然後要我去撿柴生火，把新鍋子放在火上燒。我不知道要燒成怎樣，只知道柴要一直添、鍋子要一直燒，燒好後稍微放冷，拿塊豬油就一直抹，抹到不會黑，洗一洗，就開始用了。」

所謂的暑假，指的是他倆在秋冬來臨之前，可以暫時放下凌晨四點起床、五點不到就出門的菜市場跑攤行程。「夏天熱，我們在茉市場擺攤開火燒鍋子，溫度實在太高。不只我們熱，連客人都受不了。」今天的鄰居是賣鞋子的還是賣魚貨的，還沒到場不知道。唯一知道的

正因為他的記憶中存著這樣的畫面，於是當他打造起自己的鐵鍋王國時，不僅使用昔日的阿媽古法來開鍋，也將品牌命名為阿媽牌。

是，只要葉欽源兩把噴火槍一開，攝氏一千兩百度的烈焰轟然噴向架上的鐵鍋，現場溫度將因為焰火、也因為兜攏而來的人群隨之提升。

看葉欽源擺攤賣鍋，有一種觀賞歌廳秀的樂趣。嘴上各種插科打諢，以輕鬆的姿態應答著客人的提問，手裡忙的卻是鐵鍋製程的專業。時不時將個雞蛋往額頭一敲、打進鍋裡，煎個五秒用嘴一吹氣，荷包蛋輕巧翻面，鍋底一點痕跡不留——比喝水還簡單地，解決了婆婆媽媽對「沾鍋」的憂慮。

為了避免熱上加熱，兼以除了製鍋、開鍋，還是得保留一點時間精進舊鍋、研發新鍋。是以，夫妻倆

教客人用鍋，而不是教客人買鍋

「啊你們這個鍋子會不會生鏽？」靠到攤前來的婆媽們因葉欽源的示範齊聲讚嘆，望向鍋子最常發出這樣一句疑問；而葉欽源總是直截了當地大聲回道：「會喔！」老王賣瓜通常自誇，沒聽過商人自貶的。

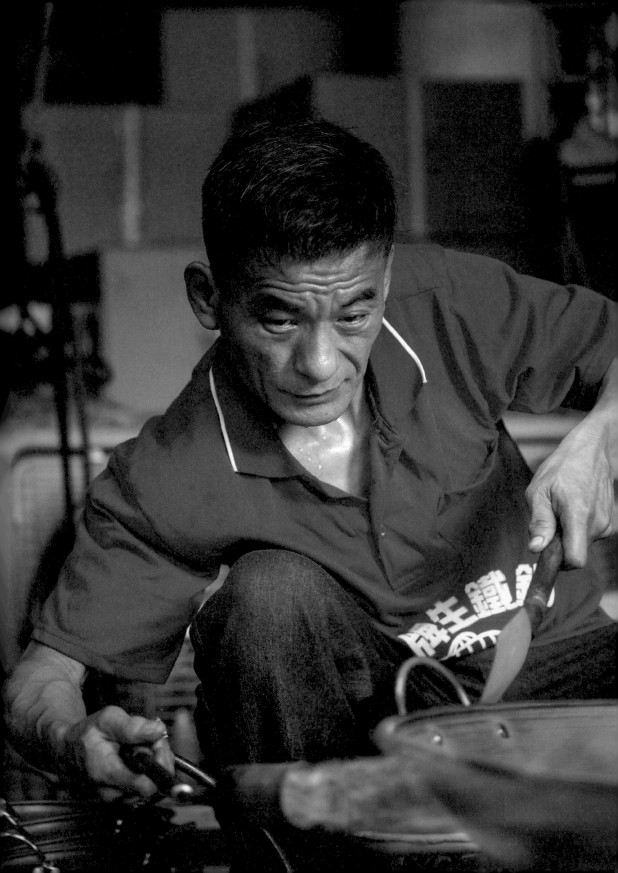

「我們賣東西就是先把缺點講出來
再進行教學，反而會引起客人的好
奇，最後就聽得進去。」吳玉華分
享他們獨家的銷售心法。

本來，既無鍍膜、烤漆、塗層，又
不是奈米材質的鐵鍋，一旦沾水過
夜，怎麼可能不生鏽。面對畢生追
求鍋子不沾不鏽的婆媽們，葉欽源
選擇將鐵鍋這唯一的缺點毫無修飾
地據實以告。「以前是只跟客人說
『只要洗乾淨、烘乾、抹油就不會
生鏽』，但不知道為什麼大家好像
聽不進去；後來在這句話之前，我
們直接多加一句：『會，生鐵鍋會
生鏽，但只要洗乾淨、烘乾、抹油
就不會生鏽』，客人反而接受了。」
可能醜話說在前頭，為買鍋人做足
了心理建設後，更知道該如何準備
迎接鐵鍋。

「教客人怎麼養鍋，比鼓吹客人買鍋

更重要。」這是葉欽源一貫的理念。

原料愈簡單，
做出來的東西愈好。

葉欽源打造的鐵鍋外型並不時尚，
甚至有點笨重，還帶點傳統土氣。
但這樣的一把鍋子，不只安穩了他
與家人們的生活，更顛覆了許多人
對鐵鍋的既定印象。

「最早的想法是想做出純手工、一
體成型的鐵鍋，而且不要塗層、不

手上的鐵鍋生意心灰意冷，乾脆
整批移轉給葉欽源。「他只帶我三
天，教我怎麼賣，其他全自己摸
索。」沒想到不出幾個月，葉欽源
將這批鍋子全數賣光。既已賣出了
心得，索性自己找工廠合作，試圖
做出想要的鐵鍋。

在接觸到鐵鍋之前，葉欽源一直都
不甚順遂。十七歲就開始半工半讀
的他，畢業前夕因擺攤，考試遲到
結果被老師死當。出了社會好不容
易找到工作，沒想到公司倒閉；跟
著別人擺攤，夜市地點卻因為都市
重劃而關閉，一度落魄睡在橋下，
成了流浪漢。

彼時剛好一個同樣擺攤的朋友，對

開鍋過程中，必須不時以油脂替鐵鍋上「自然塗層」。
而塊狀的豬油，就是上油過程中方便使用的材料。

要琺瑯。」高職時念的正是機工相關科系，意外地將課堂上教的金屬材料學拿來學以致用。葉欽源先從鋼鐵材料廠拿來各種材質的金屬板，第一步就是大火燒，「鍍鋅的鋼板很漂亮，亮晶晶的，燒下去黑成一團：也有的鋼板黑金黑金，燒起來變成紅的；還拿過一種鐵板，燒了五次還是很臭。」鍋子一面接觸火焰，一面接觸食物。要將這些一燒就亂七八糟的金屬板拿來做鍋，葉欽源怎麼想都不安心。

後來他想起，課堂上老師曾說過，中鋼每年都會定期將製造出來的鋼鐵送至日本檢驗，符合JIS規格，品質良好；且有些材料還是得分食用級和工業用，不可輕忽。他便向工廠指定要中鋼的熱軋鋼板。「試到最後發現，原料愈簡單，做出來的東西愈好。」中鋼的熱軋鋼板好在「它質地細密、晶粒的孔隙小、沒有雜質。」這三個特色，成了阿媽牌鐵鍋的優勢基礎。

先裁成需求尺寸的圓，放到機臺滾壓成型，過程會讓鍋內出現一圈圈能導熱的紋路，完成裝上耳朵、把手，隨後就是磨鍋、開鍋。

無論是鐵鍋或鑄鐵鍋，在葉欽源的口中，它們「本是同根生」。「都是以鐵礦沙為原料，在熔成生鐵水後，直接澆注到模具的，就是鑄鐵。如果加入碳過濾雜質，經過多次高爐轉爐加工，讓鐵含量高達百分之九十九、碳含量低於百分之零點五到一之間，就成了碳鋼。然後在冷卻前，用滾軋的方式，像撖麵糰一樣，愈撖愈扁，這個做法就叫熱軋鋼板。」熱軋鋼板密度高，晶粒較細密，做出來的鐵材質地純淨、硬度夠強——別人拿去做汽車鋼板，葉欽源拿來做鍋。

工序說來單純，箇中困難，非製鍋師不能理解。「熱軋鋼板很硬，做一般圓底鍋還好，做加深平底鍋，光是要怎麼讓鍋底到鍋側的弧度彎得漂亮，就試了好久。」而不論是哪一款鍋子，都有著中鋼熱軋鋼板的平行線、手工滾壓同心圓、如同太陽光芒般的3D導熱紋，組合成阿媽牌鐵鍋的註冊商標。

炎火淬煉細細磨礪
催生數十年感情

每一把阿媽牌鐵鍋，都從一塊鋼板開始，主材料也就只有這塊鋼板。

臺語講的「生啊」，指的其實是鑄鐵，但當語音轉成國字，一知半解的狀況下，多數人就會將鑄鐵理解

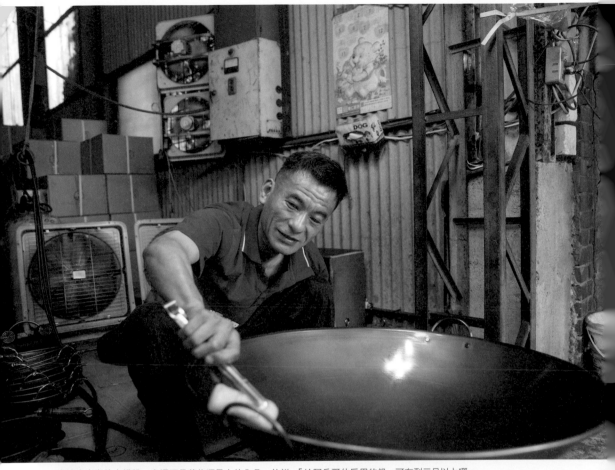

寬達半人高的大鐵鍋，竟還不是葉欽源最大的作品。他說，「給阿兵哥伙房用的鍋，可有到三尺以上哪。」

成生鐵。事實上，「生鐵」不過是原料的統稱，它可以做成鑄鐵，也能做成碳鋼鍋。阿媽牌鐵鍋，其實是生鐵再精煉後的「碳鋼鍋」。「我們之所以命名為生鐵鍋，一方面是以前阿媽留下的鐵鍋印象，一方面，我們想強調的『生鐵』，指的不是原料，而是『原始』、『無添加』的意思。」吳玉華解釋。

拿熱軋鋼板做出來的鐵鍋，為什麼可以不沾？「鍋子會不會沾，取決於鍋子本身的孔隙大小。」會沾鍋，是因為食材中的蛋白質滲進孔隙、巴住了鍋子。坊間的不沾鍋，是用塗層將鍋子的孔隙蓋住；沒有塗層的鑄鐵鍋則因為孔隙較大，開煮之前必須先熱鍋，讓鐵分子膨脹，將孔隙擠小一點。「但因為熱鍋熱油，一般人就認為鐵鍋容易冒大煙。

為了扭轉「鐵鍋冒大煙」的刻板印象，葉欽源從選材就與眾不同；更在製程最終，加上一道如煉劍般的「焱火開鍋」工序——將鍋子以直火燒到鐵的再結晶溫度（約攝氏四百五十度），肉眼看去，整個鍋子黑金中透著藍光，此時鐵分子實已發生變化，分子之間結合得愈發緊密，讓整個鍋子的孔隙緻密到近乎為零。孔隙密了，鍋子不必熱到

未完成處理的鐵鍋（左）和已可準備出貨的鐵鍋，從色澤到光亮都相當不同。

「我們之所以命名為生鐵鍋，
一方面是以前阿媽留下的鐵鍋印象，
再一方面，我們想強調的『生鐵』，
指的不是原料，而是『原始』、『無添加』的意思。」

（左圖）焱火開鍋是葉欽源的拿手絕活。

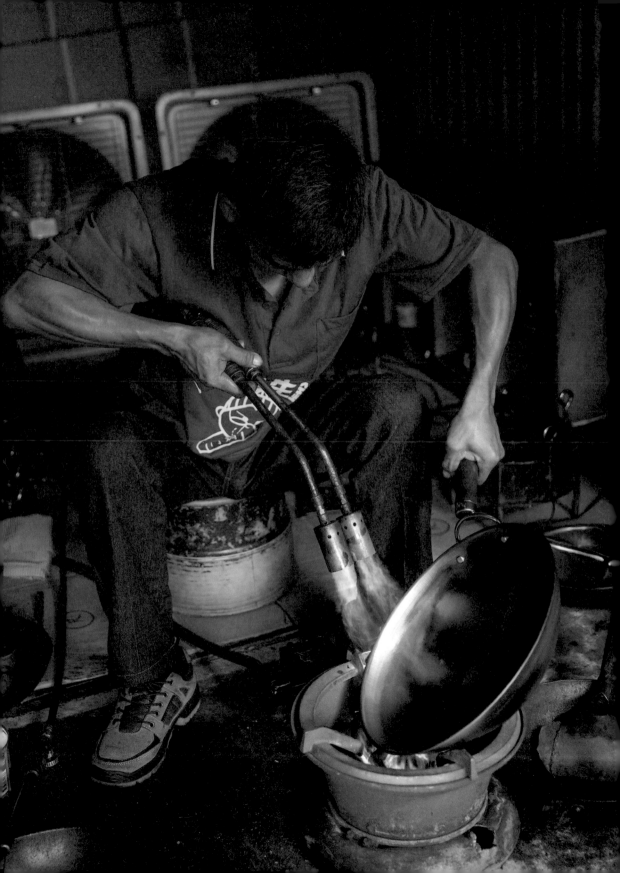

（左圖）葉欽源也做過多個直徑大過六尺，給部隊使用的鍋子。

冒煙就能倒油；料理時，蛋白質無孔可入，自然不沾。如是打破主婦們口中「鐵鍋不熱到罄煙，煮食必鋏鼎」的魔咒。

而經過這樣的反覆焠煉，鍋身也變得更為堅硬，常見葉欽源拿刀拿鏟拿鋼刷「蹧蹋」手上的鐵鍋，然鍋子絲毫不為所動，「因為夠硬，就算養鍋養得不漂亮、刮得亂七八糟也無所謂。要在上面雕刻也可以。」葉欽源的鐵鍋，說穿了就是一塊成型的大碳鋼板。「只要沒破，用多久都沒問題。」好幾個第一代阿媽鍋的老客戶，家裡那把鍋已經用了十幾二十年，除了歲月痕跡，一點狀況都沒有。「真的是想換都沒理由。」吳玉華笑著說。有些客人會將使用多年的阿媽鍋「回廠還原」，讓葉欽源重新打磨、焱火焠鍋，讓阿媽回春。葉欽源的岳父身為廠長兼開鍋師傅，時常看他拿著客戶送回的老鍋磨上大半天，忍不住發話：「你一個鍋子磨那麼久，我新鍋都開了好幾個，啊是要賺什麼錢？」

「磨這個鍋子不是要賺錢的，是磨感情的。」東西用久了都有感情，何況一把適手好鍋多麼難得，這一點，葉欽源很能理解。

總有一天，你會回來用鐵鍋

鍋子夠好，也不代表就此一帆風順。葉欽源創業之初，是不沾鍋的風行年代。銷售員輕輕鬆鬆地讓荷包蛋在鍋內轉圈圈，油煙絲毫不沾。輕巧的鍋身，繽紛的色彩，讓做菜成了一種時尚，不再是汗流浹背的苦差事。更有甚者，同行側面放話，說鐵鍋會生鏽，吃下去有毒。凡此種種，都困住了葉欽源鐵鍋事業的腳步，讓他起了轉業的念頭。

「一次回太太娘家拜拜，太太要我問神明，神明叫我再等一等，說會有貴人相助。」不出一兩個月，媒體透過網路，看見這個「菜市場鐵鍋」的製鍋過程，前來採訪，打開了阿媽牌的知名度。同時，葉欽源

「磨這個鍋子不是要賺錢的，是磨感情的。」

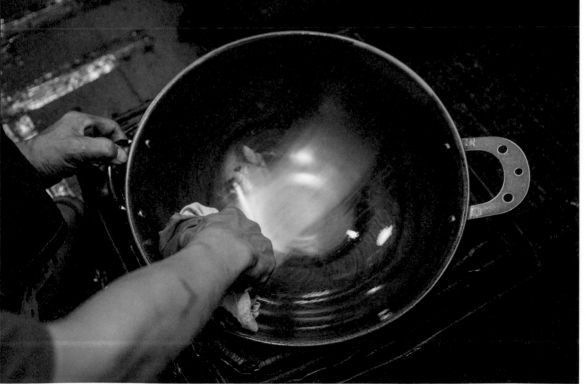

與吳玉華致力於蒐集資料，佐證鐵鍋就算氧化生鏽，也對人體無害。

兩人勤跑北臺灣各大菜市場，在客人面前不厭其煩地重複關於生鏽、不沾、保養等等問題。「冷鍋倒油，隨便熱十秒，一公分小火」，成了阿媽牌使用者琅琅上口的心訣。如此日復一日，從一天只賣六、七個鍋，到現在一年可賣上萬個不同款式的鐵鍋，使用者遍及海內外，甚至有遠自丹麥來的訂單。

過去曾有媒體問葉欽源：「你們鍋子這麼難賣，為什麼還要做？」當時的他，篤定地回道：「因為總有一天，你會回來用鐵鍋。」十多年過去，夫妻倆始終慶幸自己的堅持。「老天爺保佑，時間證明我們是對的。化學的東西遲早會被淘汰，無論生意好或不好，至少賣得安心。」（文／陳琡分）

小知識 中式炒鍋 PK 平底鍋

中式炒鍋

中式炒鍋造型為窄底寬口，鍋身較深，圓弧鍋底適合火力旺盛的瓦斯爐，因為火焰能完全包覆鍋體，導熱快且形成熱氣圓頂，熱鍋後鍋溫能迅速升高且整體呈現均溫，最適合大火快炒，也能進行蒸、煮、煎、炸、燉、燜等料理方式，引出食材的深厚風味，口味較為濃醇。根據中式菜系烹飪特點不同，又可分為便於揚炒的單長手柄北方鍋，與兩側一對鍋耳便於提鍋的南方鍋。

平底鍋

平底鍋的鍋身較淺，平面的鍋底則適合以小火加熱，利用火焰的輻射熱，導熱會比有弧度的鍋子均勻，適合煎與炸，也可以焙、烘、蒸的方式烹飪，較適合西式料理。平底鍋通常為單柄設計，若柄身為金屬材質，也可直接放入烤箱加熱。因油量使用較少，料理滋味則較清淡健康。

（左圖）葉欽源說，延伸至鍋邊的太陽紋，和鍋內的「同心圓」、「3D導熱線」，是讓鍋子升溫迅速的秘訣。

關於阿媽牌的更多資訊，請見第253頁

阿媽牌周邊走一走

桃園 平鎮

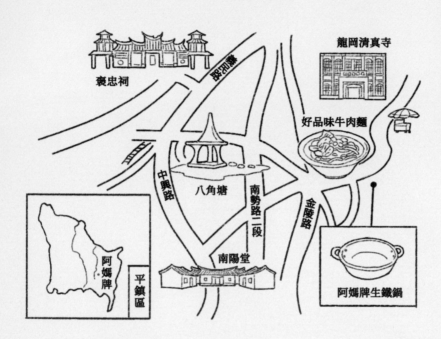

襃忠祠

桃園清真寺

好品味牛肉麵

八角塘

中興路

南勢路二段

金陵路

南陽堂

阿媽牌生鐵鍋

阿媽牌

平鎮區

以遊覽看歷史

桃園平鎮區交通便利，離中壢市區只要車程十分鐘，兩處有許多相同特色，不過，隨著不同族群在此相遇、共存，也逐漸激盪出平鎮獨特的文化風景。

平鎮舊稱「張路寮」，清代先民為了守護來往行旅的安全、防禦盜匪，選在各交通要道建守望寮。事實上，正確寫法應是「掌路寮」，客家話的「掌」（zong31）有看管之意，發音近似漢語「張」而被誤植。後來在團結的居民相助下，終使此地治安好轉，掌路寮因而改稱「安平鎮」，寓意「望鄉平安」；後因日治時期將三字以上地名均改為兩個字，「安平鎮」庄遂被改名「平鎮」庄，從此沿用「平鎮」之名。

從飲食見風土

逛完阿媽牌生鐵鍋，若想找地方歇息，葉欽源推薦位於東勢國小旁

著虔誠穆斯林走過數十載。

「忠貞市場」隨處可見販售「米干」的店家，另外還有泰式涼拌木瓜絲、破酥包、甩餅、豌豆粉這些少見的雲南與東南亞小吃，以及尋常市場看不到的芭蕉葉、芭蕉花、樹番茄、水香菜等野菜，外人嘖嘖稱奇，但對經歷顛沛流離的眷村長輩來說，食材卻往往牽動著濃厚的思鄉情懷。

忠貞眷村的五百多戶居民其實已全數搬離，大部分建築也遭拆除，衰頹斑駁的遺跡彷彿凝結了歲月，然而，龍岡並沒有被時代忘記。行銷有成的「金三角商圈」招來眾多旅人好奇的目光，新設立的「雲南文化公園」有藏族轉經輪、祈福柱、雲南打歌場等公共設施，很適合作為認識少數民族風俗的初探；現在每年四月，桃園市政府更會舉辦「龍岡米干節」，結合客家、眷村、雲南、東南亞新住民等多元文化，希望能發揚當地多族群融合的特色，使這裡的故事，能繼續被一直傳述下去。（文／藍秋惠）

米干

的「好品味牛肉麵」，這間店曾榮獲二〇〇九年中壢牛肉麵達人比賽冠軍，散發中藥清香的湯頭、軟嫩不柴的超大塊牛肉令人大呼過癮；總是高朋滿座的「雲南館」則販售獨特的雲南料理，店內牆上有滇緬菜色的由來簡介，從知識到味覺體驗，想必都能讓嘗鮮的饕客滿載而歸。

褒忠祠

如果喜歡少見的異域美味，千萬別錯過有「桃園金三角」之稱的龍岡地區。龍岡位於桃園中壢、平鎮與八德三區交界，一九五〇年代，雲南的「孤軍」部隊輾轉撤退來臺，政府在此處設立全臺第一座眷村「忠貞新村」，這批軍民也將家鄉的滇緬文化與美食帶到臺灣。

其中，當年來臺的軍眷有不少緬甸華人穆斯林，堅定的信仰與凝聚力，終究促成「龍岡清真寺」的設立，清真寺外觀的綠色象徵自由與和平，靜靜隱身於喧鬧的市場旁，陪伴著

你對鍋子好，
鍋子會對你更好

生活達人

諶淑婷

如同「阿媽」帶來的踏實可靠印象，鐵鍋是主婦的好夥伴。從夢幻的文青少女變身務實迅捷的母親，諶淑婷笑說她也投誠到了鐵鍋陣營。親身嘗試和比較各種鍋具後，她不只因此找到最適合自己的鐵鍋，使用和磨合的心得也讓她發現，雖然許多人覺得鐵鍋養鍋麻煩，但只要用心照顧，鍋子就會回報。真心相待，竟也體現在人與物的互動之中。

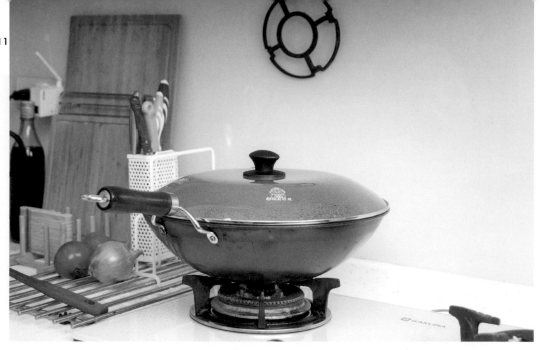

111

物品介紹

阿媽牌
三十七公分木把傳統炒菜鍋

阿媽牌製作的家庭式圓底炒鍋共有五種尺寸，小自三十三公分，大至四十二公分，可掌控三到十二人的胃納量。這把直徑三十七公分、深十一公分的炒鍋，則大約可餵養六人左右，適合一般小家庭常備煎煮炒炸，可日常亦可小宴客，算是進可攻退可守的容量。重量雖有一點五公斤，然原木把手的設計，增加了使用上的適手性；把手尾端的吊環，也讓鍋子得以懸吊收納，不僅協助鍋體保持通風乾燥，也有效節省廚房空間。

在阿媽牌的鐵鍋來到家裡之前，淑婷原本有多少個鍋子？

我有各種鍋。有三個沒有塗層的鑄鐵鍋、一個日本的匠鐵鍋、兩個琺瑯的鑄鐵鍋、一個煮湯的琺瑯鍋、兩個砂鍋；還有一個煎魚的雙面煎鍋、一個平底橫紋的鐵盤鍋，用來煎肉的。

妳對鐵鍋最早的印象是什麼？

我以前覺得大鐵鍋很不好用。我很小就進廚房了。大概國小就負責洗米，高中開始煮飯，那時候用的就是我媽媽的大鐵鍋。

媽媽用的鐵鍋真的很大，我個子小，我媽個子比我更小，常常看她炒個菜，手一不小心就靠上去碰到，手臂上各種燙傷。然後我跟

很多媽媽們一樣，雖然一輩子都在追求不沾的鍋子，但是對鍋子的使用和保養概念卻不夠完整。可能不管什麼鍋都用鐵鏟，或是如果發現這個不沾鍋好用，就拿去蒸魚、水煮，結果破壞了鍋子上的塗層或油膜，本來不沾也開始會沾了。所以我以前對鐵鍋的印象就是大、很燙、會沾鍋，有很長一段時間我對鐵鍋是有陰影的。

對鐵鍋的陰影是怎麼消除的？

後來自己買鍋，起先不敢買鐵鍋，也不敢買不沾鍋，覺得就是怎樣都會沾。之後嘗試鑄鐵鍋，發現它比較不沾，很長一段時間都用鑄鐵鍋。

但鑄鐵鍋是很少女、很貴婦的鍋子，在我還沒生小孩，或小孩還小子，在我還沒生小孩，或小孩還小

的時候，做飯時間比較多，就可以用鑄鐵鍋。而且鑄鐵鍋導熱之後溫度很平均，假設我要做洋蔥炒蛋，我可以切好洋蔥放進去，才去打蛋，不用顧在旁邊急著翻炒，只要放著讓它慢慢變軟、偶爾而再去翻一下就好。感覺很從容。

但老二出生之後，我做飯得背著她，就沒辦法再用鑄鐵鍋，因為它真的太重了。而且對一個有兩個小孩的媽媽來說，煮飯往往分秒必爭，因為孩子隨時都會過來叫我，我只要開了火就想在五分鐘內結束，很怕不小心燙到他們。除非是燉煮類的菜，否則我可能只有十五分鐘就要把菜弄熟上桌好開飯，鑄鐵鍋已經不適合現在我的做飯習慣與需求。我需要一把夠輕、煮菜速度夠快、最好能夠單手持用的鍋子。問過很多朋友，大家都推薦鐵鍋。

鐵鍋實際用起來的感覺是？

我先買了一個二十八公分的日本匠鐵鍋。它真的很輕、很適手，可能也因為要輕，鍋體比較薄，炒菜時會因為溫度上升太快，容易焦掉，一定要加點水。然後這個尺寸對我

觀察油面和鍋子交界、或者鍋壁上的油滴，出現油紋之後即可將食材下鍋。

們家的需求量來說還是太小了，常
常炒一炒菜葉會飛出去。

阿媽牌這把鍋子雖然比較重一點，
但因為鍋體夠厚，加溫速度還是
快，卻不會快到讓你措手不及。而
且炒菜可以完全不用加水。我有次
做蔬菜炒肉，放了洋蔥、四季豆和
高麗菜，快炒三分鐘完成，一滴水
都沒加，炒出來的菜顏色鮮綠、口
感清脆，很有成就感。

加上這把鍋子又大又圓，炒的時候
覺得自己很像熱炒店老闆娘，也因
為鍋子的熱度夠，連菜的味道都很
有熱炒店的「鑊氣」，很香，對面鄰
居聞了可能會有點生氣。我覺得好
神奇，這就是鐵鍋的魅力吧。

為什麼會選擇
三十七公分這麼大的鍋子？

好像當了媽媽後就會往大鐵鍋邁進耶。我們家吃的量多，我們又一定要帶便當，狗也和我們一起吃啊，所以我平常就要煮五個大人的份左右。原本以為三十七公分的鍋子似乎太大，但那天炒起菜來覺得好暢快喔，菜葉也不會炒著炒著就飛出去；想到以前媽媽就是都用這麼大的鍋子在炒菜，有種重溫舊夢的感覺。

會覺得鐵鍋用完之後要抹油保養很麻煩嗎？

可能是因為自己從鑄鐵鍋入門，養成了保養的習慣吧，我覺得鍋子一定要保養耶。但我知道很多人用鍋都不保養，而且因為自己的不保養，就認為鍋子不好用，鍋子還蠻無辜的。不論什麼鍋，用完後都要保持乾燥，不是洗好放著、任一攤水積在鍋底，這會很傷鍋子。鑄鐵鍋和砂鍋都要養，鐵鍋只要烘乾、用幾滴油抹過去；如果天天使用，一段時間之後不抹也沒關係。相較之下已經簡單很多了。

妳心中的完美鐵鍋是什麼樣的呢？

對現在的我來說，完美的鐵鍋大小要適合、深度要夠，而且當然要不沾。圓底的鐵鍋很好，平底鍋是拿來煎煎東西，人生總有用平底鍋的文青階段，當你的人生走到需要快火翻炒的時候，就要走進圓鐵鍋的世界了，好殘酷喔。你看哪個少女會說「我今天用圓鐵鍋炒了一盤菜」沒有。但圓鍋夠深、可以翻炒，不會瞬間讓菜焦掉，這很重要。

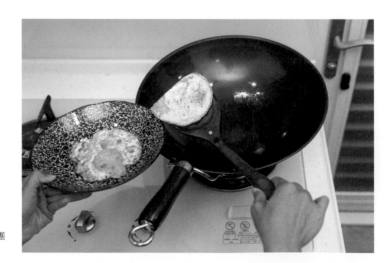

在阿媽牌的廚藝交流粉絲團中，煎荷包蛋是第一課。

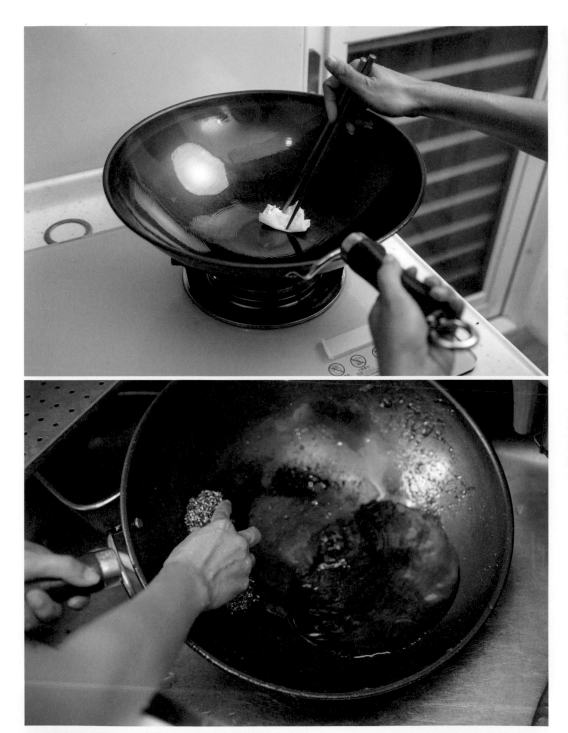

上：洗完鍋上瓦斯爐烤乾，再薄薄抹上一層油，就完成養鍋。
下：因為沒有施加塗層，鐵鍋可以用金剛刷清洗，烹調時也可以使用鐵鏟。

對於需要料理全家飲食和便當的淑婷而言，可以一次放入許多食材的容量是她的考量重點之一。

妳怎麼看待自己的鍋子？

我很愛洗鍋子，我沒辦法接受煮完之後、湯汁還泡在那邊殘害那個鍋子。我都會在上桌吃飯前就把鍋子都處理好，這是我應該做的。鍋子是我的好夥伴，我每次洗它們或是照顧它們時，都會跟它們說說話。那天在幫阿媽牌上油的時候，我就有一種「謝謝你來我們家，我會好好照顧你」的感受，很感謝它讓我們完成這餐飯。我也相信只要我好好待它，就再也沒什麼難事了。

下一次想用這個生鐵鍋挑戰什麼料理？

下一次我想要拿它煎魚。

阿媽牌的臉書社團裡很愛示範煎魚，我從來沒有用鐵鍋煎過魚，我覺得那是人生最高境界。平常做菜時，魚我大部分是用烤或蒸，真要用煎的，拿的就是那把雙面不沾鍋。但因為它很小，所以能煎的魚種類很有限。我一定要學會煎魚，這是我今年的主婦目標。我覺得一旦會煎魚，廚房就再也沒什麼難事了。

它就會好好幫我，我們在廚房就會相處得很愉快。鍋子會沾不是鍋子的錯，是沒有好好被對待。你對鍋子好，鍋子就會對你更好。

諶淑婷的鐵鍋使用小撇步

① 了解鍋子特性，適時選用

鐵鍋溫度和油量夠就能不沾鍋又有鑊氣；鑄鐵鍋的溫度上升曲線則較緩和……依照需求選用才能掌控廚房。

② 用感恩的心保養鐵鍋

用完後要保持乾燥，並記得烘乾抹油。不只在物質面保養，使用時也保持感謝之意。

③ 鍋子反映了人生的階段

不同時候會想使用不同的鍋具。需要俐落身手、快火翻炒的階段，就愛上圓鐵鍋。

生活達人

很會寫文章，很會做採訪，身為生產改革行動聯盟成員，兩個孩子都幸運地以居家生產方式順利進行，所以也「很會生小孩」。曾任報社記者的諶淑婷，過去主跑兒童教育、文化，亦連獲第六、七屆優質新聞獎專題報導獎。著有《迎向溫柔生產之路》、《有田有木，自給自足》；另有共同著作《逐媽咪交換日記》、《億萬年尺度的臺灣》等。還有勤勞更新的個人部落格「喵的打字房」（cclitier.blogspot.com），記載家中她與一兒一女一狗三貓一夫的日常大小事。

目前的她，週間通常是一打二的「半媽半X」自由文字工作者，偶爾還在從小長大的社區賣菜。關心農業、關心婚姻平權、關心兒童與動物的權益，也關心未來生活環境。熱衷追求性別平等自由的發展，也樂於實現持家與居家的幸福。

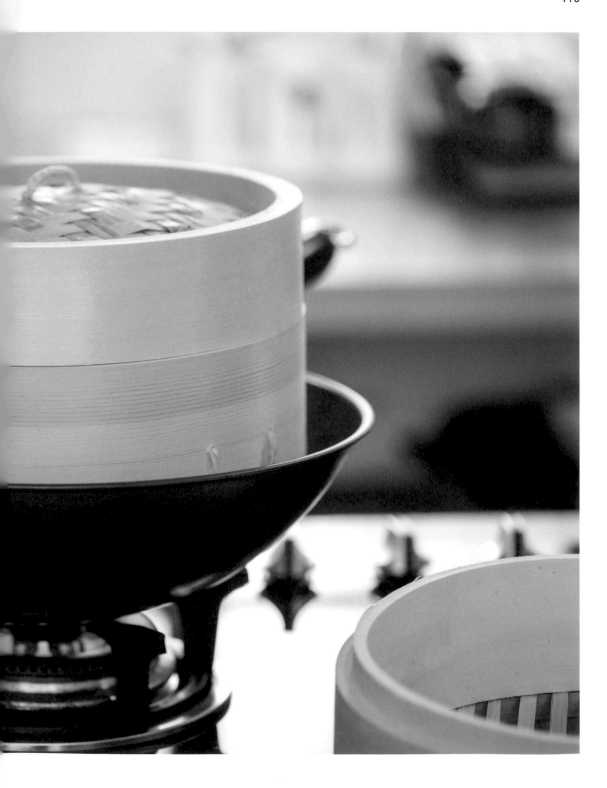

老祖宗的氤氳智慧

富山——蒸籠

七十年手藝，
讓蒸汽竹香
飄入街頭巷尾

工藝師
蕭生育

如果要談什麼器物有了新興材質，但使用起來卻還是老材質效果好，蒸籠想必名列其中。鋁製和不鏽鋼製的蒸籠雖然清洗方便，但炊煮時水氣散不去，食物易軟爛，也沒有竹子清香，更別提機器做的成品看不出師傅的精巧手工。富山蒸籠的蕭生育，入行超過七十年，他手下學成出師的徒子徒孫遍布全臺。他的人生和技藝，與蒸籠同樣，越陳越有意思。

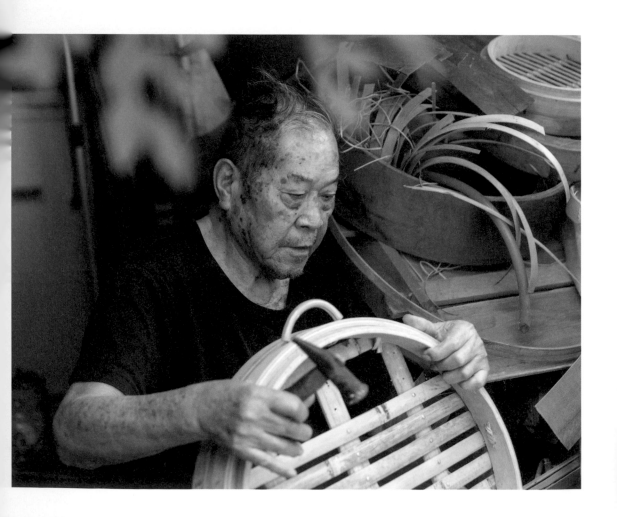

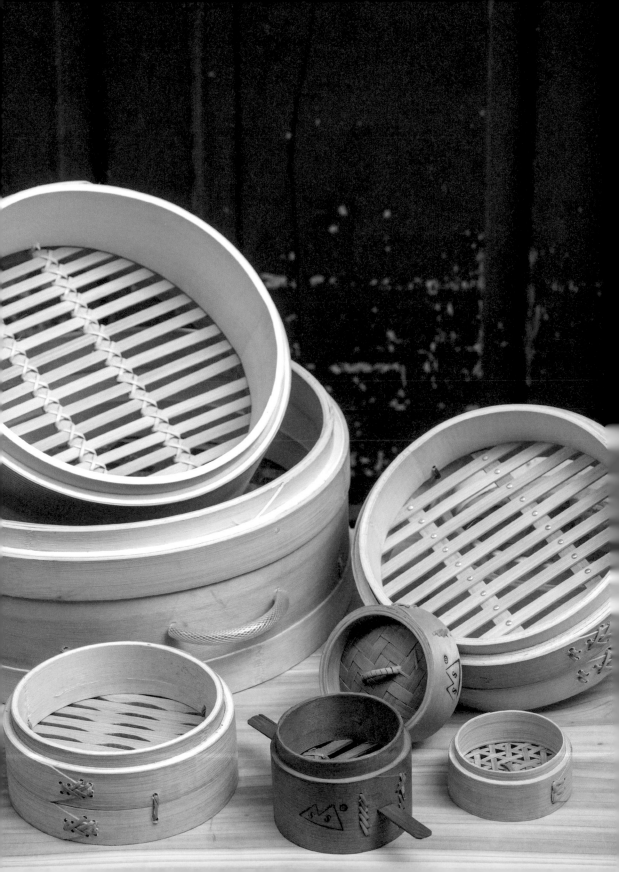

（左圖）桂林路一條巷子裡，建有蕭家多間房舍。以前用來供聘僱的師傅居住，近來也作為產品倉庫使用。

高齡九十三歲的蕭生育，坐在他習慣的位子上，細細敲著鋁釘，將裁好的竹片組裝成蒸籠的籠底。受訪那天雖是大病初癒，然他依舊精神矍鑠，說起話來字句鏗鏘有力；回憶起過去，也諸事有條有理。與我們聊上好半晌，他站起身，大手一揮，指著桂林路這條巷內整排屋舍，「這裡都是富山的倉庫，裡面都是我們的蒸籠。很多餐廳都在等，連日本人都指名要富山的蒸籠。」面對他畢生的成就，蕭生育話語中不無驕傲。

簡單竹木籐，承載無數溫潤美味

富山蒸籠的店面不算寬敞，這裡那裡或疊或吊，堆著各式各樣的貨品：檜木浴桶、謝籃、竹篩、蒸籠。大大小小不一而足。在裡面翻翻看看，頗有尋寶的趣味。

這天蕭生育手上忙著的蒸籠是專門拿來蒸肉圓的。有什麼特殊之處嗎？「側邊比較矮一點。如果是要蒸饅頭的，側邊會稍微高一些」，因為饅頭會膨脹。」客人上門買蒸籠時，蕭生育會詢問用途，推薦最適合的尺寸與款式。若來客一時說不上要拿來蒸些什麼，也有普羅的萬能款。問蕭生育店內的蒸籠共有多少種？「太多了，數不清啦。」

原本接班的大兒子蕭文清，前幾年也到了退休的年紀，目前經營重任換由弟弟蕭順焜一肩挑起。過去的日子太苦，一年三百六十五天，近乎全年無休，連年節都有絡繹不絕的顧客上門，那是蒸籠有過的全盛時期。時至今日，蒸籠已退居料理舞臺一角，僅剩某些菜系、餐廳使用。生意雖稍不如前，卻仍有忙不完的訂單。只是兒孫們都希望蕭生育可以過過享清福的開適生活，蕭生育也就順著孩子們的美意。只是一輩子勞動慣了，仍常見他屋裡巷內緩步來來去去，不時撿起散落的竹片，溫習一下昔日的手工。

蕭生育已經將生意交給兒子們了。

在民間故事裡，蒸籠的出現與韓信有關。相傳韓信在為漢高祖劉邦開疆拓土之時，反覆思考該如何不因炊事生火而暴露駐紮行跡，以及該用何種烹煮方式讓糧食更耐久存。後來發現，以水氣蒸熟的食物，比起其他方式更不易腐敗，且能有效減少炊煙。便在行軍時以竹來製作炊具，做為部隊的煮食工具，成了竹蒸籠的起源。

姑且不論傳說真偽，竹子早在遠古時代，便在人類生活中占有相當重要的一席之地：竹筍是人們不陌生

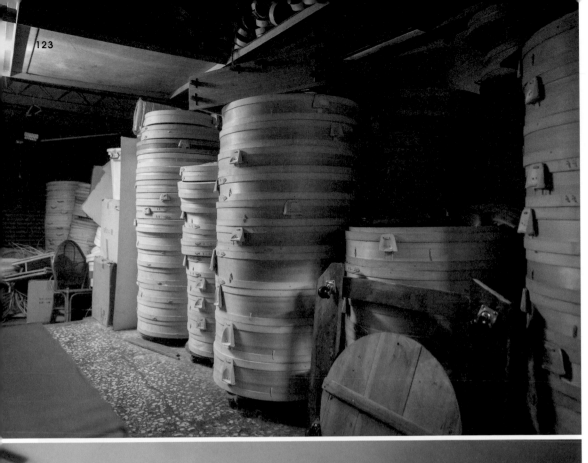

的美味，竹葉可用以包裹食物，也是一年一度端午佳節綁粽不可或缺的主材料；竹子本身則因生長快速、質地堅硬緻密，可替代木材製成各種生活用品、餐具等。竹子好不好用，年齡比品種重要。「做蒸籠要老竹，年輕的竹子太新鮮，做出來的蒸籠容易爛，用不久。」而所謂的「七月柴、八月竹」，意指八月份採收的竹子，纖維中的糖分較少，用來製作器具，較不會遭到蟲蛀。

蕭生育做的蒸籠，至多只有四種原料：竹、籐、木，以及鋁釘。從外框到籠蓋，大多都是由竹製成，部分以木材處理；籐用以編織如籠耳部位，或繫綁外框做固定用；鋁釘則用以釘製某些款式的蒸籠籠底。

「竹子做的蒸籠，比較透氣，又能保溫，蒸出來的菜餚還會帶有竹子的香氣。這是鋁製蒸籠比不上的的優點。」一般人以為竹蒸籠容易發霉、變形或腐壞，蕭生育搖搖頭，「根本不會。只要使用之前，先用水充分淋濕或浸濕；用完以清水洗乾淨後，不要曬太陽，放在通風陰涼的地方風乾。不用裝袋、也不必塗油或做什麼特殊保養，好好收著，用上十幾年都不是問題。」

在中式料理的烹飪手法中，「蒸」是常見的方式之一。不僅最能體現食材的新鮮與原味，帶著水氣的蒸氣穿過食材，也讓料理成果別有一番溫潤的美味。要將食物蒸得成功，關鍵除了時間的拿捏，蒸籠的選材與品質也相當重要。

細緻手藝，名聲遍傳海內外

蕭生育的祖籍在福建省莆田縣，

「做蒸籠要老竹，年輕的竹子太新鮮，
做出來的蒸籠容易爛，用不久。」

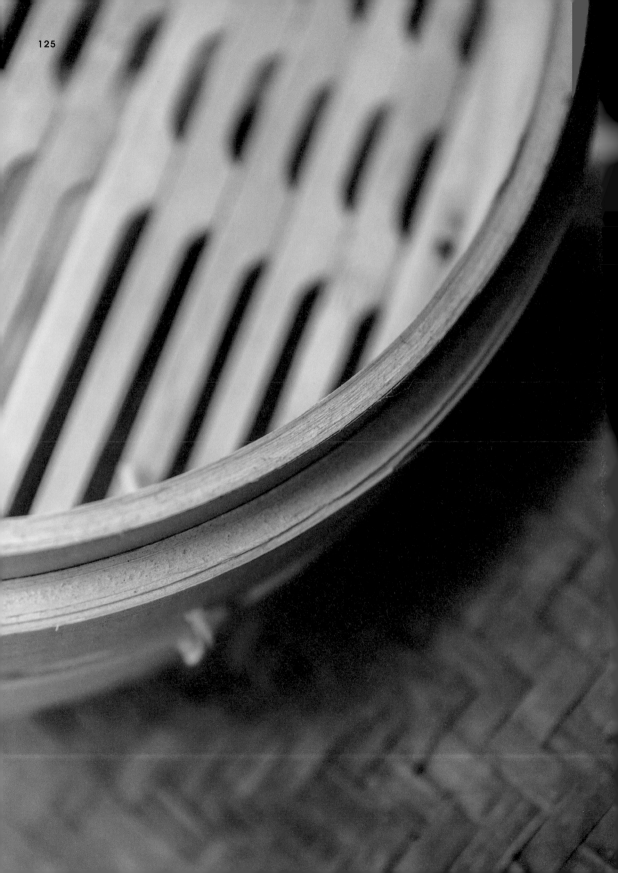

十六歲那年從福建乘船渡海來臺，試著在臺灣謀生。成家之後，蕭生育向同為莆田人的岳父鄭玉團學習製作蒸籠，並與岳父一同經營蒸籠銷售生意。「以前一般家庭很少買蒸籠，都是賣給餐廳和做生意的人。」但早年飯店、餐廳數量不多，蕭生育都得挑著扁擔沿街叫賣，或是像業務一樣到處推銷。「卡早賺錢，比現在困難很多。哪裡有錢賺，就往哪裡賣。」蕭生育嘴上講得實際，倒也不好意思地笑了起來。

隨著經濟日漸起飛，餐飲業也跟著開始蓬勃發展。各式餐廳在臺爭相林立，蒸籠的需求也開始愈變愈多。蕭生育在一九四九年開設了「富山蒸籠」，取「富貴如山」之意，迎接蒸籠全盛時期的到來。彼時的桂林路號稱蒸籠一條街，最多高達二十幾家商號，這裡產出的蒸籠，

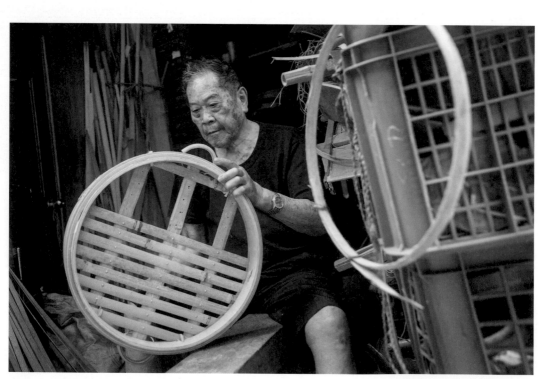

高齡九十一的蕭生育，至今仍成天與蒸籠為伍。

不僅供應全臺各地餐廳使用，連日本人都慕名而來。富山更是箇中翹楚，原因無他：用料、做工實在，如此而已。

問蕭生育做一只好蒸籠材料重要還是手藝重要。「手藝重要。」一只蒸籠若是做工不實，用個幾次就會鬆鬆垮垮，或是歪扭變形。「接日本人的單，蒸籠只要有一點小瑕疵，就會被退件。」蕭生育自豪地說他從未被日本人退過件。「他們只要看見是富山做的蒸籠，二話不說，知道絕對不會有問題。」過去蕭生育接受媒體採訪時，曾說過：「在臺灣，從基隆到屏東的飯店，沒有人不知道富山。」此話一點不假。我們在尋訪其他各地的蒸籠工藝師時，提起臺灣蒸籠製作龍頭，無不指向桂林路、聚焦在蕭生育的富山蒸籠上。

（左圖）剖竹器是製作蒸籠步驟中最經典的
工具之一，可以將整根竹子剖成多片竹片。

物盡其用，
以智慧經驗拗折彎出全台紀錄

竹材堅硬又柔韌，在剖成長條的竹
片、去除竹節之後，得要充分浸水
才能彎曲，再以器械協助塑型。一
個蒸籠的外框，是由數片竹片拼接
而成。要浸水浸到什麼程度才不會
將竹片弄斷、要將竹片塑成怎樣的
弧度才拼得起來，在在都是經驗的
累積。厲害的蒸籠工藝師不靠任何
接著劑，而是將竹片穿孔，再以細
籐將竹片箍緊固定，一個牢靠的蒸
籠外框就此成形。之後將裁切好的
竹片插榫般地接合在籠框上，或用
鋁釘固定，或用細籐綑綁。籠底
用什麼方式製作，並無太大功能上
的差異，「用厚一點整體雖然輕些」，但
耐，若是薄一點整體雖然輕些」，但
可能用不久。差別只在這裡。」

做完籠身，再做籠蓋。籠蓋以竹皮
編織成四方狀，完成後再裁製成需
要的圓形，與籠蓋的蓋框接合。

「籠蓋用竹皮，也會視狀況交互搭
配竹子的第二層部位。籠底用靠近
尾端的竹子做，質地較硬。中間段
的竹子韌度好，拿來做框。」一根
竹子從頭到尾，依據不同的特性，
落在一只蒸籠的各個部位上，絲毫
不浪費。既是成本的考量，也是智
慧與經驗的展現。

整個富山蒸籠，裡裡外外，除了各
種大小、各個不同完成階段的圓型
蒸籠，另有總舖師最愛的方型蒸
籠。蕭生育的雙手，數十年來，箍
製出難以計數的各色蒸籠——在
港式飲茶點來一份燒賣，或是在市
場吃上一碗肉圓，或家中附近豆漿
店拿來蒸包子饅頭，甚至是阿嬤家
那只逢年過節搬出來蒸粿製糕的蒸

而蕭生育寶刀未老。二零一七年年
初，桃園某餐廳業者，推出可同時
蒸製三十道料理，包含臺式、港
式、客家、原住民等風味菜色的
「蒸籠宴」，最多可容納二十五人用
餐，蔚為話題，至今一年多仍一宴
難求。宴上這只直徑兩公尺餘的大
蒸籠，就是蕭生育口中那只「六尺」
的大蒸籠。既是他這輩子做過最大

籠，很有可能都出自蕭生育的手。

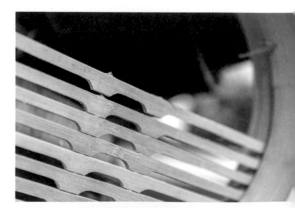

蒸籠底有多種做法，如這款以卡榫連接，或者以籐條
或鋁釘固定。

憑的是師傅無可取代的經驗。兒子與孫子們則分頭製作籠底、籠蓋，接續與蕭生育製作完成的籠框接合，最後打磨。前前後後共耗時兩個多月。對蕭生育來說，大宴上的蒸籠，濃縮了他一輩子最菁華的技藝，也是富山蒸籠家族世代的心血結晶。

不求榮景百年，只望家族靜守

兒孫們雖然各自承傳了蕭生育的製作蒸籠的手藝，老人家仍是感嘆工藝之不傳。「不只沒有人要學怎麼做蒸籠，連原料竹材都沒有人要砍。」臺灣原料與人工成本高是一回事，缺料缺人又是另一回事。為了因應龐大的外銷需求，蕭生育很早就往家鄉福建莆田投資與設製造廠，剛開始頻繁前往指導生產技術，只是中國廠技術表現難達品牌

的蒸籠，同時也是目前全臺灣最大的蒸籠。老師傅說起這個成就，神色昂然，堪稱畢生得意之作。

考量到蕭生育年事已高，原本家人不讓他接下這張單。但論及製作蒸籠的工藝技術，又有誰能出其右？

「我年輕的時候走訪中國各地，去看別人怎麼製作蒸籠，沒有人比得上我們富山。」過去講究手工的年代已然如此，現在機械當道，技藝的傳承更是一落千丈。蕭生育對自己有一定程度的信心，這只六尺大蒸籠，製作非他莫屬。

當然他明白憑自己的體力已經無法獨力完成，於是家族動員，上下四代，全部投入打造行列。框身全由蕭生育憑手感反覆琢磨調整，要讓不同的竹片，完美彎塑成同樣的軟硬厚薄、進而嵌合成牢固的圓框，

「我年輕的時候走訪中國各地，
去看別人怎麼製作蒸籠，
沒有人比得上我們富山。」

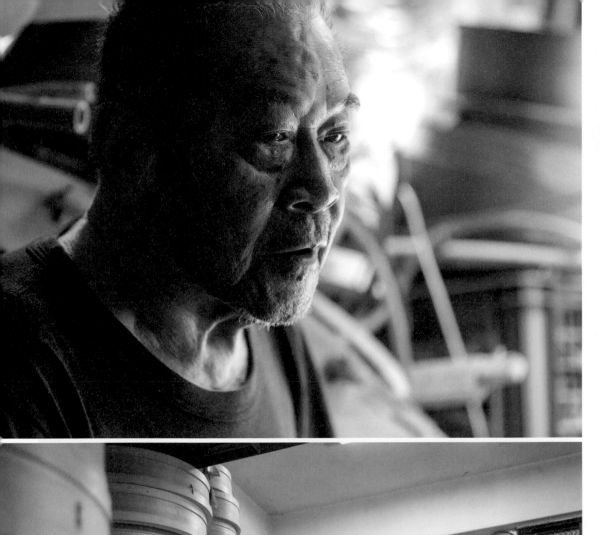
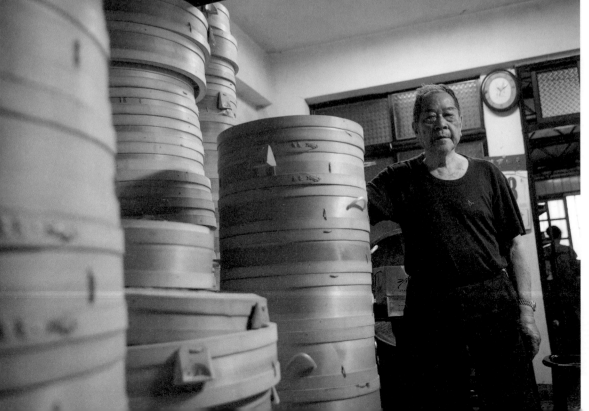

水平，只能負擔浴桶等較簡易的產品。對堅持「富山製造」的餐廳、飯店來說，的確也面臨一籠難求的困境。

對於蒸籠工藝是否總有一天會失傳，蕭生育倒是看得很開。過去一起製作蒸籠的同業，或是向他學習技藝的徒子徒孫們，不是凋零，就是轉行。「做這個很辛苦，沒有人像我傻傻做一輩子。」蕭生育右手手指少了一截，其他手指也斷斷接接，早已彎曲變形。這些都是蒸籠留給他的印記。對他來說，那些撐起一時榮景的龐大訂單，未來能否延續，不在他考量之內；假若他的兒孫世代，能夠守好這片小店，讓手工蒸籠能夠在人們生活中盡量留存久一點，飄散的氣味再多持續一陣，或許也就夠了。（文／陳琡分）

小知識 ▷ **竹藝工具排排站**

在製作蒸籠時，蕭生育會用上幾種不同的竹編工具，在他隨手可及之處，就堆有這些器具：

鉋刀
削平或是削薄
竹片時使用。

榔頭
製作籠底時用來
敲打鋁釘。

剖竹器
可將竹管等分剖開成相同大小的竹片。依照需求，剖竹器有四等分、六等分、八等分甚至更多等份的種類。

鑽子
可在籠體上鑽出穿過藤條、固定籠壁的孔洞。

木鉋刀
修整厚度較厚的木材。

劃線規
可在竹木上測量、刻劃出固定長度的切割線。

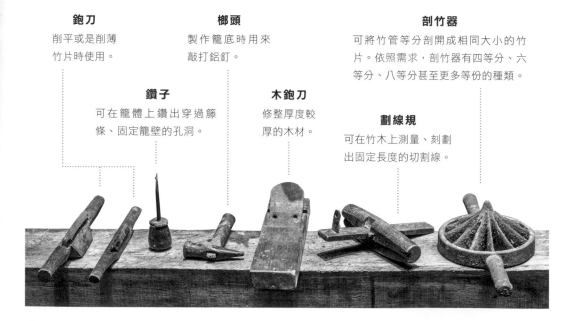

關於富山的更多資訊，請見第253頁

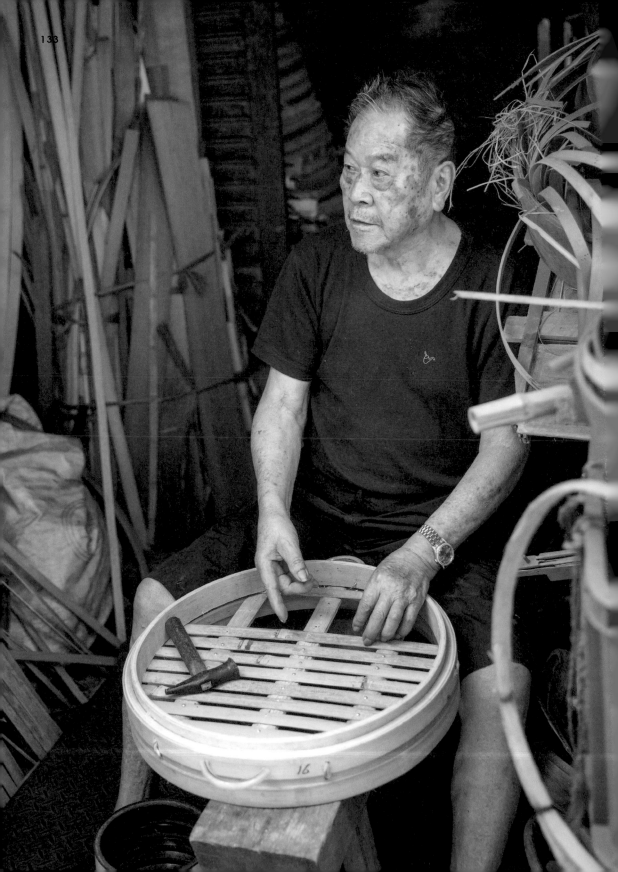

富山周邊走一走

臺北 萬華

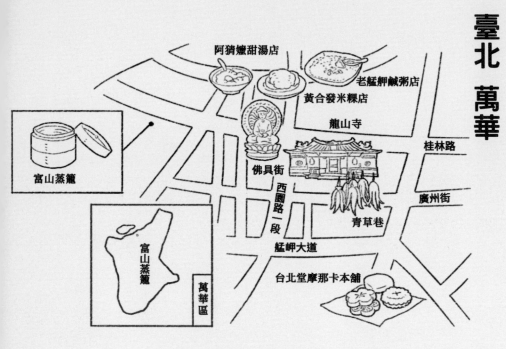

阿猪嬤甜湯店
老艋舺鹹粥店
黃合發米粿店
龍山寺
桂林路
佛具街
西園路一段
廣州街
青草巷
艋舺大道
富山蒸籠
台北堂摩那卡本舖
富山蒸籠
萬華區

以遊覽看歷史

十七世紀末，平埔族散居於淡水河邊，使用一種叫「Bangka」的獨木舟作為載物貿易的交通工具，清朝漢人將Bangka音譯為「莽葛」、「艋舺」，「艋舺」遂演變成地名；十八世紀，艋舺因為方便的河運而貿易興盛，進一步擴大為港口市鎮，逐漸發展出特殊的傳統產業與專門市街。現在漫步在充滿歷史記憶的艋舺街區，仍可看見許多傳統店家，其中不乏已經營百年以上的老字號店家。位在桂林路的「富山蒸籠」即是堅持傳統作法的艋舺老店，老闆傳承上一代的精巧手藝，製成的竹蒸籠遍及全台。若使用竹蒸籠蒸煮食物，不僅可以保留食材的原味，亦具有良好的保溫效果，甚至會讓蒸熟的食物，散發出一股淡淡的竹香，每逢過年過節，許多人會特地來富山購買蒸糕粿用的竹製蒸籠。

除了桂林路，想接觸傳統老店還可

以到龍山寺旁知名的「青草巷」感受傳統草藥的魅力;「佛具街」西園路一段則有充滿特色的佛具店與繡莊;淡水河畔的船運、木竹加工等老產業,也一併見證艋舺的發展史。

尤其過去,「竹篙市」會販售便宜的竹竿,是早期人民搭建房舍的重要建材,從清代艋舺的竹篙厝街、竹仔寮等街道名稱,皆可看出當地物產特色;而今日的桂林路,便屬於昔日商鋪雲集的竹篙厝街,今萬華桂林路警局,同時也是清朝義倉所

芋粿巧

在地,現在還可見「艋舺義倉舊址」的石碑,顯示艋舺在富庶繁華的年代,不忘重視社會救助的美德。

從飲食見風土

若說起蒸籠之於臺灣料理文化的重要性,就得提到臺灣傳統粿食點心。貴陽街上的「黃合發米粿店」可謂遠近馳名,第一代創辦人黃得水在日治時期便有「芋粿水」之稱,製粿手藝傳承至今已超過百年,每逢艋舺當地的宗教慶典,各式糕餅米粿訂單往往應接不暇,無論芋粿、草仔粿、紅龜粿,都是臺灣人記憶中的好味道;「老艋舺鹹粥店」的傳統肉粥、「阿猜嬤甜湯店」的膨餅泡花生甜湯也相當值得一嘗。

艋舺西昌街、康定路和貴陽街一帶堪稱臺北糕餅業的發源地,現在康定路上也還有數家販售日式和菓子、新式甜點的店家,其中手工製作日式點心的「臺北堂摩那卡本舖」,是全臺唯一遵循古法的「最中(摩那卡)」專賣店。無論臺式糕粿或西式點心,都是艋舺旅遊的最佳伴手禮,就如同矗立在西門,建築洋風新潮,用途親民的紅樓一樣,表現出艋舺新舊交融、中西文化相互影響的迷人特點。(文/藍秋惠)

西門紅樓

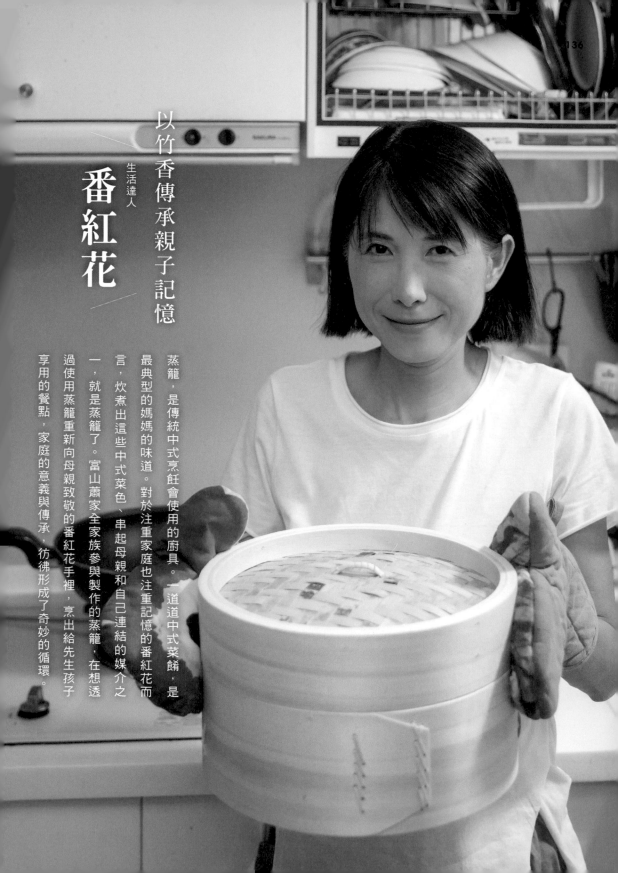

以竹香傳承親子記憶

生活達人

番紅花

蒸籠,是傳統中式烹飪會使用的廚具。一道中式菜餚,是最典型的媽媽的味道。對於注重家庭也注重記憶的番紅花而言,炊煮出這些中式菜色、串起母親和自己連結的媒介之一,就是蒸籠了。富山蕭家全家族參與製作的蒸籠,在想透過使用蒸籠重新向母親致敬的番紅花手裡,烹出給先生孩子享用的餐點,家庭的意義與傳承,彷彿形成了奇妙的循環。

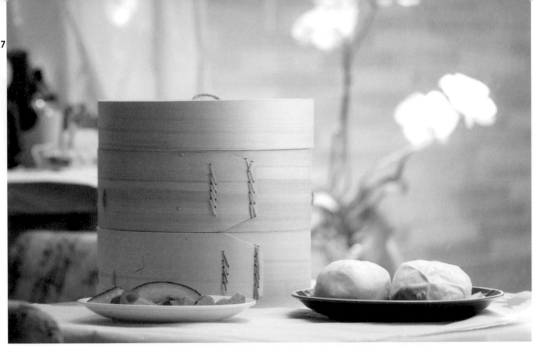

使用整枝孟宗竹搭配杉木製成，竹肉編籠框，竹皮編籠蓋，是將一棵竹子全體運用、發揮至最大效益，不浪費一絲一毫的製作方式。老祖宗的智慧不只表現在製作方法，也包括竹木吸水性佳而讓炊煮時食材得以水潤而不爛的烹調特性。一尺一蒸籠適用於十人份電鍋，可直接架在外鍋上使用。也可在中式炒鍋內放入鍋架，再將一尺一蒸籠置入使用。另有加深款式可供選擇。

番紅花寫了很多生活飲食文章，是從什麼時候開始注意到蒸籠的？

我關注蒸籠已經一兩年了，我常去大稻埕，一直在猶豫到底要不要買。猶豫的點有好幾個，首先，我想買蒸籠是因為我想要去試著用我媽媽以前常用的東西，想要學會所有以前她做的東西，但她阻止我，覺得這年頭我沒有必要學用這些。

另外一個原因是大稻埕的蒸籠通常都是中國製的，我又不太想買中國的。最後一個原因是我很猶豫要買什麼尺寸。東西買久了你就會知道，如果不一次到位，而且不一次買到最好，你會一直不停換購。像鑄鐵鍋也是，我一開始是用雜牌的，或是用臺灣OEM代工的，最後就乖乖買Staub（法國著名品牌），你就會發現之前的消費都是浪費。我

覺得廚房很多傢私都是這樣子。一次買到最想要的，才不會買了又一直想，這樣才會乖乖死心。

跟我在大稻埕看到的很不一樣，重量很紮實。我挺滿意的，我現在甚至覺得手邊這個是不是拿太小了。

既然妳沒有在大稻埕找到想要的，接觸到富山之後，對富山有什麼想法呢？

我去到富山店裡，第一個印象是他們門面沒有整理，這很可惜。像京都的百年老店，不用新、也不用時尚，店還是能做出個韻味在。但回到產品，我覺得富山的蒸籠比大稻埕的東西還要精細，工的細緻度看得出差異，這個蒸籠摸起來不會有任何地方咬手；比較粗製濫造的蒸籠有纖維會刺，那個質感是很差的。當我回去看我媽媽的蒸籠，因為她用得非常久了，她的蒸籠現在已經變得很光滑。雖然我這個蒸籠還蠻新的，但富山的手工已經能讓

我感受到滑順了。還有它比較沉，

回到廚房裡面，妳最近蒸籠是做什麼料理呢？

我做了油飯還有豉汁排骨，一個比較臺式菜餚，一個比較港點。我以前都用電鍋或電子鍋做油飯，但那個香氣完全不一樣。用蒸籠做的油飯比較不會那麼乾，會比較濕潤一點，但又不軟爛，而且真的有竹子的香氣。還有因為我們家非常喜歡吃海鮮，好的海鮮是很貴的，所以在煮的時候你一定不想把它搞砸或弄蝦子。我覺得蒸籠蒸魚的效果應該比瓦斯爐更好，因為蒸籠會吸海鮮通常是吃原味，通常是用蒸

看來富山的東西相當得妳心，但價格應該也相對的……

我知道價格差滿多的。譬如說我最近去圓山花博的神農市集，裡面就有，很小但是也很輕，只有一百多塊錢，那個就是中國的。大稻埕的老闆也很坦白，說臺灣做的一定會破千，你要買三層的話一定是一兩千塊，如果是中國製的話幾百塊就買得到了。他說臺灣的那麼貴誰要買，直接就告訴我店裡是進中國的貨。我問說：「那臺灣的呢？」他就說現在要找臺灣的很難了。

水，它有一個水氣的循環。

妳的蒸籠的尺寸是大同電鍋可以用的吧？

所以妳是用大同電鍋下去蒸？

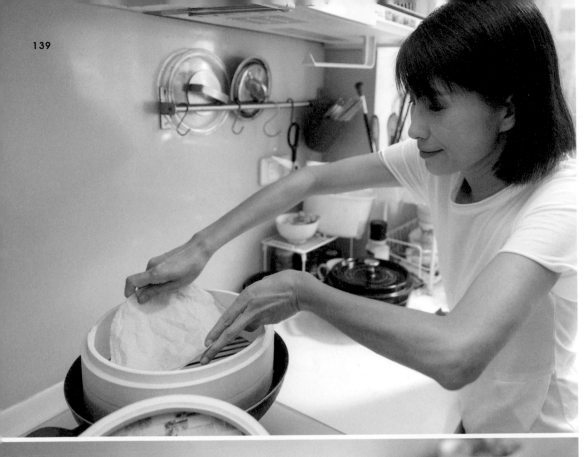

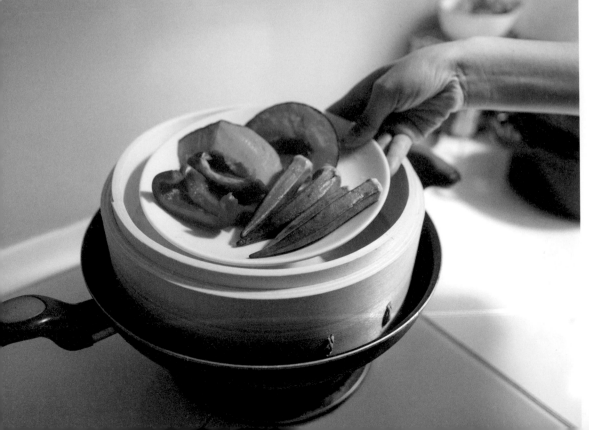

洗滌時使用清水或中性清潔劑。

我是上瓦斯爐用。我比較習慣用瓦斯爐。看我媽都是用瓦斯爐，所以就想用瓦斯爐看看。

煮各式各樣的東西。她們以前是沒有機會的，她們那一輩沒有視頻，也沒有食譜，她們那一輩做的就是自己母親教下來的東西。所以小時候媽媽做的菜其實變固定的嘛，譬如說紅燒吳郭魚、乾煎魚，或透抽；而我們會做的是從網路，或食譜，或者從其他地方。媽媽跟阿嬤做的東西應該不會差太多，阿嬤跟阿祖做的東西應該也不會差太多，但我覺得我現在除了會這些，突然又想回頭，不想讓這些在我手上斷裂。

使用蒸籠是怎麼和她產生關連的？

妳常常提到妳的母親。

在我們這次的對話中，妳是什麼時候意識到這件事的？

我覺得我媽會做那麼多東西；那我們這一代做的東西都還蠻新派的，或是比較混搭，但反而就是臺式的家庭料理不特別行⋯⋯我覺得很奇怪，我們會做日式料理，還會做泰式料理，或是上海菜，什麼都會一點，但是小時候媽媽會做的東西自己怎麼卻好像沒那麼會？比如說粽子啊、做粿啊、油飯啊，小時候媽媽都常做這種東西。媽媽也覺得我們很奇怪，為什麼現在的年輕女生會

開始寫。這幾年每次回去我都會去巡視我媽的廚房，看裡面她用的東西，把她所有櫃子都打開很好奇裡面。那個蒸籠是一直都在的。我們這一輩哇好講究，煮個湯有砂鍋，有鑄鐵鍋，鑄鐵鍋還要史大伯的或LC的，砂鍋還要日本的什麼窯，但現在回家吃媽媽煮的湯還是覺得很好吃，她也不過是用一般的不鏽鋼

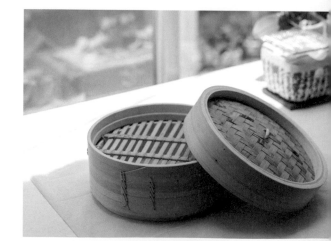

曬乾時需放在陰涼處，避免太陽直射而造成竹木纖維過乾裂開。

時間是這兩年，我覺得是因為年齡吧，一方面是這樣，一方面也是這兩年我覺得媽媽的書寫還滿多的，我們這一代五年級生好像開始會關注到媽媽，像龍應台呀或很多人都

生活達人

臺北人，淡江大學大眾傳播系。寫親子、寫家庭、寫飲食，也寫生活。作品散見於眾多報章雜誌專欄，曾獲得全國學生文學獎、時報文學獎。著有：《廚房小情歌》、《教室外的視野》、《當婚姻遇上教養》、《給孩子的人生先修班》等書，合著有《臺北‧職人食代》。

目前和先生、女兒及老貓居住在內湖山邊，生活中充滿飲食、讀書和寫作。珍惜母親的手藝和吃食的記憶，也不希望傳承的文化與經驗到自己這一代就逐漸消逝，於是想學會母親的菜色，希望用蒸籠向母親致敬。

鍋，奇怪也不是什麼名牌，但為什麼她煮的竹筍排骨湯現在味道還是那麼濃。

最後，請妳分享一下蒸籠使用保養上的小撇步好嗎？

蒸籠第一次用要先處理，像開鍋，就要先淋濕，然後用水蒸過，用蒸氣加強清潔衛生。每次使用前先淋一些水，用完之後乾燥，不能日曬而要陰乾。蒸的時候我會在裡面鋪蒸籠布，如果蒸籠下面的水收乾了，卻覺得食物還沒有蒸透的話，要加熱水。加冷水會讓鍋子的溫度降下來，要加熱水才能讓蒸汽保持住。水量真的是經驗法則，要多用幾次去摸索，跟你的蒸籠認識。其實都是有些小地方要注意，才能夠用得長久。我媽的蒸籠用到現在，已經不止二三十年了。

番紅花的蒸籠使用小撇步

❶ 挑選蒸籠的訣竅	❷ 首次使用的準備動作	❸ 小心清潔
拿起來結實、重量沉；摸起來不會有任何地方咬手。比較粗製濫造的蒸籠容易有纖維刮刺。	第一次用蒸籠，首先要淋濕，不放食材直接空蒸，讓高溫蒸氣加強清潔內部。每次使用前也都先淋一些水。	以清水沖洗，除非食物湯汁外漏才使用中性清潔劑。清洗完畢後放在通風陰涼處晾乾，避免陽光直射會讓竹木材質曬得過乾而裂開。

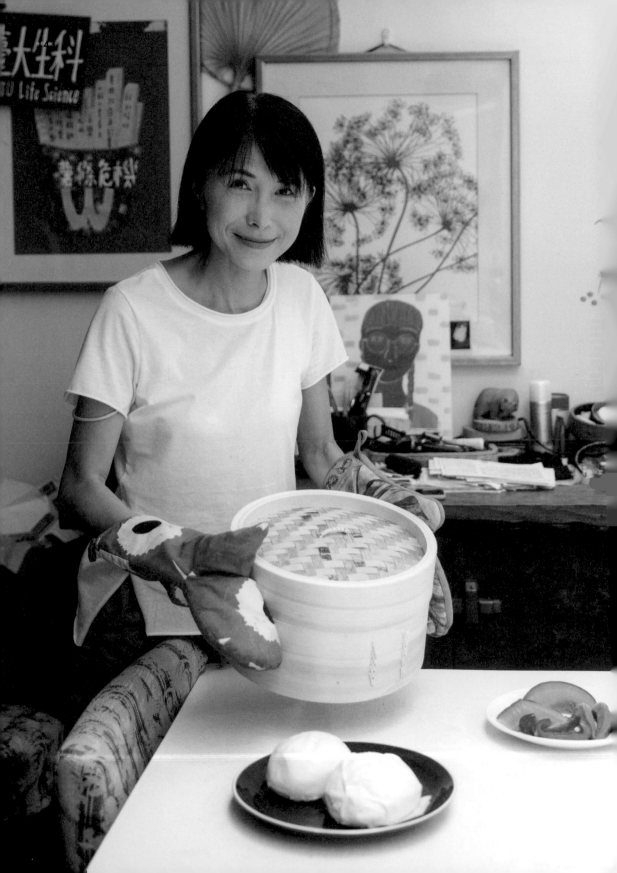

第三部
餐桌上的美好風景

茶壺

玻璃杯

盤子

瓷碗

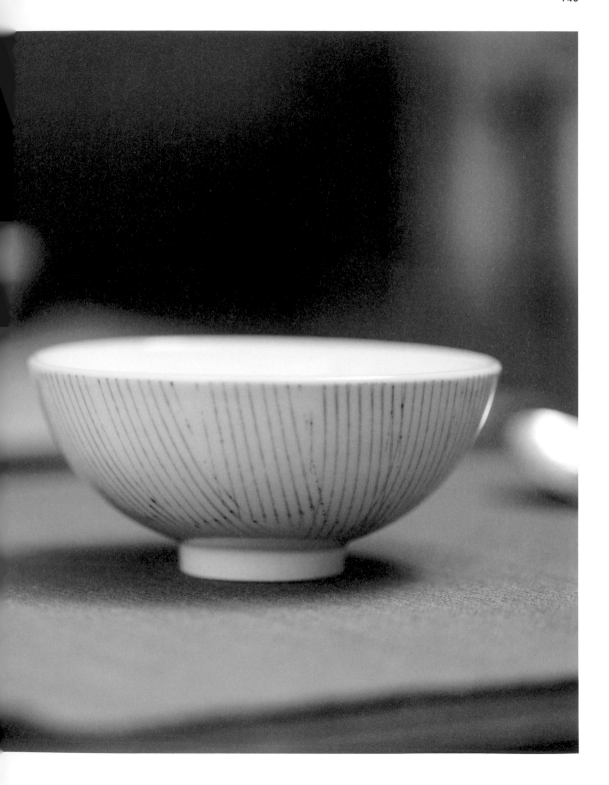

立晶窯──瓷碗

每日飲食的不二要角

| 工藝師 | 蘇正立 (P148) |
| 生活達人 | 胡川安 (P164) |

立晶窯周邊走一走 **新北鶯歌・景點** (P162)

凝聚家庭的瓷碗，
裝起生活中的豐盛

工藝師
蘇正立

立晶窯的作品一向以復古的彩繪聞名，無論是代表豐滿的魚蝦蟹、優雅的蘭與梅，或是玲瓏可愛的柑橘鳳梨，都是立晶窯碗的經典花色。不過，這些從父母手中傳下的古樸，卻是蘇正立試過各種藝術表現之後，經過啟發，回頭才重新找到的定位，是他所追尋的根。這份對於「傳承」的肯定，讓立晶窯的碗不只是個食器，還多了歷史的縱深。

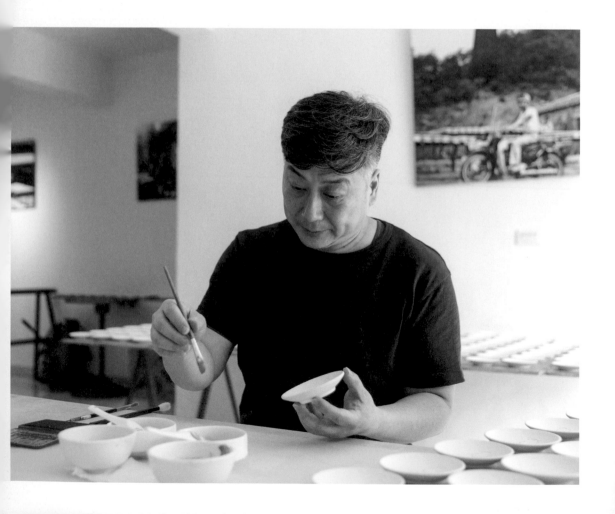

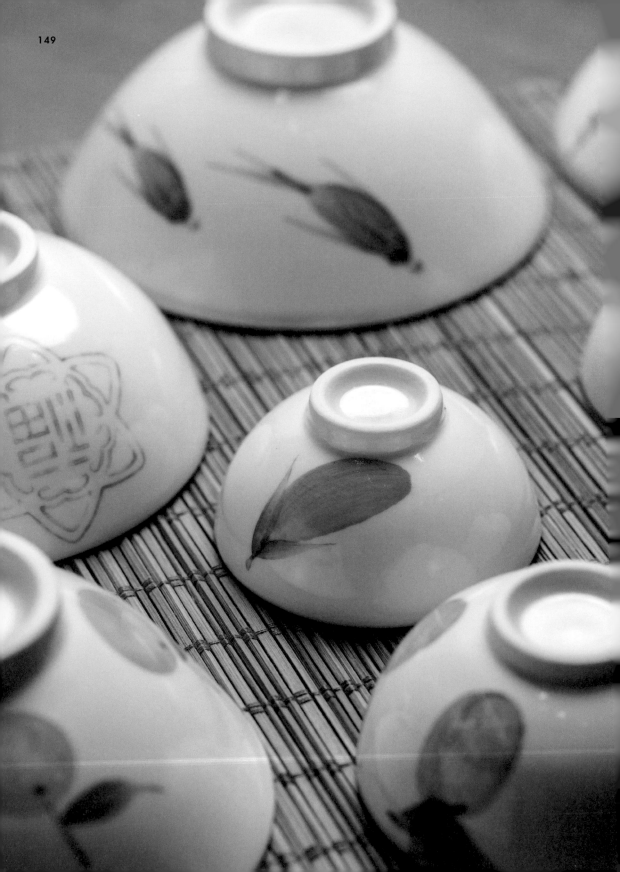

兩疊見方的榻榻米正中央，一塊圓形厚切實木上，幾個白底藍口的彩繪陶瓷杯錯落排開，環繞著一只深色茶盞。茶室主人蘇正立拿起湯匙舀出茶盞中的茶湯，不疾不徐、一匙接一匙分送到小杯中，他說用宋代福建的古董茶盞，配上自家做的臺式復古杯，泡一席朋友親手焙製的三峽東方美人茶，這樣的混搭叫做「蘇式／舒適泡」。

不曾走過代代相承的傳統路子、不曾經歷時空流轉的產業興衰，如此的哲語聽來總有自顧自的浪漫和輕盈，然而蘇正立一生順勢而塑的天命，卻深深沉沉地粘著土地與家族的歷史，要在當下談論舒適自在的「自己」，勢必也曾消化、吸收、讚頌甚或告別過往的風光與塵埃。

從小與碗為伍，繞了一圈仍回歸生活陶

前些日子才將工作室大舉翻修的陶人蘇正立，特別留了一個空間作為自己的茶室，在埋首陶藝創作與工作之餘還有一方園地把生活「泡」進去。他曾學習正經嚴肅的茶道，而那些道中的規矩卻讓他悟到：「生活不該是一成不變，而是不斷變化，用自己的方法詮釋自己的美學，隨意不刻意，才有生命！」若

蘇家從明朝就跨海來臺定居鶯歌，蘇正立的曾祖父在西鶯里一帶開始投資陶瓷事業、設立窯廠，而父親時代的窯廠則加入了手繪元素，與同為陶瓷家庭出生的母親攜手走過鶯歌產業的全盛時期。「我一出生就看到碗，小時候鶯歌都是石頭路，常常和姐姐打著赤腳在路

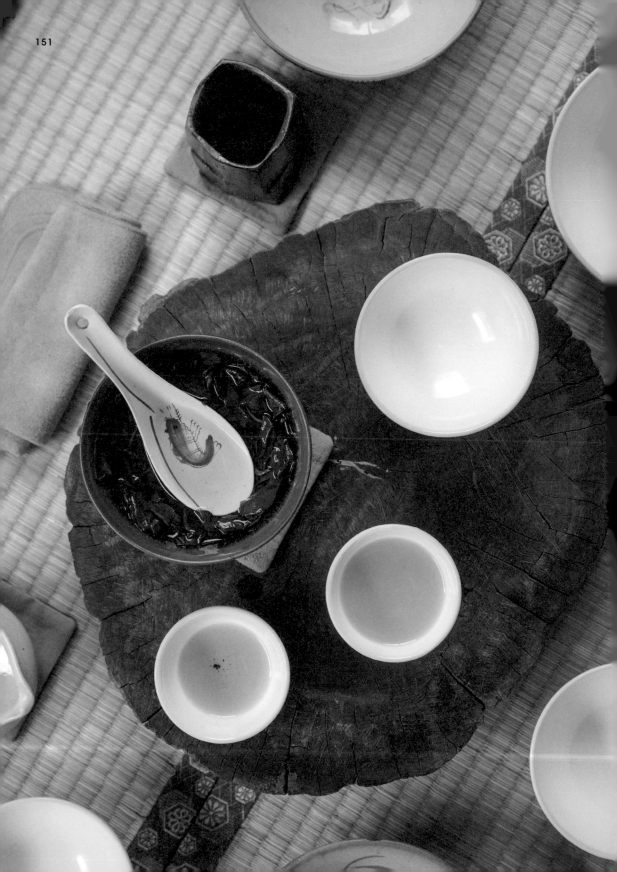

151

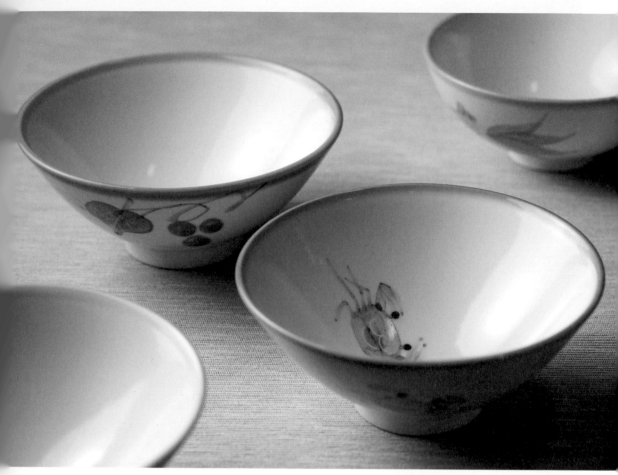

過去碗的上緣曾經常見「藍口」，時至今日
已逐漸絕跡。除了復古的彩繪，藍口成為
蘇正立創作時保留下來的另一種傳統。

「五六零年代的鶯歌，窯廠的煙囪大概有五六百支，
那時候做陶都是燒煤，我們家窯廠的煙囪很特別，
貫穿山壁之後建在山頂，是全鶯歌最高的煙囪。」

上跑。五六零年代的鶯歌，窯廠的煙囪大概有五六百支，那時候做陶都是燒煤，我們家窯廠的煙囪很特別，貫穿山壁之後建在山頂，是全鶯歌最高的煙囪。」蘇正立本人和立晶窯所致力復興的臺式古碗，皆是在這般陶產豐隆的景況中誕生的。

爾後鶯歌的生活陶瓷業拼不過工業量產化下鋪天蓋地而來的白鐵、塑膠等製品，蘇爸爸的窯廠便轉作磁磚建材的開發與生產，自幼呼吸著土氣長大的蘇正立則負責在父親的生產線上研發釉藥。他也私下拜師學習手拉坯，一邊試釉一邊創作。

一天，一位友人帶著他和他的作品前去拜會市場上的店家，蘇正立想都沒想過這批作品居然讓他進帳好幾萬，一舉奠下陶藝創作之路的信心。在與父親商量之後，他決定開始尋找據點成立個人工作室。

「立晶窯」這個名字其實是蘇爸爸取的，「那時候自己成立工作室其實也沒特別想什麼名字，當別人問你有沒有窯名時，我總是說沒有。」父親得知他的困擾，便以蘇正立的「立」起了頭，再配上一個「晶」字，「希望我們的人生精采，處處都是精華和結晶。」受到父親祝福的蘇正立在新的工作空間中開始投入創作，不斷尋找著「什麼是現代陶藝」的答案，一路上他也曾獲得各大陶藝獎項的肯定，也曾四處走看與各地的陶人交流，更曾在服務之中一步步晉升為中華陶藝學會的會長。然而，真正讓他找到答案的，是與日本陶藝人間國寶鈴木藏的相遇。

「那一次鈴木藏開放茶室請我們一行二十人喝茶，日本人很少開放工作室，那實在是非常難得的經驗，以前還沒看過本人時覺得人間國寶是

神，見到他之後，發現這神還滿親近人的！」蘇正立親身與日本動輒五代、十代製陶世家和職人互動的經驗，讓他驚覺自己一直在探尋的精髓其實就是自己的根，無論現代陶藝爲何，從源頭去收斂對「傳承」的感覺，便能找到自身的位置。「於是我又再回頭去跟著我爸我媽學習他們早期的生活陶，他們也盡了全力把畢生所學通通教給我。」

坏土碗型皆有考究

幾杯茶湯很難道盡立晶窯悠遠綿長的身世，所幸這些時空的紋理都從當代陶人的雙手中注入了每一件工藝創作。隨著蘇正立步出茶室來到工作室入口，眼前是一板板排列有序的素坯。今日，因爲工作室空間與人力有限，立晶窯的素坯皆已委外生產，不過這些復古碗盤的坯料配方卻是在蘇正立下足功夫找父親討教、考究後，親自研發調配的心血。

至於古早碗的器形與比例，則是參考祖父、父親所流傳下來的設定。

「早期我爸爸是用北投土混桃園大溪的田土，因爲北投土燒製到一個溫度容易軟化，添加本地鄰近的大溪土可以將燒成率拉高。這兩種土混起來並不是純白色，有點灰樸樸的感覺。」蘇正立推測上一代之所以會使用北投土，與父親曾向日本技師學習有關。日人來臺後將較爲精細的製瓷技術帶入鶯歌，並善用瓷土成分較高的北投土改良當地生產的粗陶器。「一開始我在拿捏我們家古早碗的坯料配方時，曾用陶土試，但發現大眾沒辦法接受那種模拙，後來就慢慢調整，用臺灣的陶土混入日本的瓷土，成品帶黃卻不死白。」

「以前的農村常用一個碗就解決一整餐——一坨飯、一塊肉、筍絲、滷蛋，通通裝進一個大碗公，然後配茶，也許這種庶民生活和我們的飯碗矮又圓有關吧！」而因應現代人生活和使用習慣的多變性，立晶窯也在與坯廠來回討論和溝通後，陸續開發出不同大小的碗，目前已有碗公、大碗、圓碗，和小碗四種尺寸。

透過彩繪，復興「臺味」美學

行列成陣的素坯對面，擺著一張大木桌，那是蘇正立爲碗盤繪製圖樣的工作區。立晶窯所出產的古早味

（右圖）用印泥蓋出彩釉繪畫的大致範圍。在燒製過程中，印泥會汽化消失，不留痕跡。

碗盤上，許多花色圖樣皆是父母那代傳承下來的「臺灣味」，像牡丹、楓葉、竹籬笆，都是早期臺灣人常用、喜愛或從日人技師那兒所習得的時下技法。而魚、蝦、蟹等海鮮類圖騰，則是農村社會的餐桌文化中聊以慰藉或自我激勵的「豐盛」元素，就算日子窮苦無法嚐到山珍海味，碗盤中的蟹已代表著「富足」。至於水果與花草則是近幾年來最能因應時節加以創新的熱門花樣，好比前幾年推出的香蕉和今年順應草莓季節推出的草莓，都是門市中銷售長紅的搶手貨。

「今天工作的主題是畫橘子在小碟子上。」蘇正立一邊說，一邊走到靠牆邊的小桌上，在眾多的不鏽鋼便當盒中選出兩個，開蓋端出裝著橘色和藍綠色釉彩的白碗，「用便當盒收納保存釉料這招是我爸傳下來的，這樣每次畫就不會擔心釉藥乾掉，但不知道的人還以為通通都是我的午餐，食量很大！」接著，他拿出藍色印臺，將一個特製的印章沾上藍墨水，「這是用海綿做的彈性印章，蓋在像碗盤這種弧面的物件上比較不會變形。蓋章的用意是先做個記號，給個位置，橘子、柿子這種圓形的圖樣特別需要定位。這章其實是柿子用的，但拿來蓋橘子也是可以，藍墨線條會在高溫燒製過程中消失。」

下一步，蘇正立拿起一支扁平的小毛筆在橘色釉料中調整濃淡，然後再一次次地捧起小碟，沿著方才的藍色邊線，一筆、兩筆，轉出一顆顆勻襯有層次的橘子身。「別看這畫起來簡單，你必須非常專心，如

小知識　從北投到鶯歌的陶瓷產業史

說到臺灣陶瓷的發展，許多人可能不知道，除了陶瓷重鎮鶯歌以外，北投的陶瓷窯燒也曾經聞名遐邇。清治時期開始開採的北投土，來自大屯山下的貴子坑，因其土性受到日本政府的喜愛，遂鼓勵在北投成立製陶株式會社。當時，許多日本製陶技師來臺生產日式酒杯、茶杯、花瓶等陶製品，一九三零年代更以餐具、耐火磚與瓷磚奠定北投燒的特色，除此之外，引進機械開採及運用現代製陶方式，也使得北投成為當時發展陶瓷最具規模的重要基地。

但是，由於過度開採，北投的土石流問題日趨嚴重，於一九六零年代開始飽受颱風摧殘後，臺北市政府下令禁採北投土，陶瓷產業逐漸轉移至臺北近郊發展，鶯歌也因土質與地緣關係，成為臺灣陶的著名聚落。除了大量生產衛浴瓷磚外銷打開知名度之外，也不斷在技術上創新，研究各種釉藥製作高藝術價值的青花陶瓷，遂於一九七零年代後成為名符其實的「陶瓷王國」。

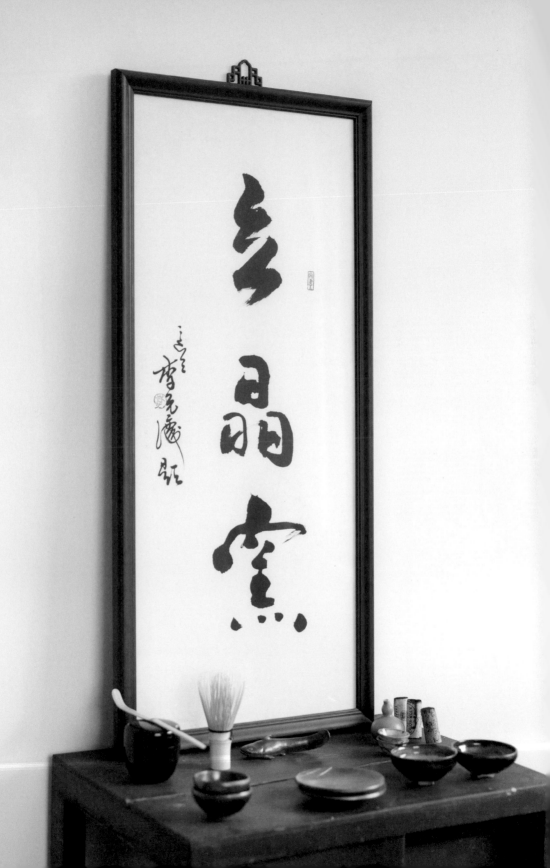

果一不注意，橘子會變成柳丁，像我現在邊講邊畫，產出的這批橘子好像就變成有點帶酸的土橘子。」

畫完橘身之後，他換了一支圓尖型的毛筆沾取藍綠色釉膏，準備為橘子們畫上橘子葉。「因為工具不同，通常都是一個元素完成後，再統一進行下一個元素。」

上釉與進窯，
燒出碗盤最後一哩路

彩繪完成的碗盤接著會被送到工作室後方的長形空間塗上透明釉，好讓碗盤的外表多一層玻璃狀的保護膜，此時的「上釉」其實是「浸釉」，用手指掐起著碗的圈足將整個碗浸入裝有透明釉料的水桶中，而古早沿用至今的圈足高度，也許正是浸釉時方便抓取的黃金比例。同個空間裡還有一座噴釉臺，蘇正立說一般生活陶不會用到噴釉的技法，通常都是自己的創作需要多層釉色的堆疊表現時，才會用到它。「浸的可以閉著眼睛做，但噴的就要非常知道自己在做什麼才行！」

畫橘葉又細分成三個步驟，首先得從橘子的蒂頭中抽起果梗，二是讓果梗撇出一小片葉，最後以鋼針刮出葉脈。「這葉子要有點上揚，看起來才不會太乾。刮葉脈的工作是我們後來才發明出來的『減法』技巧，現在一般都是哥哥在做。」眼前這身信手拈來的彩繪功夫，蘇正立可是學了一二十年，究竟怎樣才算是「學成」或「出師」呢？他說：「技巧本身不難，畫出感覺最難。當你畫到最後拿回家裡想問爸爸漂不漂亮，卻讓爸爸以為那是他自己畫的時候，那就是小小的成就！」

不漂亮，卻讓爸爸以為那是他自己畫的時候，那就是小小的成就！」

「技巧本身不難，畫出感覺最難。
當你畫到最後拿回家裡想問爸爸漂不漂亮，
卻讓爸爸以為那是他自己畫的時候，
那就是小小的成就！」

（左圖下）日治時期流傳下來的竹籬笆彩繪（左），
經過蘇正立重新構想成更為清爽的彩繪（右）

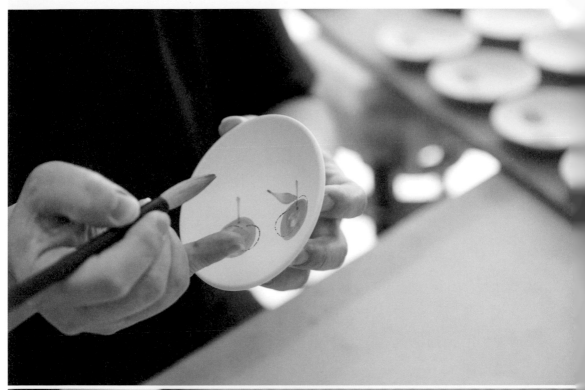

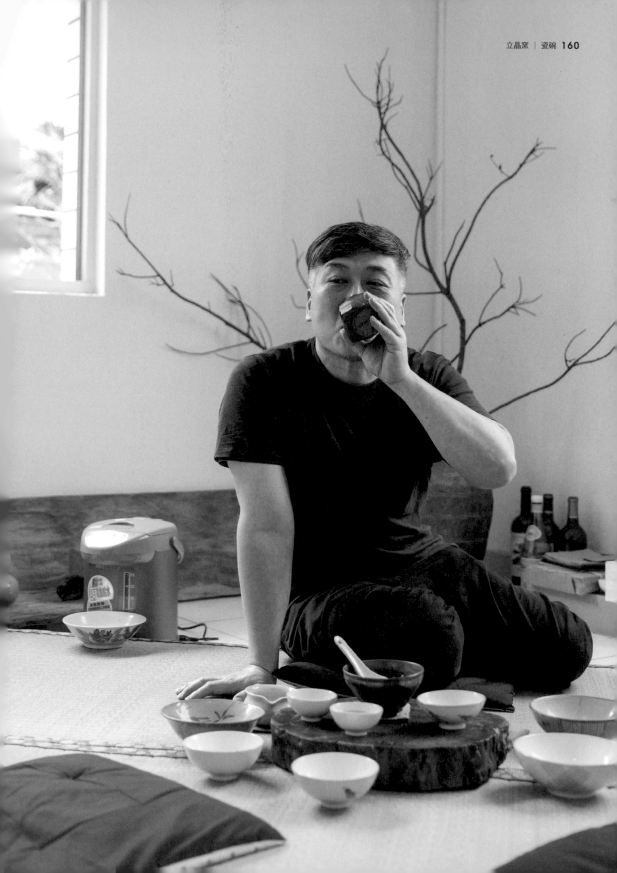

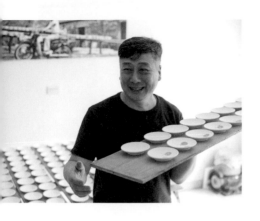

「也不能在棚板上
排得太過緊密，
因為釉融化的時候很像麥芽糖，
靠太近就容易黏在一起。」

待碗盤表層的釉晾乾後，便可將作品送入窯中。「以前阿公的時代，窯都是燒煤，沒日沒夜不能休息，但溫度上還是沒辦法控制得精準，一切都得用眼睛對著高溫看，看到很多人都因為這樣得了青光眼。

現在我們使用電腦全自動控制的電窯，也就是按一按設定好就可以去睡覺了。」立晶窯的作品通常需要燒到攝氏一千兩百五十度，用四到五天的時間升溫，而真正的高溫頂點僅會持續半小時，之後就花時間等待自然降溫。為了耐得住高溫，裝載作品的是可以燒達一千三百度的「棚板」。棚板上還會灑上一層燒至兩千度不會融化的氧化鋁，也是製作火箭頭的原料。「燒窯時如果沒灑上這一層，成品就會黏在板子上，那叫買一送一。另外也不能在棚板上排得太過緊密，因為釉

融化的時候很像麥芽糖，靠太近就容易黏在一起。」

與蘇正立對談一番，不難發現他們整個家族對立晶窯的向心力，有傳授一切古法的父親母親、協助部分製陶流程的哥哥，還有在門市致力於銷售的姊姊。也許，這樣的家庭分工正是支持蘇家以傳統立足當下的關鍵；蘇家成員們在不同時空切片中的全心投入與步步踏實，成就了這二十年來甚或更淵遠流長的立晶窯。代代相傳的生活陶，不但用於生活也產於生活。一只只彩繪碗，既是古，也是新，在光陰流轉中盛裝風土與人文的豐盛，讓每個你我都能自在地用單手或雙手捧起當下舒適、自信的自己。（文／林宛縈）

關於立晶窯的更多資訊，請見第253頁

立晶窯周邊走一走

新北 鶯歌 — 景點

滋味嘉羊肉麵

阿婆壽司

立晶窯

汪洋居

國慶街

文化路

福興宮

中正路二段

鶯歌陶瓷
博物館

立晶窯

鶯歌區

往昔的經貿中心

在立晶窯蘇正立的工作室裡，牆上掛了一幅幅老照片，有蘇家的老窯廠，也有從丘陵高地望出去，鎮上聳立著多根煙囪的樣貌。但不只是煙囪，其實鶯歌近郊東北方，還矗立著另一個知名景色——鶯歌石。據說，這塊狀似鷹鳥收翼的巨岩原是盤據山頭的鸚哥精，常吐出濃霧與毒氣使人迷失方向，行經此地的鄭成功下令砲擊妖鳥頭部，斷頭的鸚哥精化為鶯歌石，這亦是鶯歌地名的由來。

清末開港通商後，淡水河流域的貿易漸興，十九世紀末，「鶯歌石庄」（今文化路一帶）變成重要的貨物集散中心。到了二十世紀初期，縱貫鐵路完工，有火車通過的鶯歌取代了三峽，成為三鶯地區的交通樞紐，經濟迅速發展；而緊鄰火車站的市街上，也聚集各式商家，堪稱當時的經貿中心。

今天來到文化路仍可看見部分歷史建

物，但雖然文化路走過鶯歌的輝煌歲月，名氣卻不如近年被政府劃作「老街」推廣的尖山埔路。若想感受鶯歌的歷史氛圍，不妨考慮從火車後站出站，品味文化路老街的人文地景。

鶯歌石

製陶名地的發展

鶯歌有「臺灣陶都」之稱，陶瓷業發展可溯源自清朝，由於附近盛產適合製陶的黏土，本地又出產煤礦，產銷陶器的泉州人吳鞍，輾轉落腳於尖山埔地區；隨著日治時期、戰後產業蓬勃，陶瓷業者漸往此處聚集，於是形成了小型的陶瓷工業區，最盛期曾有千家陶瓷廠日夜趕工。

以前製陶仰賴燃煤燒窯，鶯歌的天際線可見數百根煙囪林立，當地臺語俗諺「鶯歌鶯歌（eng-ko eng-ko），陰陰膏膏（im-im ko-ko）」，便生動展現彼時製陶的盛況，調侃天空籠罩煤塵，鎮日灰濛濛、形同陰天；煤灰隨雨水落地，地面則會泥濘不堪、黏稠難行。隨著政府頒布燃煤禁令，鶯歌的煙囪漸漸消失，今日的「鶯歌陶瓷老街」入口處，可看見近代仿造的老煙囪，供後人想像過去的黃金時代。

尖山埔路近年被打造成陶瓷形象商圈，已是當地必遊景點。走在「鶯歌陶瓷老街」上，可看見各類陶瓷精品的商店，近郊亦有許多如「Mao's樂陶陶」以新一代想法注入陶藝創作的品牌。有些不僅能與陶藝創作者們近距離接觸，更提供手拉坯等有趣體驗。逛完老街商圈後，可漫步前往正路的土地公廟「福興宮」，廟裡供奉全臺特有的陶神，傳說羅文、羅明兄弟擅長製陶，其中又以「車陶」技術見長的羅明，被尊為鶯歌陶瓷產業的祖師爺，守護著代代製陶人。

如果想更深入了解臺灣的陶瓷業發展，則可去參觀鶯歌陶瓷博物館，常設展介紹傳統製陶技術、在地產業脈絡與陶瓷的現代應用，館內收藏眾多精湛的陶瓷精品，並不定期舉辦國際陶瓷展覽與交流活動，販售的紀念品亦相當具有在地特色。（文／藍秋惠）

尖山埔路老街煙囪

以歷史之眼
窺見瓷碗食文化

生活達人

胡川安

作為食器，碗伴隨人們走過長久歲月。身為一個愛好飲食的歷史學家，胡川安從食物出發，進而對用具也產生興趣。當他談起碗，不只著眼於實用價值，更用學者眼光看出一番趣味。他不僅靈活使用在多種用途，甚至透過碗去理解、分析不同區域、不同國家的文化表現。如何面對、展現自己，從立晶窯的碗到日本京都的碗，胡川安看到了共通的敘事。

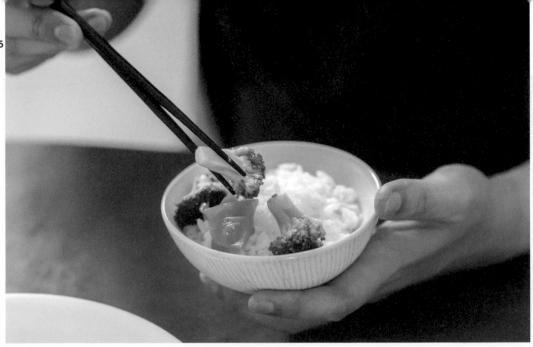

物品介紹

立晶窯
竹籬笆古早碗

出自立晶窯陶人蘇正立之手,比起臺灣早期的老碗,復古再創新的坯體配方混入臺灣陶土與日本瓷土,讓成品更加堅固且耐高溫。碗型矮圓,方便成人一掌托起,碗緣保有臺灣老碗中最具代表的手繪「藍口」,碗身則以各種藍釉交疊壓印出「竹籬笆」紋飾。藍口與紋飾手繪完成之後,碗體需浸入透明釉,用一千兩百五十度高溫燒出偏黃不死白的透亮感,這樣的方法就是「釉下彩」的裝飾技法。

你覺得這個竹籬笆碗
哪裡吸引你呢?

這個碗會吸引我的地方是懷舊的感覺,我滿喜歡碗口周邊的這個藍口,還有下面碗身的這種竹籬笆紋樣。

這個碗拿起來的手感如何?

比一般的碗大些又厚一點,有點像是小時候的大碗公。你看!雖然像這樣雙手捧碗不是很好看,在臺灣會被說是乞丐,哈哈哈,但這樣比較有安全感,

立晶窯的碗有圓碗和尖碗,
爲什麼你會選這個圓的呢?

我家裡比較多尖碗,想找一個比較不同的。這個碗我第一眼看到就覺

得有一種古樸的感覺，和碗公很像，它的尺寸如果再大一點，我可能就會拿來裝菜。我滿喜歡去永康街那家大隱酒食，他們會拿大碗公來裝滷菜。

那麼把碗帶回家之後，都在什麼樣的情境中使用到它？

第一次使用時剛好遇到母親節，那陣子我家這邊眞善美家園院區裡的小朋友正在用康乃馨做相關的小禮物，我看到幾朵快要掉下來的花苞和花瓣，就把它們撿起放到碗裡當擺飾。之後，也理所當然拿到飯桌上吃飯，有時候在書桌工作時也會拿來裝茶喝。

那麼什麼樣的茶適合放在這碗裡喝呢？

用碗的話，適合泡較淡的茶。像烏龍那種深色的茶通常更需要聚香，也才會需要用到瘦高型聞香杯。茶碗開口不聚香，就適合淡色或溫度比較低的茶。

你會特別喜歡哪種風格的碗呢？

我喜歡比較質樸，帶有粗糙感，有一些壓製出來的紋樣造型。可能因為我以前做考古，在考古現場摸到的東西是非常質樸的陶片、陶器，那些都保有人類對器物最初的需求，所以自己也喜歡比較原始的東西，一些不對稱、粗糙的質感，帶有「手」的感覺。

水沖下去花就會打開的那種！聽起來好像也滿適合泡花茶的？

嗯！那有點像是食養山房最後一道菜，但可能會是一小朵，或是花苞，如果太大、太奔放，可能沒那麼好看。

你使用碗的方法滿活潑的，那通常會用什麼樣的角度挑選購買碗呢？

像立晶窯的這個竹籠笘碗，我會想到日本繩紋時代的交叉幾何技巧，用繩子在坯體上壓印，那時候的人就是用這樣既有的東西來做裝飾，人類文化的美感也就是這樣開始的。

我挑碗其實還是看當下的情境，那個情境會跟生活有關係，比較像是它可以觸及到生活中特定的場景，比如和某個人一起去過了什麼地方、一起注意到某個東西的時刻。

（左圖）顏色柔和的碗也可以拿來當花器使用。

那麼，有沒有想過要自己捏陶做碗呢？

以前在學校我們有修過一堂課，叫做「實驗考古學」，需要動手模擬古人做各種東西。那老師非常瘋狂，比方說他會問：「以前人怎麼做甲骨？那我們就來做做看吧！」然後我們就真的拿牛骨起來燒，鑽了好幾次都不知道那要怎麼鑽。現在網路上也有很多這樣的東西，教你怎麼過原始人的一天，怎麼挖井、蓋屋之類的。我覺得雖然我對碗還沒有到那麼瘋狂的程度，但你從這樣的過程就會知道它的珍貴性。雖然自己現在還沒有想要去拉坏，但如果以後小朋友有興趣，可以讓他去做，也會想帶他去山上一起做木工！

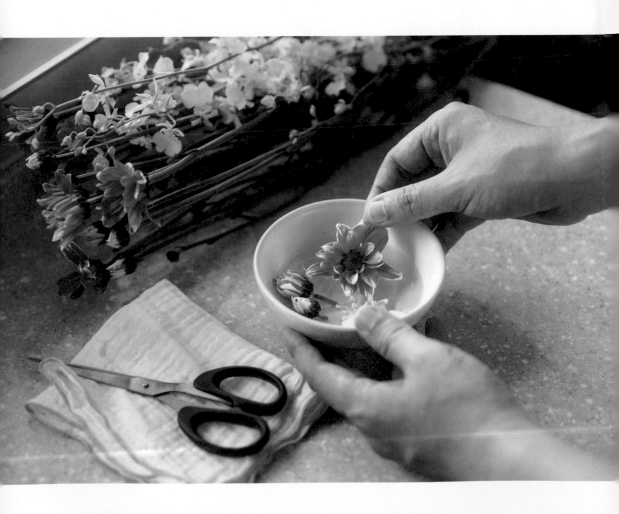

你的身分是歷史學家，擅長不同文化的觀察與比較，那麼你的背景讓你會怎麼理解食物和食器的關係呢？

在臺灣你不會因為吃而認識器皿，那是兩個分開的世界，比如會認識立晶窯可能是要對陶瓷有興趣才有機會知道，不會因為你想要理解鶯歌人的生活，或你本身對鶯歌旅遊有興趣，就能看得見這樣的碗。

但日本當地因為器物和食物是放在一起的，你會透過吃而看到另外一個世界，那個世界是和在地結合的。比如京都非常強調當地的陶人，箱根會把當地特有的紋飾如家徽，變成一種工藝。或是你看鰻魚飯就好了，一定都用最好的漆器裝，如果把漆器拿掉，換成一個保麗龍的便當，那價值就沒了。

既然提到跨文化的比較，
以歷史學家的眼光，
你對臺灣日常生活中的碗
有什麼觀察呢？

以前吃豆花，都用非免洗的碗，雖然不衛生，但如果你吃豆花的時候就想到某一種碗，那就是一種感覺。我覺得「衛生」是可以用其他方法去解決的，可是現在都用紙碗或塑膠碗。或是像吃肉圓、吃麵線時，看到的都是同一種的碗，那就感覺不出當中的差異。

有時候，食物的味道可能都差不多，可是碗拿出來就有不同感覺。

臺灣早期因為很多東西必須就地取材，老闆就會選擇用當地的東西去裝食物，那會是我比較喜歡的方式，這種方式也比較有當地的味道。

你曾寫過許多與料理、生活相關的文章和書籍，是什麼時候開始
對器物開始產生興趣的呢？

我大部分是先對吃有興趣，然後才會看到器物。最早可能是從咖啡開始，比方說喝了咖啡，就會對某個咖啡杯有興趣，再對周邊器材有興趣。

以前一開始我不太會注意，後來比較頻繁去日本，透過吃，發現當地的地方料理、懷石料理都很注重擺盤和器物。他們一餐可以給你二三十個盤子，季節不同、冬天夏天，都會用不同的器物。

生活達人

大學雙修歷史與哲學，研究所雙修考古與歷史，曾在日本、巴黎、美國和加拿大生活，也曾因考古工作在中國各處旅行，二零一四年在加拿大麥基爾大學東亞所攻讀博士時，與幾個朋友籌設「故事：寫給所有人的歷史」（gushi.tw）網站，以其豐富的學術背景將歷史知識轉換成平易近人但不失深度的內容故事，與大眾共鳴。

他稱自己是「生活中的歷史學家，身於何處就書寫何處，喜歡從細節中理解時代、從生活中觀察歷史。」對於飲食文化史多有了解。近年來著有《和食古早味：你不知道的日本料理故事》、《絕對驚豔魁北克：未來臺灣的遠方參照》、《東京歷史迷走》，合著《食光記憶：12則鄉愁的滋味》等書，文章散見各大雜誌與媒體。

說到這種用食器去豐富生活的方法，你覺得什麼樣的人能成為生活達人？

一般人既定的印象可能會是一個女性，家裡有很多餐碗盤，然後至少會和廚藝很有關係。但我的想像會比較不一樣，像是我當警察的表哥從台中市區調職到苗栗的山上，自己親手在我們的一塊地上建造小木屋，連草皮、松樹都自己養、自己種，表嫂喜歡做木工，在家弄了一個自己的木工廠。因為那裡有山泉水，我們家大概每兩週都會上去泡茶、過夜。像這樣自己去經營一個地方，生活裡的東西都自己弄，我覺得這也是生活達人。

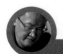 **胡川安的瓷碗使用小撇步**

① 不侷限用法，廣泛嘗試可能性

不只是裝菜裝飯，瓷碗也適合盛淡色、較低溫的茶；也能配合碗口大小和紋樣款式，拿來當花器。

② 從碗學習了解地方特色和價值

食材和食器的相互加乘，可以彰顯菜餚的價值，也是呈現各地特色的絕佳舞臺。

③ 用碗連結生活回憶

和誰一起在哪個時間、哪個地點購買或使用，不同的碗，能喚起不同的記憶。

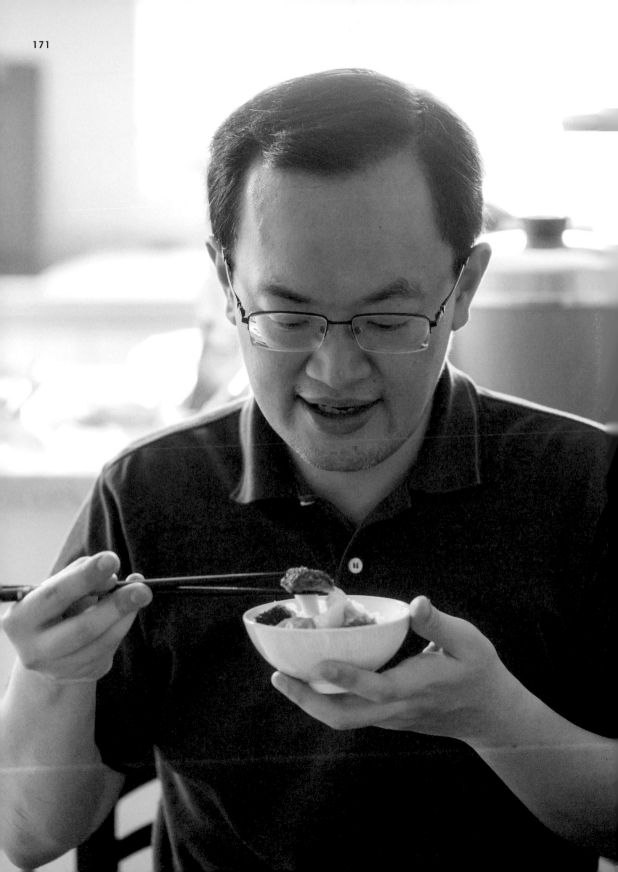

型態百變的盛載器皿

Mao's
樂陶陶——瓷盤

工藝師	毛潔軒、毛選媛 P174
生活達人	Grace P190

Mao's樂陶陶周邊走一走　新北鶯歌・美食 P188

用繽紛彩色的瓷盤，
抹除藝術和量產的交界

工藝師
毛潔軒
毛選媛

擁有藝術陶瓷的家學淵源，對毛潔軒和毛選媛來說既是助力也是難關。

父親開發出來的「油畫釉」和製陶技巧，是她們手中繽紛瓷盤得以成形的極大功臣。但不接棒做藝術，改做毛利低的食器，卻也是親子爭執的主因。不過兩姊妹有著遠大展望，相信這些用色、紋樣甚至形狀都挑戰傳統瓷盤的作品，正可以開創生活陶的新路線和彩繪盤的新用途。

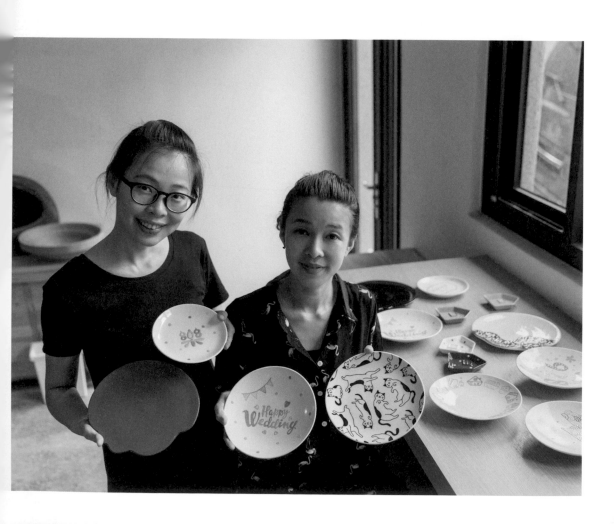

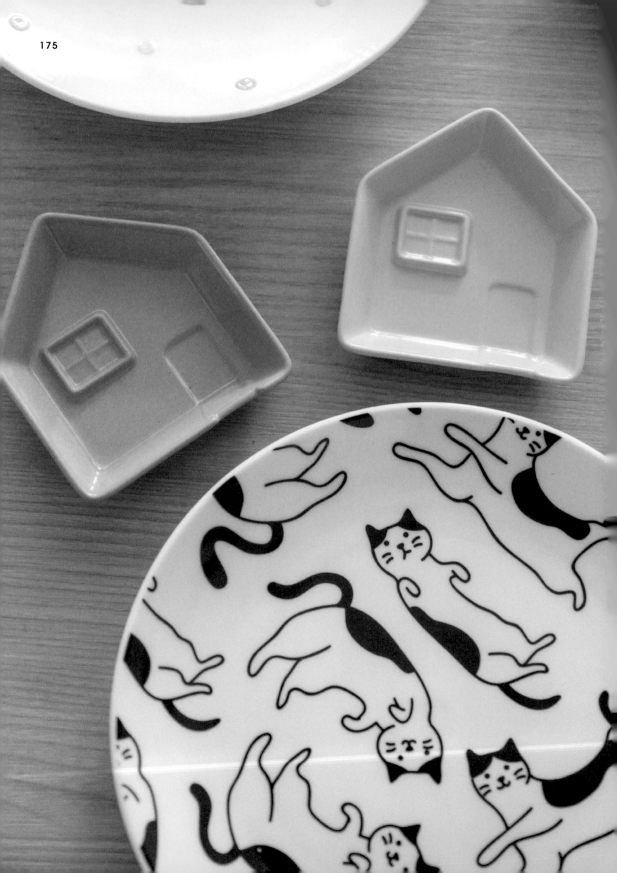

毛
潔軒、毛選媛姊妹是Mao's樂陶陶品牌的創辦人，但要瞭解她們的事業，還得先從她們的父親，也就是「祥鑫窯」老闆毛昌輝的故事說起。和許多陶瓷匠師不同，毛昌輝並不是在陶瓷重鎮鶯歌出生成長，自小住在屏東潮州的毛昌輝念化工，還擁有大學文憑，是當時那個年代的高學歷分子，但很有想法的他對藝術也極有興趣，覺得陶瓷這行結合了藝術與化工材料，於是民國六十九年，毛昌輝毅然決然離開南部家鄉，為了自己的陶瓷夢北上，到鶯歌馬桶工廠當學徒。

臺灣經濟因「客廳即工場」政策逐漸起飛，成了世界代工王國，毛昌輝在馬桶工廠當了幾年學徒後自行創業。一開始和其他鶯歌窯廠一樣接單代工歐美陶瓷飾品，像聖誕樹上的小天使吊飾、陶瓷小花籃、迷你燭臺……當年祥鑫窯一度擁有全鶯歌最大的窯、聘工數十人整日輪班製作訂單，可想見在整個鶯歌代工興盛壯大時期祥鑫窯的榮景。

雖然臺灣代工的品質精緻又有效率，但民國七十九年起，隨著臺幣升值，代工產業漸漸外移大陸和東南亞國家，代工型態的重人力、低毛利、得靠大量訂單才能存活等狀況，在在讓毛昌輝認為窯廠若不轉型成工藝成分較高、較無法恣意取代的藝術陶瓷，也許窯廠就會在這波產業外移浩劫下無法支撐。儘管沒有本科系底子，他靠著自學和不斷看展、吸收新知，將祥鑫窯從一件成品毛利幾塊錢轉型為作品單價十幾萬的品牌。這份遠見，讓祥鑫窯轉變商業模式存活下來，雖然經歷轉型和產業危機，聘工數十人一度只剩下三到四人，但三十年老窯廠至今仍能維持，毛昌輝的想法與實踐是絕境重生最主要的能源。

從「飽」字開始的新故事

雖然鶯歌絕大部分的窯廠無法抵擋注定成為夕陽產業的命運，但轉型策略奏效，祥鑫窯殺出重圍靠藝術陶走出一條新路，訂單也日漸穩定下來，還常常因為人力不足把家人喚回窯場幫忙。唸復興美工的大女兒毛潔軒和唸實踐建築系的毛選媛繼承父親特別有自己想法、固執、熱愛藝術的血液。十年前某日，選媛一時興起製作一只上頭簡單寫著「飽」字的碗，拍照上傳到當時還不如現在時興的FACEBOOK，沒想到那只飽碗竟引起朋友圈的熱烈討論，甚至有人開始私訊想訂製那只碗。後來賣出的碗漸多，也引起更多共鳴，選媛心想：「與其

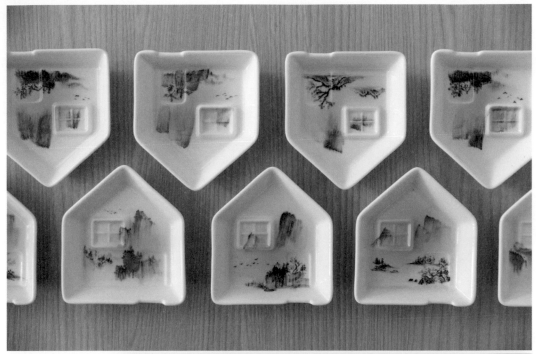

上：房屋型醬碟土坯因為膨脹張力易裂，在試坯過程中讓姊妹倆吃盡苦頭。
下：「飽碗」可說是 Mao's 樂陶陶的起點，敢於挑戰極難燒成的大紅色釉，也反映了兩姊妹的無畏性格。

原料、製作技法等都師承父親，毛家姊妹不時會用傳統山水圖樣表達
感謝與致敬。

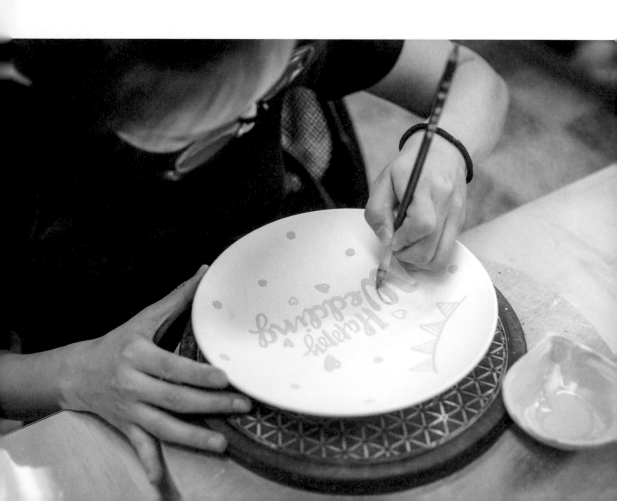

做爸爸那種只能遠觀不可藝玩焉的藝術陶，這種生活陶能在尋常日子裡頭藉由親近它、帶給人們更多感受，也讓陶在人們生活中有不一樣的地位，不是很好嗎？」大膽向爸爸毛昌輝提出用窯廠做自己品牌的想法，沒想到卻遭到一口回絕，爸爸就像挺過量產陶瓷產業風暴浩劫活口的老船長，認為女兒這種想法太天馬行空，從高單價藝術陶重新回到辛苦、毛利低的量產生活陶是女兒未經風浪的天真，也許一個不小心又會再帶窯廠溺斃於現實洪流裡。擔憂女兒也擔憂窯廠發展，父女常常吵架，回憶起這段，兩姊妹苦笑：「我們還為了這個跟爸爸打過架咧！摔東西當然也有。」

個性像極爸爸的選媛不想就此放棄，毛昌輝勉強同意，若她想要做自己的品牌，只能利用窯廠下

班後的空檔。選媛找姊姊潔軒在願意一點一點將部分技術示範給她們看之時，沒想到卻在這個好似守得雲開見月明的階段，毛昌輝無預警中風倒下。選媛憶起，爸爸這一倒下全家都慌了，傳統產業的老師傅各憑本事，所有秘密和配方就像窯廠命脈、武林秘笈不能外流，但全家人和所有資深員工沒有一個人知道該怎麼燒？該怎麼調配方？

亞拉岡現代陶藝獎等許多獎項，常受邀各地美術館展出。毛選媛的作品則以設計為概念，最初的那只飽碗也發展成飽系列，將創意融入生活，還入選鶯歌陶瓷博物館的「創意生活・陶瓷新品評鑑展」。

窯廠瞬間停擺，面臨關廠倒閉的關卡。還好硬漢挺住這次生死交關，身體狀況慢慢好轉，但手已經舉不起噴釉的器械。面對力不從心的病況，毛昌輝的個性和想法出現轉變，也讓緊繃的父女關係和窯廠生計出現轉機，若是自己如果這些秘方沒有傳承，該是時候放手了。不管是爸爸的身體狀況，還是品牌的技術存續，經過這場意外都沒有走到最糟糕境地，選媛談到這忍不住心裡充

的情況下，Mao's 樂陶這個品牌在裡頭藉由 FACEBOOK 接單生產，在不被祝福晚間的窯廠中誕生了，姊妹倆協力經營這個草創時期的克難品牌。也許是好運、更多是努力，Mao's 樂陶因為不同於當代臺灣常見的生活食器風格，很快就獲得市場注目，也得到許多媒體曝光的機會，毛選媛軒的作品曾入圍二零一零年西班牙

一場危機，使品牌更加轉化升級

就在兩姊妹憑著自身努力贏得掌聲，毛昌輝也漸漸開始放下固執，

製做精緻小器物或燒製成食器。

從工作室走到正對門的窯廠，就像從Mao's樂陶陶的光鮮走入孕育品牌深層底蘊的灰階基地，立刻從明亮涼爽走進燠熱的所在，此時才有辦法聯想兩姊妹口中辛苦的窯廠生活。這場景變換有種從現在回首過往的氛圍，映入眼簾的物品，從各式彩色食器變成老木架上疊成一樓一樓杏色、白色、淺灰的素燒大廈，靜靜偎在工作中人們的身旁。

滿感激地說：「我們好幸運！」就像自古來總說「危機便是轉機」，這個危機讓選媛把個性嚴謹的先生叫回窯場和弟弟一起接下窯燒、疊窯和噴釉這些比較繁重的部分，三十多年來祥鑫窯這個爸爸肩上沉重的擔子，在全員到齊回窯廠接棒之後，正式卸下讓全家人齊力分擔。

製作流程處處鋩角，
家學淵源也只能像白紙般學習

Mao's樂陶陶的量產盤會先找合適的開模師傅討論開模，製作模具後開始選土。「目前鶯歌地區各家廠商依照生產的商品會有陶土、瓷土、大陸土或美國土等各式選擇，我們的商品試好幾種後選定二十六號瓷土。」二十六號瓷土又名仿古手拉坯白瓷土，質地細緻、色澤溫潤，而且黏度高拉坯支撐性好，可以形塑成體積龐大的作品，也可以

選定適合的瓷土後，接著就是判斷食器造型適合用哪一種製坯技術。量產的圓形盤通常會先使用旋坯機成形，但一提到房子形狀的醬碟，兩姊妹同時翻了一個大白眼：「這個真的超級難做啊！做壞好多好多才試成功。」姊妹倆花很多時間討論模具，發現只有使用高壓注漿的方式才有辦法讓方形醬碟均勻燒製不爆裂。她們也曾試過用傳統注漿的方式，但傳統注漿速度太慢導致容易注漿不均。至於風格強烈的紅花黑花盤倒不像一般量產盤選用旋坯來製作，而使用傳統手拉坯（轆轤）方式一個一個慢慢成形，成形後再用鉛筆打線稿，用割線器切出形狀，潔軒說：「這不像量產盤，太費工了成本和售價不符。」能夠判斷作品該選擇什麼技術製作也靠

祥鑫窯擁有全鶯歌窯廠中最大的瓦斯窯。

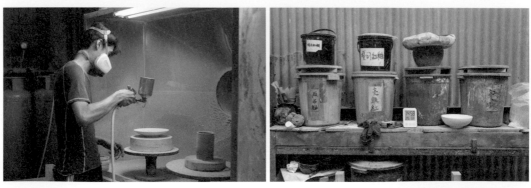

Mao's樂陶陶的食器幾乎都是用噴灑的方式上透明釉,保持輕薄均勻。

經驗累積，要知道多種製程才有辦法在開發新商品時不受限。潔軒告訴我們：「雖然爸爸的窯廠有三十幾年，但隨著技術和材料、機器日新月異，我們開始做這些商品就只能從零開始，以前沒有學的東西就只能向廠商學、向同業打聽，在這個領域一開始我們就像張白紙。」白紙一開始我們就像張白紙，在這個領域很吃虧，雖然燒窯技術隨著時間進步，窯廠不可能全憑自動化設備，許多條件都跟天氣和環境有關，這些都只能靠經驗累積讓失誤及耗損降低。

釉與火的起伏，成就精工作品

當坯體完成，接下來要先用八百度低溫燒製成素坯，素燒後的陶兒們乖乖在桌前排隊等著美術老師用經過食品檢驗的進口色料慢慢彩繪。一般窯廠都是請師傅彩繪，但

Mao's樂陶陶對於產品要求高標，特別聘請有美術系相關背景的老師們執行彩繪工序，老師們桌面都有數十甚至上百枝粗細不同的毛筆，這些老師耐著高溫，靜靜拿著毛筆細細將心思佈滿線條框出的細格。

值得一提的是，Mao's樂陶陶的色料是爸爸特別調配方製成的獨家色料，稱做「油畫釉」，燒製完成的作品會像油畫那般有「筆觸」的厚薄起伏，會有立體的色塊呈現。上完色料的食器都會再上一層透明釉，透明釉讓碗盤除了色彩鮮豔還能晶晶亮亮。

上完色料和透明釉的食器們清早就由選媛的先生和弟弟一起疊窯，七點準時將作品推進瓦斯窯，從三十度一路歷經十四小時慢慢升溫，一路爬升到一千兩百三十度高溫，中途都需要顧著。燒到最頂溫後照著

過去的經驗，食器們得在窯內靜置約半小時後才能關火慢慢降溫，直至窯內溫度降至一百度時打開窯門讓空氣慢慢進入，最後才能將窯內的作品推出來降至常溫。

當作品出爐，並不是從此皆大歡喜。作品不免會有破損或不完美的，最後一道工序是品管，此時食器得經過細砂紙打磨，耗費數十小時精工作品才終於完成。

論用心，
量產碗盤也不輸藝術花瓶

「雖然我們選量產這條路，但也非常希望讓爸爸做藝術陶的精神貫注在我們的量產作品中，所以即使這樣一個一個手工畫的時間成本和人力成本高上許多，我們還是希望可以這樣做。」潔軒和選媛三句不離

小知識 　**旋坯、注漿、手拉坯**

陶瓷製品成型有幾種不同的方法，以製作碗盤食器來説，常使用以下三種方法：

旋坯法｜將泥土放入旋坯機上的石膏模具中進行旋壓，過程中以型刀刮除多餘的泥土。形塑完成後靜置一段時間，坯體表面水分會被石膏吸收造成坯體縮小，便容易脫模取下。因為使用模具，成品幾乎一致且成型快速，適合製作杯、碗、盤等餐具。

注漿法｜將泥漿注入石膏模具，泥漿水分被石膏吸收而形成薄壁；繼續添加泥漿，使泥層逐漸增厚達所需厚度，再將多餘的泥漿倒出，形成雛坯。石膏持續吸收水分，坯體逐漸收縮，待雛坯乾燥形成具一定強度的生坯後即可脫模。若想縮短吸水時間，可使用「壓力注漿」，以加壓的方式壓出水分，坯體殘留水分減少也更均勻漂亮。因只需簡單的石膏模便能做出外形複雜的物件，適合製作形狀不規則的造型器具。

手拉坯法｜將陶土放置在轆轤中心上，靠著轆轤旋轉的力量，加上手的壓、推、擠、拉進行塑形，創作出造型圓滑流暢的器物。由於手工製作且不使用模具，作品較富變化創意及藝術性，也是手拉坯的迷人之處。

色彩柔和又豐富繽紛的彩盤，是品牌的代表作。

父親，可見父親認眞對待作品的身影對女兒們影響甚鉅。選媛回憶：

「之前做紅釉碗時不曉得紅色其實難上釉也難燒製，要燒出鮮豔又均勻的紅色碗盤一方面成本比較高，另一方面要很有經驗才可能漂亮，作品放在窯中的位置還會因爲窯內氣氛（窯內氧氣濃度差異導致燃料燃燒程度不同）影響成敗。爸爸本來拒絕我，但後來又愛面子硬是拿去燒，當時他燒出一個很美的紅色碗，後來自己接觸得多才知道要燒成爸爸當時燒的那樣美有多難。」

聽潔軒、選媛娓娓道來，才曉得這些寫上祝福話語的盤器是歷經數十小時高溫焠鍊、奉上許多人們的專注，方能成爲餐桌上無怨無悔承載著各種廚娘心事的一幕尋常風景。

這樣的祝福不僅是圖案也是各種幸運，格外值得珍惜。（文／陳頌欣）

「雖然我們選量產這條路，
但也非常希望讓爸爸做藝術陶的精神
貫注在我們的量產作品中。」

左：簡單的一句話，説盡毛家姊妹對父親的無窮情感。
右：選媛説，做傳產太辛苦，需要狗兒貓咪常伴身邊作爲調劑。

關於 Mao's 樂陶陶的更多資訊，請見第254頁

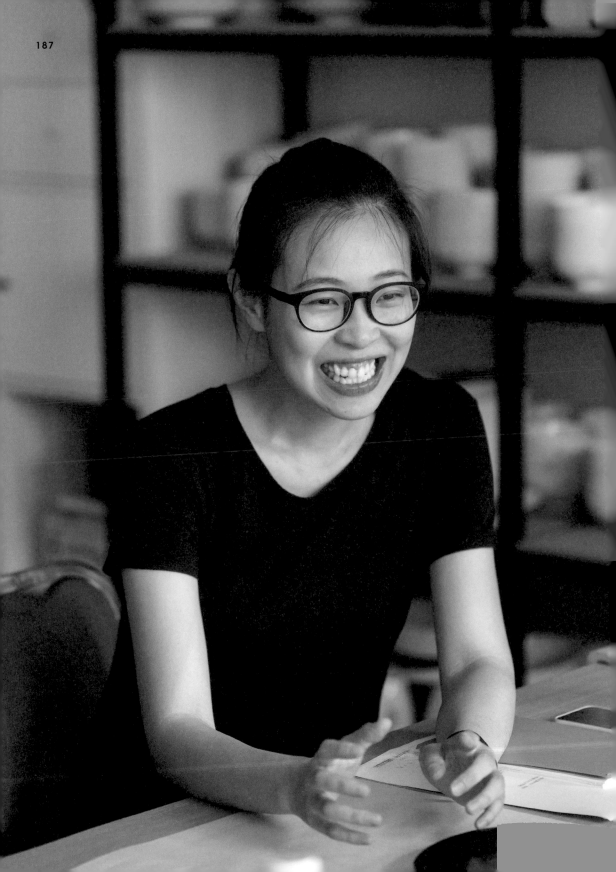

Mao's樂陶陶周邊走一走

新北 鶯歌 — 美食

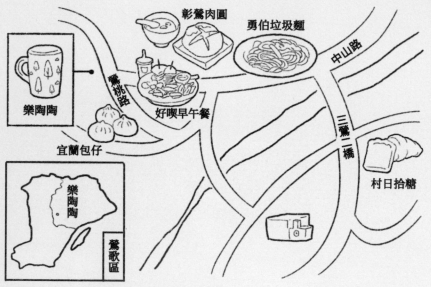

彰鶯肉圓

勇伯垃圾麵

中山路

樂桃路

三鶯二橋

樂陶陶

好喫早午餐

宜蘭包仔

村日拾糖

樂陶陶

鶯歌區

鶯歌有句諺語說：「鶯歌窟，有入無出，鶯歌的土會黏人。」除了生動地描述鶯歌出產黏土、陶瓷產業發展等在地特色，更就此捨不得離開而定居下來，究竟，鶯歌具有什麼樣「會黏人」的吸引力呢？除了蓬勃的陶瓷相關產業、親切的人情味之外，在地人可能還會告訴你「平價美食」這個答案。

常民小吃得人心

從鶯歌火車站後站步行七分鐘，便可以看到著名的「彰鶯肉圓」，由店名的「彰」字可知，店內販售的是正宗彰化肉圓，特別的是，這裡只販售肉圓、四神湯、薏仁湯三種品項，簡單的菜單卻能讓老饕慕名前來。肉圓外皮以番薯粉製作，吃起來特別香Q有嚼勁，紮實飽滿的內餡則有炒過的筍丁、碎肉與香菇，料多實在，淋上店家特製的醬汁，再加上一匙蒜泥或辣醬，直教人大呼過癮，飽足感十足。

189

勇伯垃圾麵

彰鶯肉圓同側的「勇伯垃圾麵」更是在地人私房推薦。從下午四點營業到凌晨一點，開店前一小時就有人開始排隊，開始營業後，店內一下子便客滿了，顯見其熱門程度。早期鶯歌的陶瓷工廠需要大量人力，創辦人勇伯便推著小攤車到處叫賣湯麵，湯頭以豬大骨熬煮多時，吸收精華的湯汁色澤略帶混濁，湯頭表面還浮著特製辣油、紅糟肉等調味，客人笑稱看起來很「垃圾（lah-sap）」（臺語形容骯髒、混濁的樣子），是鶯歌特色庶民美食。垃圾麵看起來賣相不佳，卻意外地美味可口，微辣又鮮甜的大骨湯頭層次豐富，古早味的紅燒肉也十分香酥好吃，是宵夜好選擇。

陶藝美食相扶持

當然，說到與陶瓷息息相關的美食，必須推薦每年三至五月，鶯歌陶瓷博物館都會舉辦「甕藏春之梅──醃脆梅活動」。春天是青梅產季，雖然鶯歌不是梅子產地，但陶博館為了推廣鶯歌的陶瓷產業，每年都會精心設計不同造型的梅甕，在適合親子體驗醃脆梅DIY活動中，專業老師引導下，將青梅依序以鹽搓揉、打碎，最後放進梅甕中醃製，簡單而同樂的過程十分有趣。等梅子吃完之後，容器還能當注水壺或茶壺使用，不僅實用，還兼具娛樂性，相當受家長們歡迎。

除了官方舉行的醃脆梅體驗，四月到十月底的每週五、六、日、一，也有民間工作室舉行的「一起到鶯歌野餐吧！」活動。只要提前上網預定場次，就可以在鶯歌陶瓷博物館的草地上，享受非常特別的「懶人野餐」──主辦單位幫你準備好全部用具與食物，屆時僅需惬意來到現場，便能無負擔地開始野餐了！這項活動其實是兩位鶯歌女孩發起。曾在外打拚已久的她們，當年選擇回到家鄉後，希望透過野餐吸引更多人到當地走走，認識自己引以為傲的美麗土地；她們也想藉此連結起鶯歌的社區力量，並凝聚在地認同感，核心理念令人動容。或許，這份熱愛鄉土的濃厚情感，便是「鶯歌的土會黏人」諺語的箇中深意吧！（文／藍秋惠）

鶯歌梅甕

善用五感，
讓瓷盤為食物增色

生活達人

Grace

大多數盤子總是素淨著一張臉，顏色花紋樸素低調，就怕搶了盤內菜餚的戲份。對於食品美術及工藝都相當有造詣的Grace，反而勇於挑戰Mao's樂陶陶富有特色的盤子。平時經營圍裙咖啡館，讓她的收藏盛裝起和盤子同樣繽紛的糕餅點心；放上花朵或是自己設計的金工首飾，盤子的氣質又是截然一變。在Grace靈活的擺設下，再繽紛的盤子也襯得恰到好處。

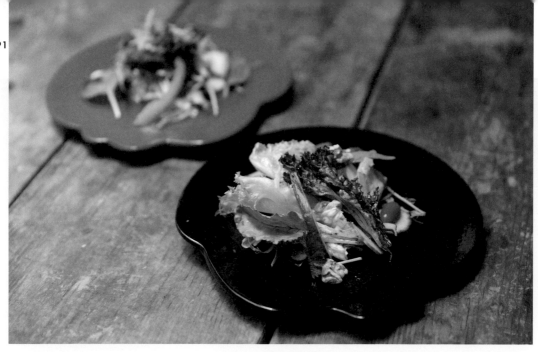

物品介紹

Mao's 樂陶陶
紅花黑花盤

使用傳統手拉坯的方式，先將盤型依照需求的大小、厚度做出一個圓，使用鉛筆打出線稿，利用線切工具切出花瓣的弧形。風乾後進行八百度低溫素燒，完成後噴上色料，再上一層透明釉後花十四小時燒至一千兩百三十度，冷卻後用細砂紙磨底後完成。不僅目前少見用手拉坯方式製作量產盤，也因形狀特別所以費工。正紅色需要經驗才有辦法燒得漂亮，所以這組花盤算是 Mao's 樂陶陶經典之作。目前雖然因為人力因素暫時停售，但毛家姊妹希望再找更適合量產的方式讓它復出。

Grace 之前認識 Mao's 樂陶陶這個品牌嗎？

我原本就知道 Mao's 樂陶陶，她們兩姊妹是我們之前店長的同學和學姊。再加上因為我對中國字「囍」字非常有感覺，結婚時我想找有囍字的商品當嫁妝，當時就因為搜尋「囍」字，而發現了 Mao's 樂陶陶這個品牌。

那在 Mao's 樂陶陶的眾多盤子當中，為什麼會看上紅花黑花盤？

我是一個還蠻喜歡新鮮事物的人，把這組盤子用在生活上對我來說蠻有挑戰性。我比較喜歡有特色的盤子，之前曾經做過食品美術設計，擁有過的盤子很多，仔細想想除了這組花盤外還真沒使用過大紅色單

一顏色的盤子，所以這個挑戰非常新鮮。

當妳第一次把紅花黑花盤拿在手上時，妳有什麼感想？

當初挑盤子的時候，我一眼就對這組花盤很感興趣，它們跟其它的盤子風格差很多，Mao's樂陶陶其他盤子大多是有彩繪圖案的，但花盤卻使用比較穩重的素色，不過我喜歡它除了因為素色很好搭配外，花盤的特色就是它側邊的曲線像花一樣，是非常有趣的形狀。我特別喜歡花，所以看到花盤就很想擁有。

剛在網路上看到時，我預期是一組小尺寸的盤子，收到之後發現，不僅比想像中的大，手感也很厚實，相當出乎我意料。

紅花黑花盤鮮明的顏色襯托 Grace 自己製作的首飾。

既然是這樣大尺寸、手感厚實的盤子，那妳會怎麼使用這一組花盤呢？

食物整體呈現質感，看起來蠻像漆器，頗具東方色彩。

我覺得紅色花盤很適合放五吋左右的蛋糕。我早上特地烤了個五點六吋沒有裝飾的戚風蛋糕體放上紅花盤，但我覺得五點六吋的蛋糕還是稍微大了點，留白的部分不夠多，五吋左右的蛋糕應該最合適。像這樣帶鏡面的紅盤子，樸素食物放上去立刻就會變得豪華。除了蛋糕，我覺得花盤比較有份量，也很適合當成甜點製作時的水果備料盤，賞心悅目可以讓工作心情變得更好。

至於黑色花盤一看就很穩重，黑有顯色的特性，特別適合用來放彩色甜點和水果。像我今天就拿它來放彩色馬林糖，尤其黑色花盤的透明釉讓盤身有鏡面感，食物放在上面就會有倒影，這個倒影會讓盤子及

剛剛說到拿起來覺得厚實，工藝師選媛也曾擔心盤子的重量，會不會讓它使用上有些不利因素。

妳認為盤子的重量會影響使用功能的分別嗎？

我個人還蠻喜歡重量偏重的盤子。
（走到內場拿了幾個厚重的盤子出來）
之前住美國，天氣冷時這種厚實的盤子特別好用，具保溫功能、手感也較好。其實我還希望它可以再大一點呢，會更實用。除了拿來裝食物，美國人也喜歡把有紀念意義的盤子掛在壁上，看過很多人家甚至掛一整面牆都是盤子，我覺得這樣也很棒，可以當成食器，也可以拿來做裝飾，它在家裡就有更多功能。

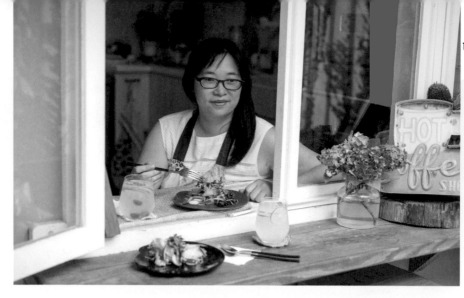

如果可以請用 Mao's 樂陶陶
開發自己適合用的盤子，
妳會想要擁有什麼樣的盤子呢？

我會希望擁有那種自己可以活用的盤子，不要有既定的規範，食物要放什麼、放哪裡，都能讓使用者自己發想，像花盤這種素色但有趣的設計就變好的。另外，就是我覺得臺灣好看的魚盤很少，放魚的盤子那種圓的尾巴都突出去，很希望能有好看的魚盤。

妳平常都怎麼清潔和保養
自己收藏的那些心愛盤子？

嗯……平常我並沒有特別去保養盤子，但我會買不傷陶瓷、沒有腐蝕性的洗潔劑和洗碗用海綿，像海綿就一定是選購不含金屬纖維的款式，以免洗碗盤時刮傷。另外，建

議大家盤子洗完一定要風乾以免發霉，我自己是用盤架立起來放，如果非得要互相疊起來時要記得和其他堆疊的盤子做個防護墊薄紙或棉布以免兩盤互相刮傷。有些菜色比較容易染色，比如咖哩或者醬油，要留意這些醬色重的料理盡量避免使用白色或淺色盤盛裝。平常難免不小心撞傷或撞破盤子，建議缺角盤子不一定要丟，可以拿來當作花器或者置物的容器，讓美麗的盤子繼續陪伴在家中角落。

一路聊下來，
Grace 對食器真的很有
自己的想法呢！

為什麼妳會對食器興趣
如此濃厚？

我從小和外公外婆一起長大，我的外公是上海人，在上海的時候在有

錢人家煮飯，直到逃難到臺灣住在眷村，輾轉有朋友介紹他到官邸去當私廚、也曾在臺灣銀行當過伙房裡的伙伕，所以我們家就像電影飲食男女的場景，一點都不誇張。我的童年回憶完完全全沒有吃過外食，真不知道自己怎麼活過來的。

小時候最羨慕同學可以訂便當，我們家連乖乖那種有包裝的食物都不能吃。但外公只要看到我們想吃什麼就會在廚房做，很少人家裡能吃到鱘魚球，外公買了條鱘魚用湯匙刮刮刮，丟！一下子就變出來了。

當時我們家與食物的連結是比起一般人家更緊密的、味覺也敏銳，對於盛裝食物的器皿，比如什麼樣的食物要配什麼樣的盤子？小碟菜配小碟、醬要用什麼醬碟，顏色怎麼搭？都是從這樣的童年就開始有概念了。

有著美麗緣飾和可愛顏色的盤子，不僅是 Grace 個人珍藏，也是圍裙咖啡盛裝蛋糕的好幫手。

（左圖）Grace 為了孩子週歲製作五吋的奶
油蛋糕，正是適合放在紅花盤上的大小。

生活達人

圍裙咖啡老闆娘，自小生活在對吃相當講究的家族，從國小就對食器非常有主見，一路學美術、工藝，專長是金工和珠寶設計。也碰過陶藝三年、曾有很長一段時間做美術道具設計和食物美術設計，因著這些經歷，對盤子之於生活有獨到見解。

收集許多杯盤，不是深鎖在櫃子深處，而是常常用來盛裝咖啡館裡的蛋糕、甜點、沙拉。Grace 說：「因為吃甜點這件事本來就能帶來幸福感，這些看了就賞心悅目的盤子杯子給客人端上甜點的時候，她們也會覺得很舒心。」說起話來冷靜理性，但她喜歡的器物都是有很多碎花、美麗鑲邊、可愛粉嫩的顏色，相當有溫柔少女味。

最後，我們知道 Grace 做過食品美術相關工作，可以給大家一些陳列食物的建議嗎？

要善用盤子讓食物更好吃，必須學會配盤子讓食物呈現得更漂亮。建議大家使用盤子的時候要記得「留白」，許多媽媽為了給家人最豐富的，總是會在盛盤時擺得滿到盤子都看不見花色，這樣不太具美感，最簡單的方式是置中但要留白，放偏一點用鮮花或水果醬料布置也會挺特別的，能促進食慾。飲食應該是五感全開的享受，視覺對用餐過程來說很重要。比較大的盤或者比較深色、形狀特殊的盤放中間，較小的就沿著中心擴散擺放，挑選盤子也可以利用對比色和互補色作為搭配參考。

Grace 的盤子使用小撇步

① 盤子重量偏重的好處

天氣冷時特別好用，具保溫功能、也具有手感。

② 擺盤的秘訣

不一定要放好放滿，可以適時「留白」或用醬料裝飾。善用對比色和互補色的盤子搭配也能讓餐桌更繽紛。

③ 保養盤子

用不傷陶瓷、沒有腐蝕性的洗潔劑和海綿清洗，洗完後要風乾以免發霉。留意避免使用淺色盤呈裝容易染色的菜色，比如咖哩或者醬油。

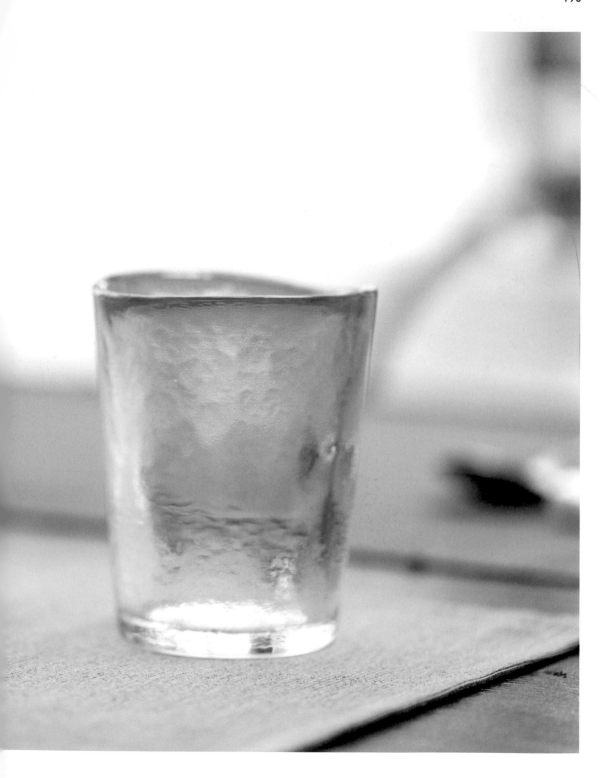

好玻──玻璃杯

晶瑩剔透的精巧工藝

做出乘載歷史經驗，
面向未來可能性的玻璃杯

工藝師
王獻德

玻璃產業曾經輝煌地雄踞北臺灣。但當人力出現斷層、產業也逐漸外移，留在臺灣的玻璃廠還能做到哪些事，王獻德有他自己的一套答案。身為藝術玻璃「紅琉璃」和生活玻璃「好玻」的創辦人，王獻德以從小在玻璃工廠打滾學習，成長後於海內外發展的經驗，理出好技術、在地特色、資源整合開發，用特色產品避開價格競爭，才能再創巔峰的思路。

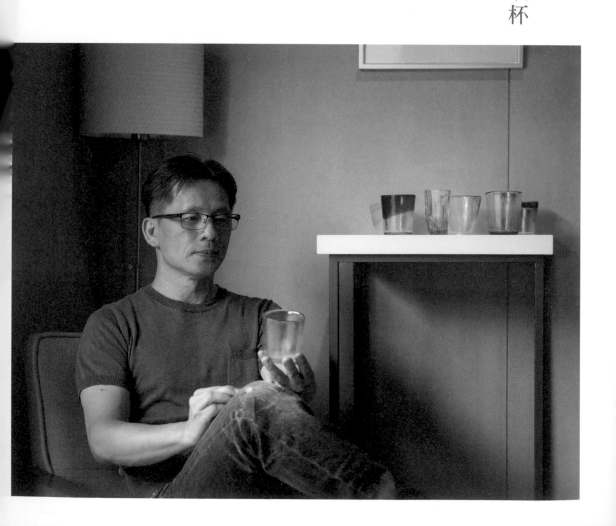

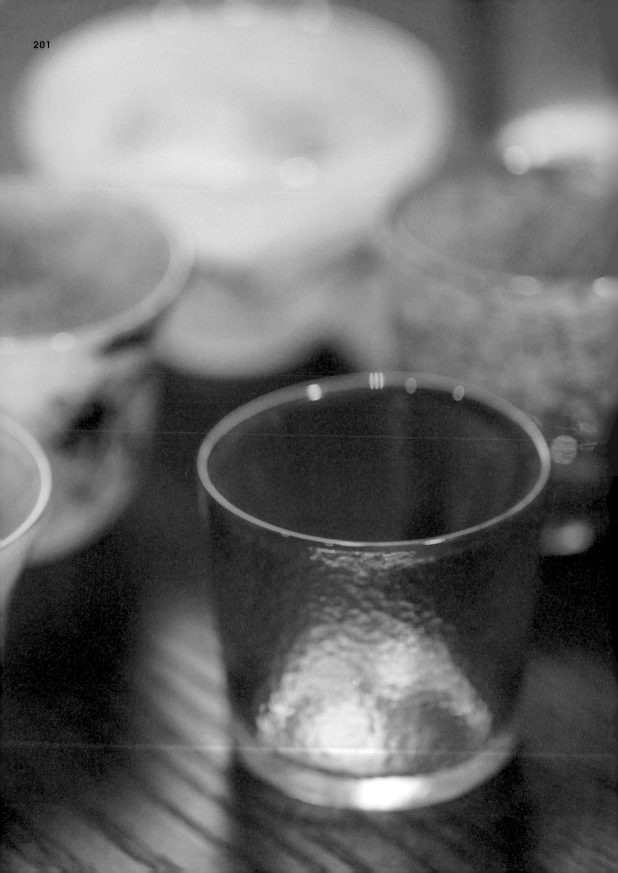

眼前這個生活風格品牌「好玻 GOODGLAS」所推出的「琥珀手感杯」，杯緣波浪狀的線條自然流暢，顏色變化萬千，由杯底的光亮清透逐漸轉深，杯口是如麥芽糖般的金黃色彩，輔以不規則狀的杯身咬花，兼具美感與實用性。這樣的作品，來自王獻德參與創作的「八德燒」工藝。

「八德燒這項工藝三十多年前就有，顧名思義就發源於桃園八德地區，只是漸漸地窯口玻璃廠越來越少，讓八德燒被遺忘了。」王獻德這樣說。不忍見工藝失傳，創立「紅琉璃」品牌的王獻德於二零一五年另創專攻生活器皿的副品牌「好玻 GOODGLAS」，希望改良設計，在控制成本的同時也讓作品符合市場，形成良性循環，讓臺灣的工廠持續操作這樣的技術，終有一日，臺灣每個家庭都能擁有以這項技術所製作出來的生活器皿。

即將消失的工藝，帶有精湛無比的技術

不同於機器每日制式大批量生產的死硬刻板，也不似純手工單一創作的玻璃藝術品般無法規模化。八德燒是運用人工與模具共譜的「窯口玻璃」工藝，再用上離心技術加以成形，與色料增加漸層色澤而成的工藝，可批量生產控制成本，每件作品之間又保有獨特性。

製作「八德燒」的過程與傳統窯口玻璃大同小異，從設計、製作原模、熱模、撈料、塑型、修飾、退溫，到最後的細修與品管，但「魔鬼藏在細節裡」，撈料手勢、時間等變因控制，失之毫釐，差之千里。培養一位玻璃工藝師，需要至少三年的時間。特別是在過去「師徒制」的年代，諸多技術靠的甚至不是口傳，而是學徒悄悄地在師傅一旁「觀察」、「偷學」，默默記在腦海中，趁著窯爐沒有人使用時反覆練習才練就許多傲人手藝。

王獻德提起，工藝師以手工撈料製作琥珀色的八德燒水杯時，必須手勢穩定、精準地掌握色料下料時

將玻璃膏注入模具。

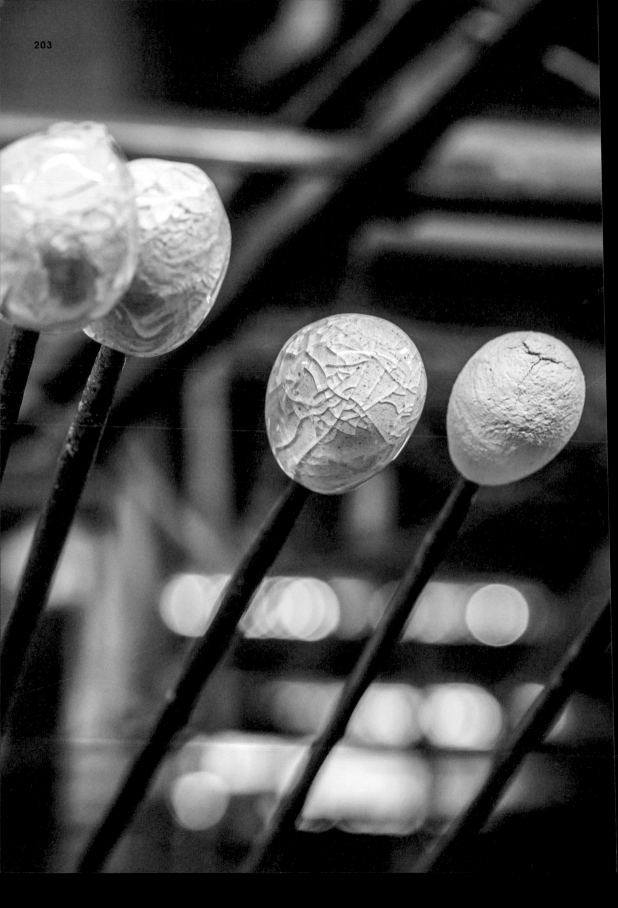

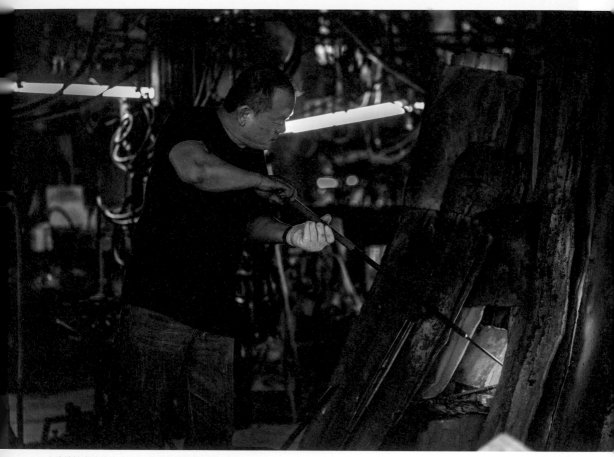

八德燒技術的核心之一，是已經日漸消失的「窯口玻璃」。

間——透明色料與琥珀色料之間只能差零點五秒，時間短了，最後只會是極淡的黃色，無法呈現出漸層美感；時間長了，就會有明顯、不自然的顏色分界。除了下料時間之外，許多玻璃製作的「銳角」也都須仰賴經驗豐富的工藝師的判斷力，可不是死記製作流程與精細的秒數就能完成。例如窯爐一大早的溫度最高，隨時間慢慢下降，玻璃膏的密度也有變化，師傅就會以玻璃膏的流動程度來辨識目前狀態，取的玻璃膏的重量也不相同；一大早的體力與工作一天後的體力也有差別，所以也無法盡信「手感」，而要有些微的調整。最終若是型態、色澤無法通過品管，都會被嚴格地汰除，因此每一個八德燒製品都是師傅的心血結晶，這是一般機器大量生產無法完成的。

此外，「手感杯」杯身上的咬花，看似毫不起眼，其實大有來頭。開發設計時，王獻德做出遍佈杯身的不規則淺凹刻痕，和離心工法所產生的自然波浪狀杯口配合起來恰到好處，讓人想起波光粼粼的水面。這樣的設計不但有一種清雅、簡潔的魅力，在產線裡因為紋路淺，降低了脫模失敗的風險；不規則狀的咬花，也因為光線折射的關係，讓製作玻璃時常見的氣泡、雜點在視覺上消失無蹤，不但能提升良率，甚至有種質樸的美感，可說是匯集了王獻德數十年寶貴的現場經驗。

一只好的玻璃杯應該具備什麼樣的特質？王獻德認為，玻璃千變萬化，同樣一批原料，加入不同色澤粉末，便有不同色澤、特性，再加上不同加工方法的互相搭配、應用，又有多種變化，可以琢磨再

三。找出合適的材質，以適當的加工方式賦予作品生命，最後找到知音妥善地使用它，千錘百鍊過後的經驗與智慧，加上種種因緣配合，才構成一只好的玻璃杯。

調料是秘辛，口嚐、數據化，各有絕招

王獻德的父親王南雄是臺灣第一代玻璃的創始者之一，早在一九五零年代便投入玻璃工藝，是玻璃業界的佼佼者。加熱玻璃膏需要燃燒大量的煤炭，鐵路運輸因此扮演重要角色。因地利之便，早年王南雄經營的工廠座落於樹林、鶯歌等地，王獻德也隨著父親東奔西跑，在耳濡目染下，精通了關於玻璃的各式技能。

「玻璃廠通常是家族事業，最關鍵、不外傳的就是配方。」王獻德這樣說。製作玻璃杯的玻璃膏，七成是矽砂，剩下三成則會考量成品用途、美感等因素，而調配出不同的原料配方。不同的材料也會產生截然不同的物理特性，例如含鐵越多，顏色越綠；含鉛玻璃晶瑩剔透，又被稱作水晶琉璃；石英玻璃硬度高；硼矽酸鹽玻璃能夠耐高

（左圖）開始製作時需用長桿從坩鍋內取出玻璃膏。

「玻璃廠通常是家族事業，
最關鍵、不外傳的就是配方。」

溫、不易因溫差破裂等，可說是變化萬千。因此不難想像「配料」的重要性，若是配方有誤，一大爐的玻璃膏就白費了。王獻德早在高中時期，就為六家玻璃廠配料，有間工廠更遠在高雄。

「我和爸爸最大的衝突，也來自配料。」談起對於父親最深刻的印象，王獻德提到，父親的配料技術精湛無比，在東昇玻璃擔任廠長。因為曾師事日本工藝師與勤奮努力的練習，總能精準地配出原料，極少失手，全臺灣的玻璃廠都爭相聘請他前去配料。然而，過去做法並不像現代一樣有數據可遵照、每一批原料的品質也有差異，下料多寡全憑配料師的「直覺」行事。當年，王南雄先生甚至會在配好料之後沾取玻璃粉末「嚐味道」來調配玻璃膏原料！這讓王獻德先生

感到相當不能接受，他堅持引入科學、系統化的方式來調配方，這樣的作法讓父親感覺受到挑戰，甚至一度關閉配料室不讓他進入。隨著時光流逝，誤會冰釋，王獻德先生不但承襲父親的玻璃專業，也做出了莫大的興趣，和父親一樣一頭栽入了玻璃產業。「紅琉璃」這個品牌，凝結了兩代人對於玻璃的情感與技藝。

以廣博技術及懷鄉想望，
動手挑戰「不可能」

玻璃的工法有許多種，包含人口吹、熱塑、機器吹製、機械壓模與手拉等等，不同的加工種類需要搭配相對應的設備與製作技術。不論是生產設備或者是技藝學習，都需要投入大量的成本，因此大部分的玻璃工藝師僅專長單一的加工技

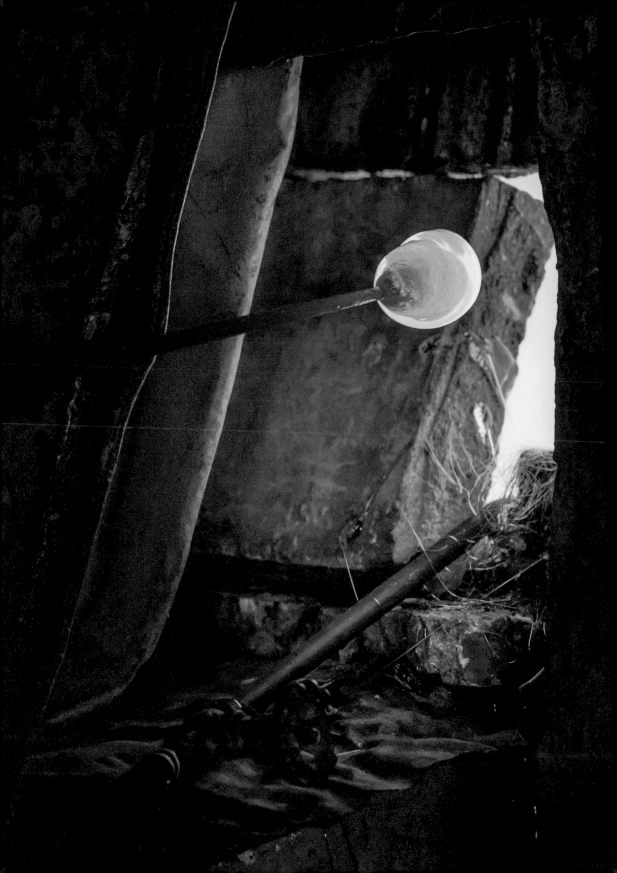

術。但青出於藍，更勝於藍，王獻德在退伍後進入澳臺燈飾，年紀輕輕便當上廠長，帶領一百二十人的團隊，每天要調配七噸的玻璃原料，隨後自立門戶創辦「旭輝玻璃」。雖然遺憾的是後來旭輝玻璃被信任的親友倒帳，黯然收場，促使王獻德轉往中國發展，但這個人生轉捩點，也提供他許多養份。數十年來在玻璃廠中打滾，與燠熱的窯爐為伍、高強度的生產排程歷練，所有的玻璃加工技術都難不倒他，更匠心獨具地研發出許多新式作法並獲得專利。「（在討論可行性時）其他師傅說不可以，我就說『可以』，然後動手做給他看。」王獻德如此說，背後滿滿的是專屬於職人的自信與光榮。

「我的父親做人海派，大家視為壓箱寶的配方，他都不吝與人分享。」

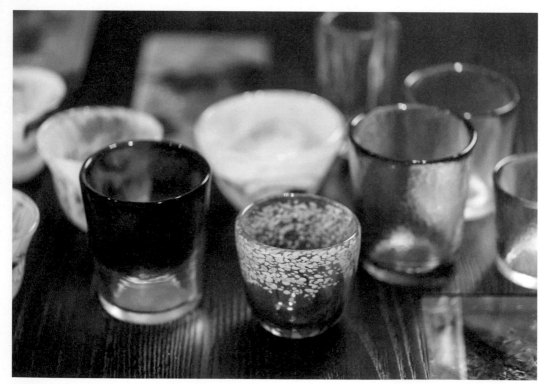

手感玻璃杯市售有透明與琥珀兩色，但只要更換色料，也可產出寶藍等其他顏色。

談起為什麼在中國發展正如日中天，卻在二零一二年毅然回到臺灣，創立「紅琉璃」，王獻德回憶起父親的身教。讓玻璃工藝根留臺灣、更上層樓，也是他與父親兩代人的夢想。

在塑膠製品尚未普及時，從事玻璃業是件光榮的事，北起鶯歌、樹林一帶，南至竹南，都有王獻德家族合作的玻璃廠。在經濟起飛的那個年代，臺灣製造的玻璃燈飾，點亮了全世界的聖誕節。

在當年，每間窯口玻璃廠幾乎天天都會開啓八卦窯爐、全年無休，老闆們從不擔心高昂的燃料費，只擔心自己的窯爐不夠大、這鍋原料不足以製作所有的訂單。工藝師們也得在高溫、艱困的環境下抓緊生產排程，在有限的時間裡完成訂單，

常常忙得連飯都來不及吃。時至今日，卻是三四間工廠一起共用一座窯爐，若是訂單不足也只能休爐，等湊齊了訂單再開爐共同生產。王獻德親身歷經了臺灣玻璃產業的興盛與衰退，雖然因為意外而從零開始、西進中國發展，他也不曾為此消沉，反而在中國有了更高一層的歷練。在玻璃業界打滾半世紀，他也深切地體會到臺灣保留玻璃工藝、重振產業的急迫性。

肩負傳承，相信用設計
打開玻璃產業的未來

「千萬不能再走回『競價』的老路。」王獻德話鋒一轉，語重心長地說。回到臺灣之後，王獻德找回了許多以前合作的老師傅們，將玻璃工藝推展到藝術層次，「紅琉璃」專攻需要高超技巧、需要手口腳並用的口吹、熱塑

工法來製作精緻琉璃藝品；生活風格品牌「好玻 GOODGLAS」則研發創新，應用過去較少運用的工法來開發高質感玻璃商品與傢飾，許多高難度的造型也難不倒開發團隊，不但國內外知名品牌爭相前來尋求合作，王獻德也被譽為「全方位玻璃整合製造者」。

透質感，但因為這個行業相對神秘，開模的設計門檻也相當高昂，常令許多設計師望而生畏。有時，也因為產線上的玻璃師傅僅專注於代工製造，對於材質、工法沒有太多的想法，也使設計師無法自由發揮想法。這些不只是設計師想使用玻璃材質時會面臨的生產端問題，反過來說也是阻礙玻璃產業開始新嘗試、找到

雖然玻璃製品具有難以取代的清

新路徑的因素之一。王獻德因此期許自己能做好居中溝通，為雙方搭起橋樑的角色，善用自己熟知的各式玻璃加工工法，和擔任過配料師、廠長等重要職位，與IKEA宜家家居、星巴克等知名企業都曾合作與開發的特殊經驗，以達成運用巧思兼融開模生產的低成本與人工打造的獨特性，成為設計師的最佳後盾。為了找出玻璃工藝的更多可能，王獻德總會盡可能地完成合作品牌、設計師希望達到的效果，曾經有案例是為了製作出特殊造型，而反覆開發、修正，調整達兩年之久的合作計畫，足見他對拓展玻璃工藝未來的用心。「做玻璃杯的人都很愛喝酒！」王獻德打趣地說，「如果你也想做玻璃製品，那就來走走，我們坐下來，喝一杯、聊一聊吧！」（文／吳君薇）

> **小知識** **認識「窯口玻璃」**

傳統玻璃製作技藝中，經過「八卦窯」製程的產品，統稱為「窯口玻璃」。

使用八卦窯爐的玻璃工廠，每日最大的成本就是保持二十四小時燃燒。在臺灣玻璃產業興盛時期，每個窯口都有人在工作。如今大部分的玻璃廠都已經關閉，甚至有些窯爐要等訂單收夠了再開爐生產，能持續燃燒的玻璃廠已經寥寥可數。

製程中最重要的，莫過於「窯」。一個八卦窯，向外開八到十個不等的窯口，每個窯口裡都有一支坩鍋承裝玻璃膏。日間，玻璃師傅用工具從坩鍋裡挖出玻璃膏，吹成小泡大泡，接著放入鑄鐵製的模型裡，吹製出微微泛著紅光的玻璃物件，輕敲取下後再經過退火降溫──這是每天白日裡在工廠不間斷的作業動線。約莫下午四點，將坩鍋裡殘存的玻璃膏挖空後，玻璃師傅們便可以下班了；而司爐人將徹夜守著八卦窯，將坩鍋填滿矽砂等待熔融。窯口玻璃的產品，就是玻璃師傅以如這般團隊接力的方式而製成。

關於好玻的更多資訊，請見第254頁

好玻周邊走一走

新北 三峽

紅琉璃

三峽區

好玻

大德路

民生街

古井餐廳

中山路

三峽老街

甘樂文創

三峽祖師廟

復興路

鳶峰路

鳶山

李梅樹紀念館

旅人們若參觀完好玻母公司紅琉璃的三峽藝廊，驚嘆琉璃藝術和玻璃器皿炫目之餘，別忘了抽空前往附近的三峽老街逛逛，這兒也蘊藏許多溫潤閃耀的老技藝、好工夫。

以遊覽看歷史

三峽舊名「三角湧」，因處於大漢溪、三峽溪、橫溪匯流處而得名。早年三峽河運興盛，附近居民會駕著小型帆船，將農產品運往此地販售或再轉運，形狀優美的三峽拱橋正是在此運輸興盛之時建成。附近山區有原生樟樹林、藍染原料大菁，漸漸地，三峽也成為北臺灣製造樟腦以及染布的重要據點。而今老街便是當時熱鬧的染坊街；每年六七月，新北市文化局會舉辦三峽藍染文化節，提供藍染DIY等體驗活動，讓更多人認識這項差點失傳的民藝。

除了藍染，從民國初期留存至今的建築雕工也值得細細品覽。傳統狹

三峽拱橋

年前，泉州安溪移民集資建廟、供奉故鄉信仰的清水祖師。幾經整建，在一九四七年，由知名畫家李梅樹召集修復，巧妙融合不同流派的匠師與當代藝術風格，細膩地將民間故事刻劃進華麗的木製藻井，或巧奪天工的「三層雙龍柱」、「花鳥柱」與「百鳥朝梅柱」等之中，「東方藝術殿堂」美名可謂實至名歸。

群青年在溪畔老屋組成的社會企業團隊，開設了既販售當地食材料理（甘樂食堂）、展售文創藝品，又不時有藝文演出的複合空間，甚至為當地的弱勢孩童創立了以關愛和知識陪伴的「小草書屋」。

三峽，擁有如此多樣美麗面貌，雖曾因河運條件不再而消極一時，但經過多方領域、不同世代的用心交錯，讓昔時華美建築中誕生了嶄新風情、重返榮景。不妨規劃一次行程，來此時空，為自己挑一只暖色玻璃杯，也放鬆感受一番藍染暈漫的熱鬧滋味。（文／藍秋惠）

從飲食見風土

而距此不遠的「古井餐廳」，也是古建築改造而成，當年曾是三峽第一座兒科診所。如今前往，可發現一樓餐廳相當特別；室內保留了一口至今依然蓬勃的百年古井，牆上則貼有許多歷史照片，隨著一道道經濟實惠的可口家常菜，紮實提供旅人身心滿滿的懷舊感。

若還想挖掘更多如紅琉璃藝廊一樣充滿人文藝術氣息的所在，不作他想，就是「甘樂文創」了。這是一

金牛角

長街屋，前屋開店、後屋居家，為了方便人群走動、挑購貨品，店家順著地勢砌出曲折紅磚拱廊，配著華麗的巴洛克風格飾面，不管是堂號或店號，花開富貴或長壽吉祥等，觸目所及皆是精緻圖紋。當然，老街中的台華窯、海祥琉璃工藝坊展示店面，也擁有不同氛圍的晶瑩藝品之美，等著旅人的步伐前來欣賞。

老街旁香火鼎盛的三峽祖師廟亦能欣賞到登峰造極的精采工藝。三百

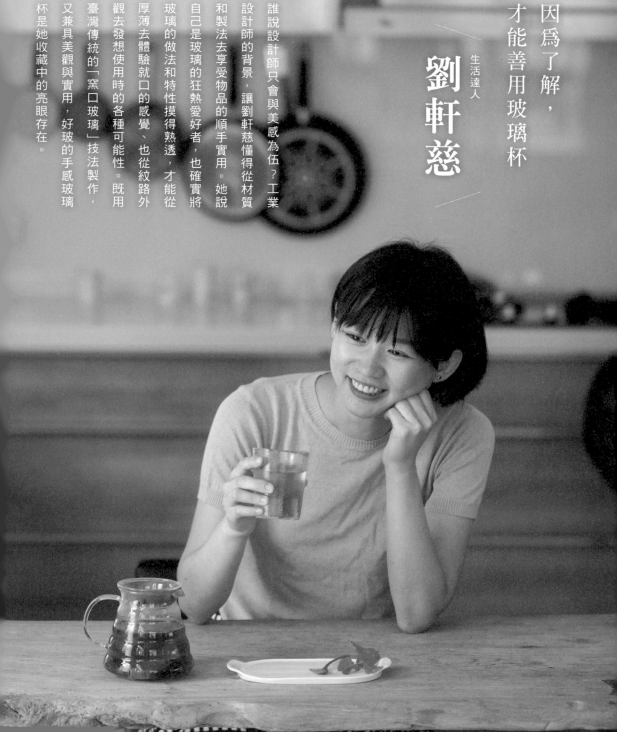

因為了解，
才能善用玻璃杯

生活達人

劉軒慈

誰說設計師只會與美感為伍？工業設計師的背景，讓劉軒慈懂得從材質和製法去享受物品的順手實用。她說自己是玻璃的狂熱愛好者，也確實將玻璃的做法和特性摸得熟透，才能從厚薄去體驗就口的感覺、也從紋路外觀去發想使用時的各種可能性。既用臺灣傳統的「窯口玻璃」技法製作，又兼具美觀與實用，好玻的手感玻璃杯是她收藏中的亮眼存在。

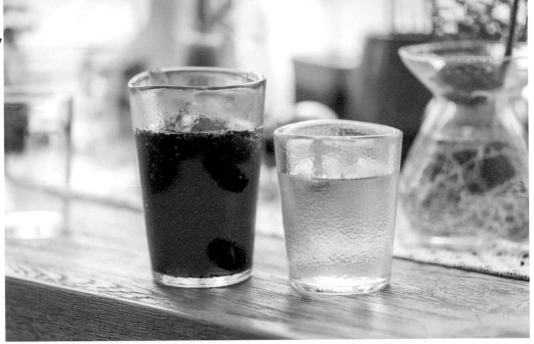

波浪狀的杯口，完整地展現玻璃流動的美感，略厚的杯身，有著溫潤厚實的手感。不規則的咬花有種專屬於臺灣的質樸、清雅。

好玻 GOODGLAS 手感系列作品以鈉鈣玻璃製作，擁有厚實手感，皆由在地工藝師傅手工製作，精巧地將傳統工藝融入現代生活日常。此作品耐熱溫度為攝氏九十度，建議使用於溫、冷飲，大小適中的精巧尺寸，不但可作為日常飲用的水杯，也可以盛裝清酒、日式小點、蠟燭等，樸實無華卻又百搭萬用。

軒慈收集了很多玻璃杯，這個好玻的手感杯哪裡特別呢？

這個杯子上面有特殊的咬花，讓它看起來水粼粼的，好像冷飲剛倒進杯子裡，旁邊凝結了一層小水珠。所以我會拿來盛裝冷飲、氣泡水等有「冰涼感」的飲料。一道好的餐點、一杯好的飲品，不只要注重它的視覺，我也會看它如何選用食器，視覺和味覺是相輔相成的。

妳提到了視覺味覺的共同作用，那麼手感杯的五感經驗如何呢？

這個玻璃杯握起來特別厚實，加上咬花紋路，讓它拿起來的手感特別沉、也不容易滑落。有時候以玻璃杯盛裝冰飲，會導致杯壁凝結一層水氣，若不注意就很容易失手。許多人沒有注意到的是，略厚的杯

口，會使人拿杯子就口時，嘴唇碰到杯口的感覺較舒適。若使用較薄的玻璃杯，就口時嘴唇便需要用力抿住，有些人也覺得使用杯口較薄的器皿就口比較有「侵略感」，因此手感杯眞的是一款十分適合拿來作爲日常飲水時使用的杯子。

除此之外，這款杯子的製作方法是離心法，有別於使用壓鑄法會留下明顯的線條、甚至模具序號，離心法製作的玻璃杯每個都獨一無二，微微波浪狀的杯口也讓人感受到玻璃的流動性與變化多端。

妳都怎麼使用這組杯子？有沒有什麼自己的堅持，或是特殊用法呢？

但是這個杯子的杯口不算小，因此也可以拿來盛裝一些小點心。對我而言，因爲它的紋路造型特殊，所以還是不脫「冰涼感」這件事情——除了液體的水、飲料之外，我也會拿它來裝水果、優格，或是日式小點，舉例來說，像是涼拌豆腐、沙拉，這種比較需要冰冰涼涼口感的小點心。

許多人覺得杯子只能拿來裝飲料，

上：手感玻璃杯讓涼拌的食物更顯清涼。下：手感玻璃杯的霧面咬花讓它盛裝氣泡飲料時更顯清涼。

妳剛剛提起這款杯子比較厚，

使用起來和杯壁較薄的玻璃杯

有沒有哪裡不同？

我本身沒有預設什麼樣的想法，但

是印象深刻的是因為手感杯是以離

心工法製造，所以杯身、杯底都相

對較為厚實，初入手時覺得紋路的

手感非常質樸之外，也覺得它的重

量很有存在感、較不容易傾倒，讓

人拿起來很安心。

妳本身的職業是設計師，

做過很多跟玻璃有關的設計，

想必有收集很多

跟玻璃有關的物件，

妳是怎麼喜歡上玻璃、

家裡還有什麼相關製品呢？

我小時候並沒有對這樣的材質特別

有興趣，對玻璃的愛好是從出國念

在設計師的工作之中，提神醒腦的薄荷茶是軒慈的良伴。

書之後才開始的。在荷蘭唸書時，週末會去逛各式各樣的二手市集，發現了許多第二次世界大戰前後的玻璃老件，那些工藝非常迷人，而且幾乎家戶戶都有，一組玻璃杯、玻璃杯墊等小物件不過三、四歐元左右。那時接觸了許多以前沒看過的玻璃工法，覺得：「哇！玻璃也可以這樣做啊！」便開始收藏越來越多的玻璃杯、玻璃製品。

國外的跳蚤市集物美價廉，只要符合眼緣，除了收集不同顏色、不同加工方式的玻璃杯之外，我覺得最瘋的就是，有一天我竟然搬了兩個玻璃頭像回家！原來那是過去用來展示帽子、圍巾的玻璃模特兒，真的非常特別。

喜歡上玻璃杯之後，妳怎麼看待台灣的玻璃杯呢？

因為在國外唸書時迷上了玻璃，我回臺灣後也開始注意各式各樣的玻璃工法，我在Pinterest上建立一個「硝子」（日文的玻璃）的板，收集了五百多種玻璃製品樣式，看了許多案例，就會發現玻璃杯其實有無限的可能。另外，一個讓我認為以玻璃作為創作素材是很有意義的點

或許是因為工法、製程、批量上等種種限制，在臺灣的玻璃杯選擇非常少。在稍做功課之後，才了解玻璃並不像木器、竹編等其他材料般對於設計師來說容易操作，除了「管玻璃」可以訂做一個之外，其它的製法都要批量製作，因此少有設計師接觸，在造型上不容易有新的突破，讓我覺得十分可惜。

因為注意到這一點，妳才開始投入玻璃的產品設計嗎？

在於玻璃是少數可以被「完全回收」的材料，許多工業設計的商品若無法被多次利用，或銷售不如預期，就可能造成資源浪費，但玻璃是一個可以「永續」的材質。

原本知不知道製作手感玻璃杯的技術八德燒呢？

如果知道，是從哪邊注意到的？

可以做出不規則起伏的杯口，是「八德燒」技法的特色。

我本來就知道八德燒了，二零一六年的時候，我曾經與行人文化實驗室的團隊一起去接觸全臺僅存的幾座八卦窯玻璃工廠，就是在那時候了解紅琉璃這個品牌，也接觸到八德燒。

既然妳對玻璃這麼了解，能不能分享關於玻璃的小故事？

玻璃的「透明感」非常吸引人，手感也比同樣能做出透明質感的塑膠製品好上太多。因為工作的關係，我會到各處旅行，只要看到喜歡的杯子就會買下來。有一次和朋友到居酒屋裡用餐，看到啤酒杯的貼花相當精緻，也跟老闆表示想要購買……老闆後來便阿莎力地表示：「送給妳吧！」

因為收集了許多玻璃杯，因此我了

妳身為了解玻璃的設計師，妳心目中好玻璃杯的條件是？

這太難回答了！因為杯子的概念是廣泛的，我會說，只要有「被喜愛」，就是好的杯子。在不同的情境、場合，都有適合的杯子可以使用。一個做工精細的高腳玻璃杯，不見得適合放在熱炒店；一個平價的模具製造窄口玻璃杯，不見得適合拿來做咖啡拉花。因此，當設計師想設計一個「好的玻璃杯」，必須要思考這個杯子是在什麼時候使用、裝填什麼樣的物件，甚至為使用者量身打造。

解哪些製作方式是費工、現在不易生產的，例如「燒花」技法需要一色一版，當我看到色彩繽紛的燒花玻璃杯，就會毫不猶豫地買下！

妳欣賞的玻璃杯，是燒花玻璃那種精細的工藝嗎？還有沒有其他也一樣費工的精緻玻璃工藝？

玻璃在過去十分仰賴人工做貼花、切削等加工，以光彩奪目聞名的「江戶切子」就是以「水切法」做出各式晶瑩剔透的切削。在手工、人力成本高昂的現代，每個都要價不斐。但是，在第二次世界大戰後，塑膠製品尚未普及的年代，各國都有工藝精細的玻璃製品，因此我相當喜歡玻璃老品、不那麼新的東西。

劉軒慈的玻璃杯使用小撇步

① 飲食配合外觀特色

看起來水粼粼的、有特殊咬花的杯子，可以拿來盛裝冷飲、氣泡水等有「冰涼感」的飲料。視覺和味覺是相輔相成的。

② 跳脫用途的想像

杯子不只能拿來裝飲料，杯口不算小的杯子，也可以拿來盛裝水果、優格或是日式小點。

③ 使用前也觀察看看杯子

略厚的杯口就口時，嘴唇碰到杯口的感覺較舒適；較薄的玻璃杯，就口時嘴唇便需要用力抵住。從細節裡，觀察手上的杯子適合裝盛的飲品。

生活達人

自由設計師，畢業於荷蘭安荷芬設計學院（Design Academy Eindhoven）。擅長轉換抽象哲學概念，發展為設計或展覽，以設計語言傳達價值。二零一四年畢業返臺，創辦藝文空間「邱家」並持續創作、於多所大學演講與授課。二零一六年與行人文化實驗室與臺灣三間精釀啤酒品牌，合作開發啤酒杯，從使用情境、經驗、材質、品牌概念等發想，結合臺灣的窯口玻璃廠職人工藝，發展出造型特殊又不失實用性的作品。在專案結束後，除了持續從事產品設計、訂製品設計外，也與玻璃杯結下不解之緣，會特意搜集各種款式的玻璃杯，並設想使用情境，可說是從鑑賞、製造、使用無一不通的「玻璃杯達人」。

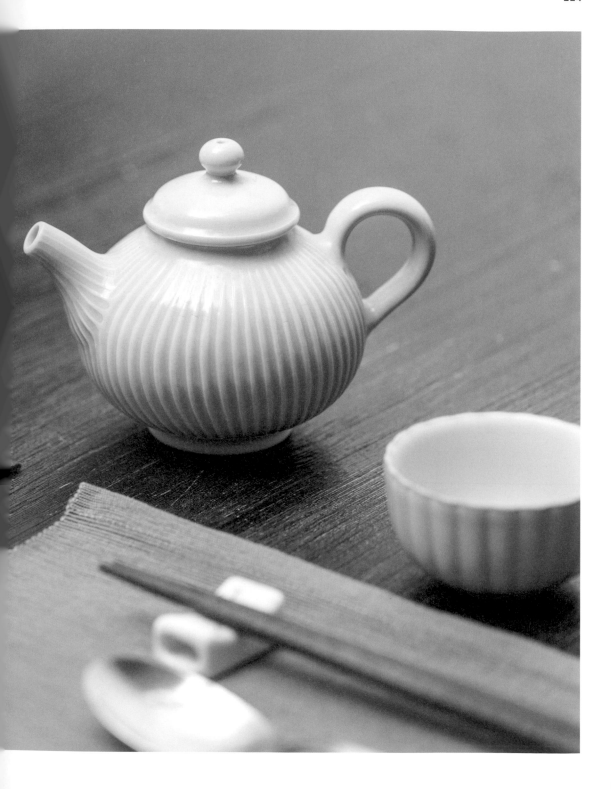

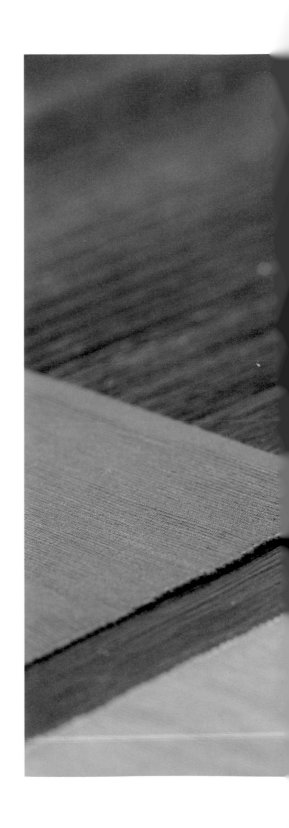

老土藝術工作坊—陶壺

沖出一道暖心醇茗

工藝師	李明松 P226
生活達人	Hally P242
老土周邊走一走	雲林崙背 P240

用生活、記憶，
和鄉土鄰里做壺

工藝師

李明松

家鄉的風吹砂、學生時代的海邊回憶……腳下土地的連結和濃厚的人情，是李明松創作的來源。

而嫻熟的製陶技術，和不忘小細節的用心，成就了老土藝術工作坊中一把把精細的壺。鄉間的靜謐單純，方便李明松集中心神，畢竟用不用心，成品一目了然；但同時，也是鄉間的豐美多元，讓他能時時從這片土地汲取養分，化成深入眾人餐廚的生活陶。

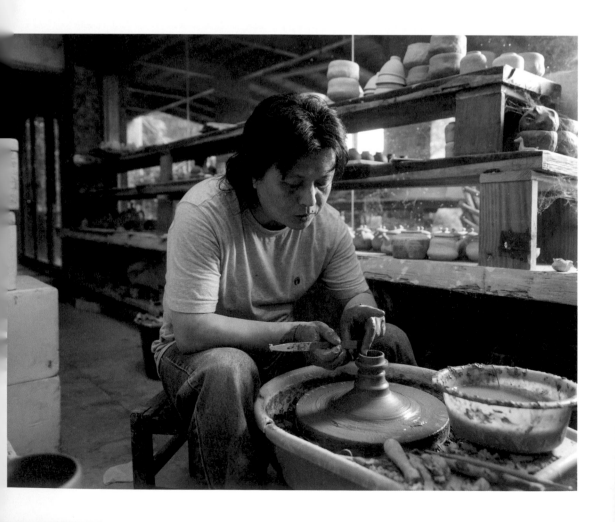

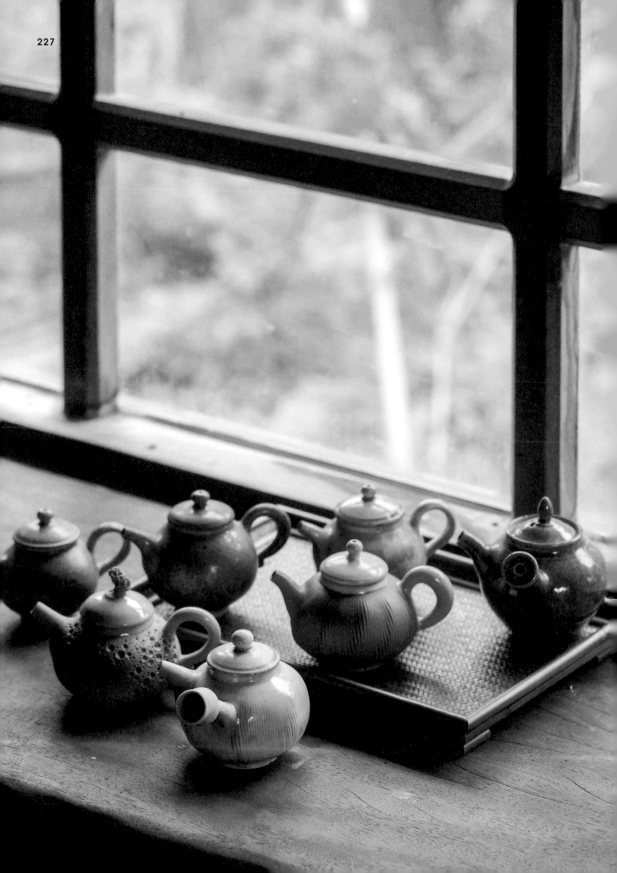

聽著「老土」李明松說茶壺，悠悠淡淡的心緒猶如風吹砂，言談間，手中捧著的不只是作品器物，還是那沉積在人生長河中，細瑣零碎卻又歷歷清晰的人事時地。

腳下的土地，是創作的根

老土是李明松學生時期的綽號，當時他就讀藝專主修陶瓷，喜歡和同學們聚在一起泡茶、喝茶，也因此特別喜歡做茶壺。「以前剛開始練習的時候，常常做太多又賣不掉，把書桌、書架塞得到處都是，床鋪上也都擺得滿滿滿，甚至睡覺翻身還會壓到茶壺，驚醒時發現它們怎麼靜靜跟你一起睡。」

當時為了讓創作有更多流動的可能，他也曾經帶著自己的茶壺到臺北各大茶藝館「自我推銷」，也許是他用十足的興趣與熱誠灌滿了一只只茶壺，專三得到北市美展首獎的肯定之後，便開始有藏家、藝廊與他長期簽約，「那時如果沒有獲得支持、投資，我很難生存下來。」李明松謙虛感謝出道時的助力。

得以靠做陶、製壺和教學維生的李明松，畢業後曾從臺北搬到臺中居住，幾年後因創作空間不足，也因家庭生活的時間分配正逢大兒子出生而面臨取捨，為了讓全家人有更多團聚的機會，他便攜家帶眷回到故鄉雲林，將父親的廢棄豬舍重整成自己的園地。「回來之前崙背這邊沒有人做陶藝，自己的爸媽也很難想像你在這裡可以做什麼。一開始爸媽只願意給我豬舍一帶的空間，其他角落繼續種他們自己

「我們盡量用地方的
物產和材料來開發產品，
希望整個區域的創作者
一起『結市』。」

李明松家中有招待親友的茶席，從壺到杯再到茶匙架，觸手可及都是自己的作品。

的菜。但其實，會搬回來是因為創作上的客戶都穩定了，所以我便開始和他們『爭地』，一直拓展、占用，陸續蓋了前面這棟房子，然後慢慢也把院子一直向外延伸到大馬路邊。」

於是，李明松從這片曾經圈養著小豬仔的土地上，不斷向外尋、向下探，用自己的、學徒們的雙手，把生活、創作和鄉土鄰里的氣味都融入工作室裡的一個個形器。濁水溪南岸的風吹砂、嘉南平原花生田、古坑的咖啡、崙背的牛奶……放眼望去，身處的時空即是創作靈感的泉源，而他也率先領著學生們摸索、探尋所謂「崙背燒」精神——「我們盡量用地方的物產和材料來開發產品，希望整個區域的創作者一起『結市』（臺語，集結成市的意思），而不

是只強調單一創作者。未來如果消費者願意到崙背來住個一天，那對地方、對大家都是好的。」

一把壺的成形起始

在「老土藝術工作坊」裡，生活與陶密不可分，而對李明松來說，「生活陶」的定義卻因人而異：「你的生活和別人的生活一定不同，你要的感覺和別人的感覺一定會有差異。自己做的東西就是要自己用過，再去反覆調整到自己覺得好用的樣子。」以下，且讓我們跟著老土在創作與生活兩者密切交疊的場域中，記下一只茶壺誕生的過程。

製壺的第一步是找土和配土。老土工作室所使用的陶土主要來自臺灣，大甲、龍潭、苗栗都有，「畢竟在地的土還是最便宜」。然而臺

練土機可將土團攪混均勻、去除空氣。

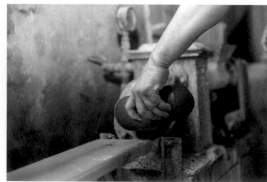

「自己做的東西就是要自己用過，
再去反覆調整到自己覺得好用的樣子。」

灣土的耐溫度不高，燒高溫時容易起泡，因此創作時會需要加入如日本瓷土這類的進口土。除了物理上的考量外，混土或配土的另一個目的乃是與同行做出區隔，增加在地特色。「我們會採集附近的砂土，尤其這裡風吹砂裡的石英質很豐富，可以帶出顆粒和質感。」

工作室配土區有兩臺練土機，一臺專門用來處理純度較高、鐵質較少的瓷土，另一臺則用來混土。當下，李明松拿起了一條臺灣苗栗的白土，加入本來就餘留在練土機裡的紫紅泥。「如果想要像咖啡牛奶那系列的土一樣不均勻的效果，就只要開機練一下下，但如果想要更均勻的顏色就得多練幾回，這兩種土混勻後燒出來會是偏白的淡黃色，有點像風洞壺那樣。」

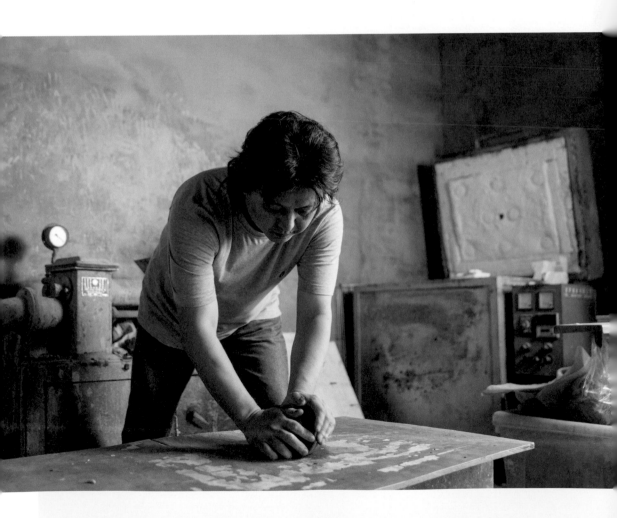

練身體呀！」

土團反覆進出練土機幾次之後，被李明松放到後方木平臺開始以手揉整，「手揉很重要，特別是有些需要加砂、加熱料的土，會單用手而不用機器，否則其他的雜物都會混到機器中。」看得出來，「手揉」這個步驟不僅靠手，更需要用全身控制收放的力道，被問到做陶會不會很傷身，李明松笑答：「還好！是

很傷身，李明松笑答：「還好！是

拉坯，是實用的關鍵也是心之修練

壺減輕重量。」

意其實是彌補技術上的不足，讓茶壺減輕重量。

還可增加特色！所以這樣的作法原意其實是彌補技術上的不足，讓茶

厚又太重，那時就想到可以鑽洞，還可增加特色！

前製壺技術比較不好，常常做得太厚又太重

色，就從那時鑽入他的創作。「以前製壺技術比較不好

天，而這樣的年少青春和地景特色

天，微醺後就睡在附近的廟門口到天亮

學校騎車到野柳，買瓶啤酒面海聊天

符號，他說藝專時期常和同學們從學校騎車到野柳

此款風洞壺幾乎已是李明松的識別符號

拿著鑽子為土坯修出風洞的質感。此款風洞壺幾乎已是李明松的識別

助手，一個忙著拉坯和修坯做出風洞壺杯，另一個拿著鑽子為土坯修出風洞的質感。

揉好的土團隨後被帶到有著玻璃隔間的拉坯和修坯區，室內裡的兩位助手，一個忙著拉坯

老土工作室目前有三位助手，即便如此，李明松為了測試和研發新品，依然會在各個步驟中親身實作，而今日他也坐上拉坯機示範製壺的手技。「做壺，首先要把壺身造型做出來，然後做蓋子、壺嘴，最後再修坯。我習慣一次做十個，每個都要等到半乾再修。」雖然他的製壺技術已經可以全憑目測和手感掌握各個元件的尺寸和大小，但在製作壺蓋和壺嘴時仍不忘多抓數量，「通常十個壺身會搭配十二到十三個蓋和嘴，全部做好再試合不合。」

做壺嘴前，他起身在周遭尋覓工具，遍尋不著後便隨手拿起一支竹棒，用刀片削成薄尖狀的長片。接著他把竹片通入下寬上窄的坯體裡，擴展出壺嘴的內徑，「這工具一邊可以修出裡面的壁面，一邊

（左圖）壺嘴的寬度及外圍的修型，都靠一支削尖的竹棒即可完成。

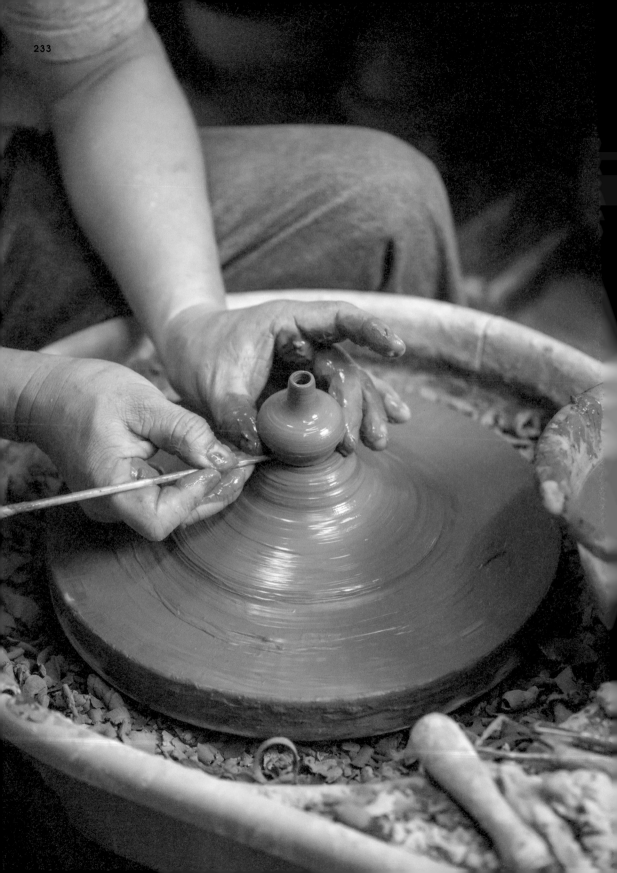

也可以當拉坯的支撐。」一個壺好

不好用，出水往往是評比的關鍵，

「出水量一定要夠大夠直，下方的

水量在上方集中，水柱才會用衝

的」，換句話說，能否用竹片成就

壺嘴內壁的完美錐形，讓茶壺的出

水順暢直直衝，正是製壺者的功力

所在。

其實，壺蓋設計亦會影響斟茶的

流暢度，而多年的經驗也引出了

李明松在壺蓋設計上的巧思。他

利用空氣對流原理巧妙地在壺蓋

頂端穿孔，如此一來，倒茶者若

想要斷水便可以用手指將小孔堵

住，茶壺回正之後再將手指鬆

開。除此之外，壺蓋口的比例和

密合度也是使用和製作經驗中微

小卻又深刻的細節，「一般來說，

壺蓋的內緣要夠直、夠深、夠

密，這樣側著壺的時候才可以穩

穩卡著，不會稍微傾斜就掉落。」

起釉桶裡的長杓一匙將桶裡的

釉淋上碗杯，「這釉我們叫『濁

水』，在日本叫『志野』，內容物其

實就是長石和土。」他說手工的澆

注可以製造不均勻的釉色，等到

進入燒製階段就更能變化出獨一

無二的特殊效果。

窯燒的層層實驗

燒陶和配釉是製作茶壺的最後兩個

「大關」，其中的製法和效果在過程

中環環相扣。「做陶最難學的就是

怎麼配釉、怎麼燒這兩部分，配釉

還可以找釉藥老師，但燒陶真的沒

什麼機會可以學習，想學卻沒有人

可以教，全要靠自己揣摩，也很難

傳承。」在老土的工作室裡，瓦斯

窯、電窯、樂燒窯，甚至是找來專

業製窯師父一起動手搭建的柴窯，

都是支持李明松和子弟兵們不斷探

在整套製壺的流程中，李明松說自

己最喜歡拉坯，因為不管程度如

何，只要進入拉坯狀態，心思就得

聚焦在某一個點上。「心沒有靜、

定下來的時候，心不在的時候，其

實都看得出來，做東西也會一直失

敗。美也是一種宗教，有些人喜歡

繁複，有些人喜歡極簡，那是個人

的差異，但一個人要怎麼樣告訴其

他人這些美？那就自己必須定下來

後才能呈現。」

「但上釉的時候雜念就會比較多。」

隨著職人走到工作室上釉區時，

此話是職人以「差別心」看待不

同製程的誠實自剖。對李明松來

說，上釉在創作過程中算是相對

「自由」的步驟，並非每個壺、每

個器都需要走到此步。他當場拿

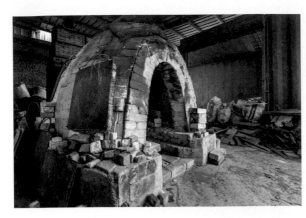

連現今較少使用的柴窯，在
老土藝術工作坊也有，更不
用說是電窯及瓦斯窯。

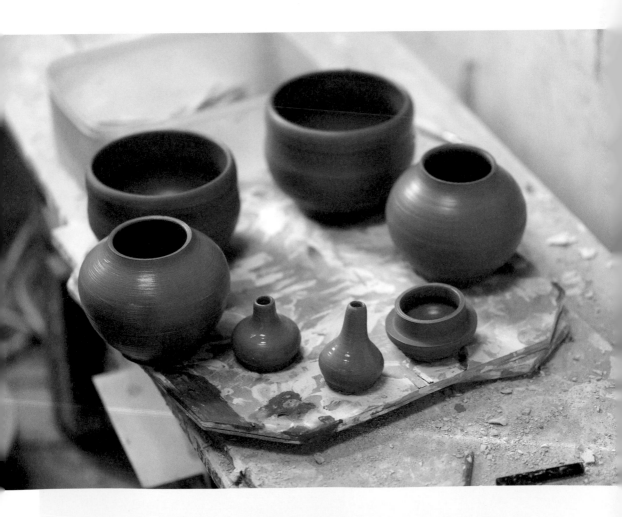

索、創新的常備工具。

眼前柴窯總共有四層結構，最裡層是高密度的耐火磚，可以耐溫到一千四百度。耐火磚外面包覆一層斷熱磚，屬發泡材質，負責隔絕溫度，讓窯內高溫無法散去，再來則是同樣用來保溫的耐火棉和泥土。「如果我們站在窯邊覺得很熱的話，就代表窯內的溫度已經散掉，那這個窯也就很難升溫了。」

一般來說，柴窯大約可燒到一千兩百八十至九十度，有些人甚至可以燒得更高，但以李明松的經驗，倒不需在溫度上求高，「有點像燉東西，時間拉長一樣會有效果。」

由於當今容易取得的電窯和瓦斯窯可以使用相對乾淨的能源，反倒促使陶人們開始追求柴窯、落灰這類「不太乾淨」的效果。「越傳統

的方法，工序越多、變數越大，或許不能掌控每一次的效果，但因此可以玩奇奇怪怪的感覺。究竟你想要現代的穩定感，還是古代的不確定性？都得要自己去弄各種窯來玩。」可惜這幾年因為鄰居們會抗議，老土的柴窯已經很久沒燒了。

柴窯邊幾個方形小窯，是工作室回收受損的窯體（也許是破洞或電力系統故障）來實驗更多可能性的地方。「這些窯體因為還保有斷熱、耐火的功能，我們會把瓦斯送進去，加入稻草、稻殼等材質，當『樂燒窯』來玩。它體積小、燒的量也不多，方便做各式各樣的嘗試，失敗還不會太痛。」對李明松來說，所有的窯種都有其特色，想要表現這些特色就要學會去應用這些材料和技法，「重點是你想要什麼效果？什麼感覺？所有的技術

風洞系列（左）及拉線系列（右），都是老土的代表作。

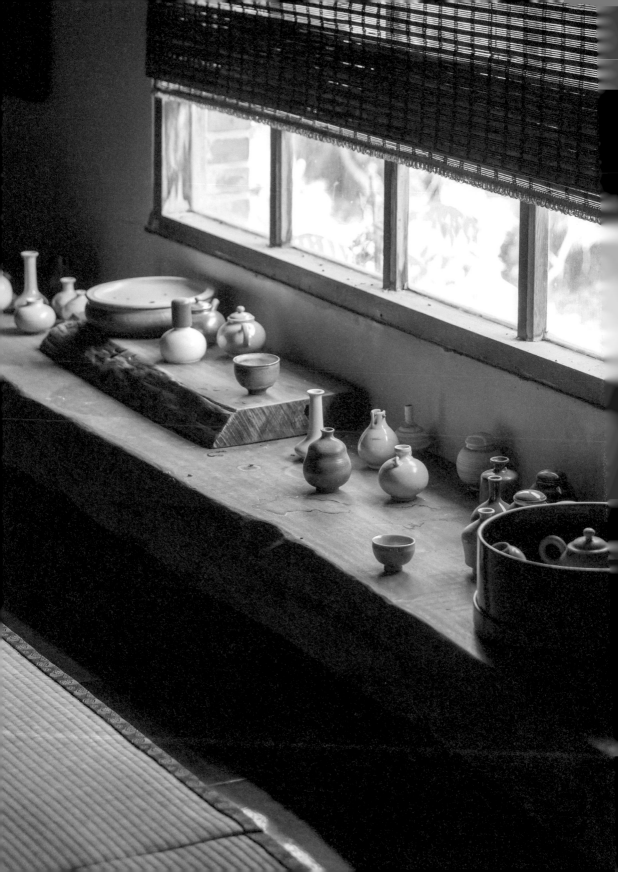

都是練習來的，所謂的手藝就是反覆的練習而達成的技藝，所以到現在我們還是必須不斷測試、什麼都玩，才會一直有新的發現。」

當年，剛到臺北繁華大城的「老土」，用鄉巴佬的眼光探索陶與藝的新世界；今日，持續闖蕩走看的老土回返原鄉定居，在相對富有的空間和時間中繼續摸土、玩土，竟也快滿二十年了。「每一個行業都一樣，如果心有在、用心做，就很容易定下來。做陶常常一做就天黑，時間過得很快，那是因為你很投入在其中。」也許，當專注的心神察覺不到時間的流逝，當流暢的體感消融於空間的邊界，就是生活與創作共享的美妙境界，那所謂的忘我。（文／林宛縈）

小知識 〉 **柴窯、瓦斯窯、電窯差異**

柴窯 ｜ 以燃燒木材提供熱能，需三到五天不眠不休地輪班投柴，而加柴的速度和方式、柴薪的種類、天候狀況等因素皆會影響成品的結果。柴燒的灰燼和火焰於窯內竄流，在陶器上產生經高溫熔融落灰而成的自然灰釉、或是火焰直燒後的火痕，造就每件作品擁有獨一無二的色澤與質樸粗糙的質感，無法預期成品的樣貌也是其迷人之處。

瓦斯窯 ｜ 以瓦斯為燃料，需要人工隨時在旁調節壓力和瓦斯量，以精準控制溫度的變化。瓦斯窯可利用控制窯內氣氛環境來進行缺氧的還原燒、或是給予大量氧氣助燃的氧化燒，使釉藥產生不同的質地與色彩變化。由於燃料為氣體，窯內環境沒有粉塵，成品能呈現光滑無瑕的釉面。

電窯 ｜ 以電能轉換成熱能，窯內無火焰，燒製過程也無煙氣產生，環境乾淨，且以電腦控制窯內溫度和時間，製品品質平均穩定，適合初學者使用。電窯能夠進行氧化燒與結晶燒，因結晶釉對溫差極為敏感，電窯可精確控制溫度以達預期結晶效果。

關於老土藝術工作坊的更多資訊，請見第254頁

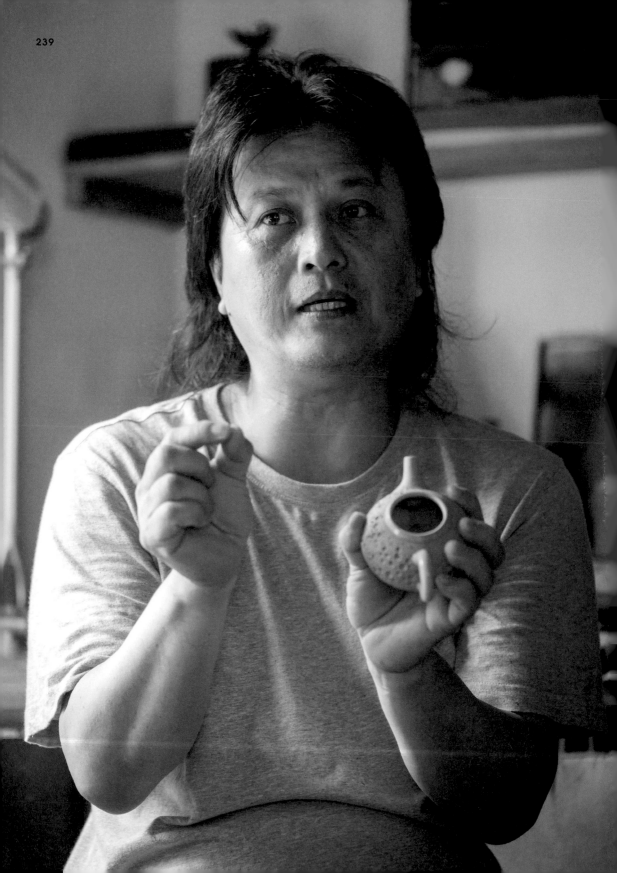

雲林 崙背

老土周邊走一走

阿火肉圓

千巧谷牧場

正義路

南光路

阿榮肉圓

中央公路

老土藝術工作坊

老土藝術工作坊

崙背鄉

以遊覽看歷史

崙背位於雲林縣，隔著濁水溪與北邊的彰化縣相望，是以畜牧、務農為主要產業的鄉鎮，外地人可能不太熟悉，但其實崙背有三項「鎮鄉之寶」——酪農業、洋香瓜、布袋戲。不管是濃郁純淨的牛乳，還是一顆顆渾圓飽滿、甜度和營養成分極高的洋香瓜，或是薪火相傳的布袋戲傳統，都讓在地人十分自豪，這些特色，也成為在地藝術家們創作來源。

李明松曾提到老土一款作品，便是以「崙」為靈感起點。其實「崙」即代表著「隆起的小山丘、沙丘」，常見於河邊、海邊等沖積地區。崙背原本是平埔族「貓兒干社」的活動區域，明鄭時期鄭成功曾派兵駐守；隨著清代來開墾的漢人漸多，為了躲避天災，移民到地勢較高的沙丘附近建立村莊；後來人口增加，便以此沙丘為界，沙丘南方的聚落被稱作「崙前」，沙丘北面的村莊則被喚為「崙背」。

崙背是全雲林唯一的客家族群集中地，約有四成客家人口，屬於詔安客家族群。「詔安客」來自漳州詔安縣，這群客家移民冒險偷渡來臺，並落腳於今雲林縣西螺、二崙、崙背一帶。為了防禦盜賊侵襲，詔安客的習武風氣相當興盛，早年還有夜晚拿著火把「顧更」的特殊風俗。詔安客家的生活方式、腔調，都與來自廣東省的客家人有很大的差異，也以獨特的開嘴獅與客家

千巧谷牧場

布袋戲聞名；但因長期與閩南人混居，生活習慣已被「福佬化」，現在多數崙背地區的通用語言亦變成閩南語，詔安客傳統，並創建全世界唯一的「詔安客家文化館」，希望能用具教育意義的各項活動，重建快被淡忘的歷史記憶。

從飲食見風土

提到附近有什麼好吃好玩的，就一定要率先推薦被美食節目拍胸脯保證的名店「阿火肉圓」。店內肉圓的醬汁香醇，只要輕輕一夾，就會看到內餡滿滿的筍絲塊、豬肉，老闆還會附上一碗免費的清湯……這樣熱情豐盛，居然只要三十元！便宜的價格令人驚訝。此外，吃肉圓必來碗濃稠美味的魷魚羹。口味偏甜，但不太油膩，很適合作為輕巧旅行中的隆重正餐。

除了飲食，李明松分享了幾個重要景點，其中具代表性的，莫過於崙

肉圓

背熱門團購名店「千巧谷烘焙工場」。由於崙背是臺灣第一個酪農專業區，自一九七三年，官方首度從荷蘭引進乳牛，經過數十年發展，現在當地還是臺灣乳品的主要產區之一。千巧谷烘焙工場就發跡於崙背，目前門市內販售用在地生乳製成的各式烘焙點心，熱門商品「崙背金色頂級乳酪」綿密的起士蛋糕，讓吃過的人都回味無窮。

若到此地賞玩，一只趣味和涵義無限的老土陶壺，和一盒充滿產業發展故事的乳酪，堪稱就是人情與口味最馥郁的伴手禮選擇了。（文／藍秋惠）

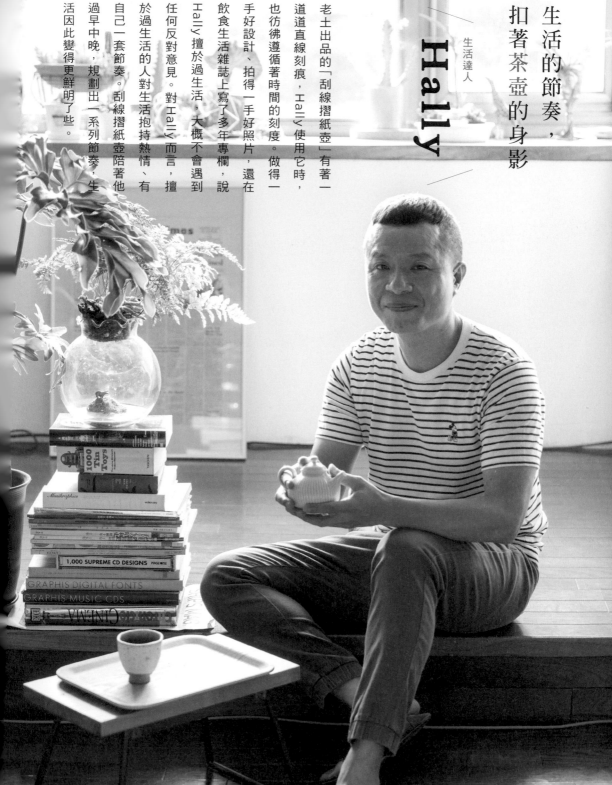

生活的節奏，
扣著茶壺的身影

生活達人

Hally

老土出品的「刮線摺紙壺」有著一道道直線刻痕，Hally使用它時，也彷彿遵循著時間的刻度。做得一手好設計、拍得一手好照片，還在飲食生活雜誌上寫了多年專欄，說於過生活的人對生活抱持熱情、有自己一套節奏。刮線摺紙壺陪著他過早中晚，規劃出一系列節奏，生活因此變得更鮮明了些。

Hally擅於過生活，大概不會遇到任何反對意見。對Hally而言，擅於過生活的人對生活抱持熱情、有自己一套節奏。

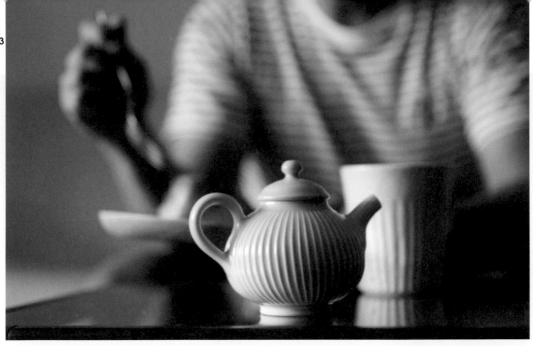

這個單一掌可捧起的瓷茶壺誕生於雲林崙背的「老土藝術工作坊」，容量約兩百毫升。白中帶著淺綠的釉色貌似青瓷消光後的質感，表面細緻的平行紋路順著壺身的弧線展開，一路銜接至壺嘴。李明松老師說，此壺靈感來自兒時對紙燈籠的記憶──「小時候常做紙燈籠，一上一下的摺紙，繞成圈就成了燈籠。」除了茶壺，此摺紙系列亦有茶杯（五只）、茶罐、茶海、茶盤與花器共十件成一套組。

Hally 是什麼時候開始喝茶、買茶壺的呢？

很早之前就喜歡生活雜貨，但那時候還不知道這是「生活雜貨」，大概到二零零七、零八年，臺灣才出現 zakka 這個概念，也是那時開始喝茶。年輕的時候會怕喝了睡不著，在三十五歲那年生了一場大病之後，發現一切沒什麼好怕的，太在乎反而困擾自己。

老土的茶壺形形色色，為什麼從眾多款式中選中這一把？

我就想挑比較中性、幾何的造型。幾何和數學一樣都是國際和宇宙通用的語言，會那麼喜歡幾何，可能跟做設計工作有關，像這個壺用等比線條拉出的平行線，都是跟幾何

有關係。其實你注意看這個紋路，也像是什麼花或什麼植物的表面。

路，要怎麼做才能自然和壺身相接？我去上過陶藝課，看得出這不容易，要花多少時間才能練就？花錢買的東西，當然要選自己做不到的事情，就會知道價值感在哪裡。

的確！那除了線條簡單以外，你喜歡這個茶壺的顏色嗎？

這只壺色澤很漂亮，很簡單，很素，我覺得越簡單的東西越難做，就像我做設計，客戶常覺得東西很多很花俏才叫「有做設計」，但其實設計和寫文章都一樣，文字越少越難寫，每次接到邀稿字數設定在五百個字那種是最難寫的！要我寫一千五百個字我可以一下就寫出來，但用五百個字講一件事情，常常前面開頭還沒說完就結束了！

剛剛你說到做設計，那麼對你來說，什麼是「好設計」和「好茶壺」？

我覺得真正好的設計是看不到的──感受得到，但看不到。真正的設計不是圖案，而是感受到使用者的經驗，這個最重要。

好的茶壺呢，第一個保溫要好，也就是隔熱要好；茶壺如果連把手都很燙，那就很難用。第二，如果是一人份的茶壺，尺寸要小一點，這也是為什麼我會挑中李老師這個茶壺。除了臺灣茶以外，大部分的茶

所以不管是做設計或是過生活，少即是多，少是最難的。像這樣簡單的東西，細節就要做得更好才有辦法吸引人的目光。你看壺嘴這個紋

左圖：盈盈一握的大小，適合剛好一人份飲用。
下圖：線條接合的精細，可以看到李明松下的苦功。

葉都不耐泡，兩泡是極致，第三泡就沒味道了。所以泡紅茶如果想要第二泡還有味道，第一泡一定要瀝乾淨。之前用大茶壺泡紅茶，泡完就要先倒進保溫瓶，但這個摺紙壺容量大概兩百毫升，泡好之後倒入馬克杯，一個人用剛剛好。但這也是因人和生活的階段而異，所以家裡的茶壺跟茶不能只有一種，要有多樣性。

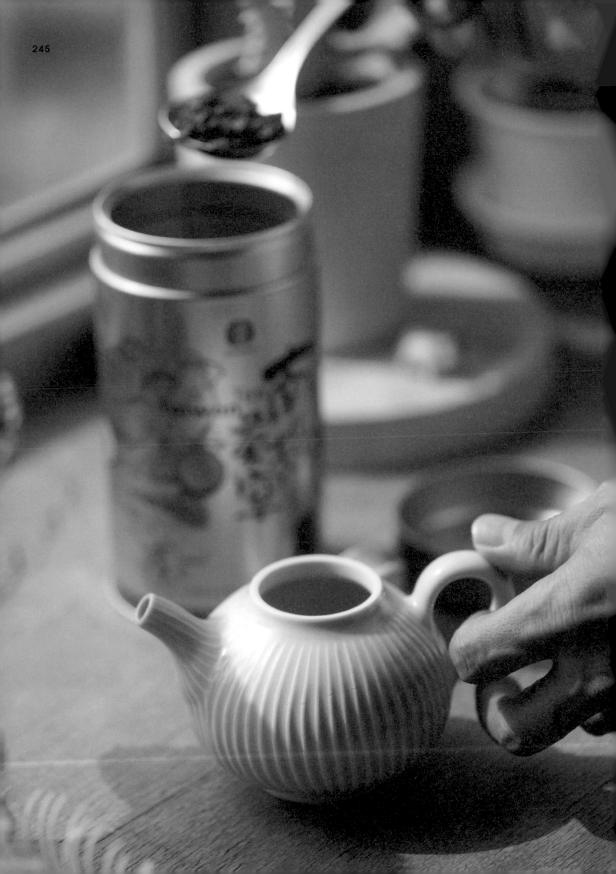

好的壺要能出水強勁俐落，水柱成束。

那麼你會在什麼時候使用這個茶壺呢？

早上吃早餐的時候。早餐通常我會泡咖啡、紅茶或喝豆漿不一定。有時候每天例行的泡茶就是要求快，用懶人的方法（他一邊說，一邊把茶葉裝到小茶袋裡），因為這個壺口比較小，洗茶壺就可以不用一直掏裡面的茶葉，整個茶包袋拉出來就好。

另外，工作的時候我很需要喝咖啡或茶來提振精神，這時候這個壺就很適合泡臺灣茶，像這類南投五顆星的菁心烏龍茶。

還有茶漬飯！我可是八九年經驗的茶漬飯高手！

能否分享茶漬飯的作法呢？

白飯煮好之後，加入鮭魚鬆、麵麩、柴魚和這種一包一包的茶漬飯調味料，最後再淋上茶，這個摺紙壺剛好可以做一碗茶漬飯。

你家有很多茶壺，一直以來都喝了些什麼茶？買了哪些壺呢？

剛開始買茶壺都亂買，連生活工場的都買，有一陣子流行花茶、康福茶，自己也就跟著買，朋友來就要泡個茶。（Hally 一邊說，一邊打開餐廳上方的櫥櫃，細數一個個被冷落但又捨不得丟的茶壺們。）記不記得有一段時間很流行琺瑯壺？

對，歐洲的琺瑯壺大部分都是在瓦斯爐上煮，但很多人怕燒焦，我自己是買來沖咖啡，後來真的學咖啡才發現琺瑯壺根本不好沖，壺嘴不

我覺得臺灣人用琺瑯壺的方法不太

一般我會用比較甘味的茶來泡飯。

對，要買到細長的鶴嘴才行。還有一個大玻璃壺，人多的時候可以做冷紅茶或冰紅茶，一下就散熱了，超快！

這次很高興可以邀請你來以茶壺為題擔任生活達人的角色。

最後想問問，你覺得怎麼樣才叫做是生活達人？

我一直覺得要懂得過生活的人，一定是對世界充滿熱情，如果沒熱情，對事物的細節也不會太在意。生活裡面有自己的生活方式、節奏是很重要的事，固定喝什麼茶、做什麼事情。像我下午三四點都一定要喝咖啡、喝茶配甜點，以前還在辦公室的時候，早上就會買好下午的甜點。做設計、寫文章，還有那些要坐一整天的人，喝咖啡、喝茶水一定比一般人多，好像嘴巴裡一

定要有個慰藉的東西，所以我也才變成配茶配咖啡的伴嘴專家，這些都會讓你的生活變得更豐富。

人活在世界上就是要體驗這些事情！想想一個人能買多少名牌包、買多少車，或去多少國家旅行？其實最重要的還是跟你每天生活息息相關的東西，那才是最重要的。比方說每天早上起來，我的第一件事就是先打掃、拖地，把狀態整理好才能開始做事，才會有很爽快的感覺，不會哩哩拉拉雜的。這些生活的片段和你用什麼器皿都有關係，對生活的小細節要有自己的一套與之相處的方式，在選東西的時候就變成一種習慣。

你剛剛說的「要有自己一套相處的方式」，和老土李明松老師的想法有異曲同工之妙呢！

李老師說得很有道理，他說「很多人去鄉下沒兩個禮拜就受不了，因為不知道怎麼跟自己相處。」所以所謂的生活達人就是知道如何跟自己相處，學會的話，你的生活也就不會太差。每個人的生活都有自己的節奏，重要的是你有沒有把生活過得很好，那個才叫生活達人。

Hally 的茶壺使用小撇步

① 挑選「重視使用者經驗」的茶壺

體積要大小適中，壺身要保溫防燙，壺嘴要讓出水集中有力。真正好的設計感受得到，但看不到。

② 根據使用需求挑選茶壺

因應人和生活的階段而異，茶壺跟茶最好配合不同用途，有不同選擇。一人使用時，就適合倒完剛好一杯的茶壺。

③ 用飲品保持生活節奏

壺裡泡出的不同茶湯，錨定出時間的進程。珍惜生活的節奏和堅持，就是懂得過生活。

生活達人

在唱片業走跳超過二十年，擅長美術設計和影像處理，九零年代許多金曲大碟都是他的設計，天王天后的宣傳照也都是他開的美肌。因喜愛探索雜貨、美食、文化和旅行，二零零八年開始跨足雜貨書籍攝影，於多本雜誌撰寫專欄。在長期的深蹲、久坐和長談下，於二零一三年及二零一五年產出《遙遠的冰果室》和《人情咖啡店》兩本著作。

「熱衷左手做設計執畫筆、右手拿相機寫文章，同時以兩種眼光看待生活日常。」是 Hally 所找到的生活平衡與動力，近期人生最大的改變，是將設計事務所「雲端化」。在家生活和工作，與器物對話的時間也變多了，「我們這種常在桌子前面耗腦力的工作，茶水都喝很兇」，也許，Hally 正需要一只好茶壺！

附錄

廠商介紹與資訊

永利刀具

鐮刀曾是中壢三寶之一,然而在一九六零年代隨著農業機械化、經濟轉型的時代背景下,逐漸沒落。永利刀具的創辦人盧澄秀先生有感於「菜刀每個家庭都會用到」,於是利用製造鐮刀的技術基礎,轉型專製菜刀。值得一題的是,永利刀具所採用的鋼材全是來自日本福井縣武生特殊鋼材株式會社的三合鋼,不論是碳、鉻含量、其他合金比例,硬度、韌度各方面皆有所兼顧。永利與武生的合作已超過了一甲子,不只是顧品質也是做信用。

桃園市中壢區中山東路一段191號
(03)452-3824
營業時間:週一至週五 08:00-17:00
www.facebook.com/YongLiKnife/
yongli-knife.com
shopee.tw/toby791126/

龍鼎菜砧

龍鼎菜砧位於屏東萬丹的崙頂社區,這個社區曾經是全臺最負盛名的木業聚落,著名的實木產品有板凳、砧板、洗衣板、桌椅等等。「不易龜裂」是實木砧板最基礎、也是最關鍵的要求,這有賴於匠師的經驗與判斷。師傅許明國以三十年的經驗,挑選木材、測試木材特性、並依據製作期的天氣與濕度,決定陰乾的期程。隨著社會越來越重視食品安全,許明國堅持不在砧板表面塗附任何化學染劑,讓實木自然地呈現其色澤與觸感。

屏東縣萬丹鄉崙頂村惠崙路843號
0910-843207
營業時間:週一至週五 09:00-17:00

三芳毛刷行

由方樹木於一九四五年成立於臺北內湖,從製作腮紅刷起家,已經是七十多年的老店了。如今產品已跨足各領域所需的刷具,從毛筆、腮紅刷、裱畫刷、玉石用鬃刷,到軍方用的砲刷與工業電子業用的圓盤刷一應俱全。相較於臺灣其他的毛刷廠,三芳毛刷是少數還有製作民生用刷的廠商。老闆娘方美智自信地說:「只要你說得出需求,我就找得到刷子。」現代日常生活所需的棕櫚鍋刷、豬毛咖啡刷,甚至羊毛吸管刷都可以在這邊找到喔!

臺北市大同區長安西路223號
02-25580437
營業時間:週一至週五 09:00-18:00
　　　　　週六 09:00-17:00
www.facebook.com/
GuoFangBrush/

阿媽牌生鐵鍋

阿媽牌鐵鍋創辦人葉欽源，二十餘年前歷經人生低谷，在北部各市場與夜市擺攤賣鐵鍋維生。當時著眼於平價鐵鍋的品質不佳，念機械工程的他於是創立阿媽牌鐵鍋，開始自行研發製作。阿媽牌最大的賣點在於反璞歸真，拋去現代發展出的化學塗料與加工，只用最純粹的中鋼高品質碳鋼做鍋。因此使用阿媽牌鐵鍋不會有健康上的疑慮，再透過簡單的養鍋程序，就會形成天然的油膜，也不怕沾黏。

桃園市平鎮區平東路一段127號
03-4605027
營業時間：週一至週五 09:00-18:00
　　　　　假日 09:00-18:00
www.armarpot.com

富山蒸籠

富山蒸籠坐落於曾有蒸籠街之稱的桂林路，由蕭生育與其岳父於一九四九年所創立，至今已有七十年的歷史。到了七零年代，因應國內外餐飲業的需求，富山蒸籠每天馬不停蹄地趕工，逐漸做出口碑，蕭生育自豪地說「從基隆到屏東的飯店，沒有人不知道富山」。在這裡除了蒸籠外，各式竹木器具包含飯桶、泡澡桶也能在這裡找到。幾年前，蕭生育甚至協同家人一起製作出全臺灣最大的蒸籠，直徑高達一米八！

臺北市萬華區桂林路224巷1號
02-23060066
02-23022661
營業時間：週一至週五 09:00-20:30
　　　　　週六 09:00-20:30
www.facebook.
com/1929876483934851/

立晶窯

立晶窯創辦人蘇立正來自於鶯歌的陶瓷世家，其祖先自明朝起就定居於鶯歌，製作陶瓷已有四代的歷史。蘇立正在一次與日本陶藝國寶鈴木藏的相遇後，驚覺自己一直在探尋的精髓其實就是自己的根，於是回頭學習老一輩早期製做的生活陶。蘇立正試圖在傳統特色，以及現代人的美學偏好找到平衡點。因此立晶窯的生活陶的色澤帶黃、且不死白，這樣的特色來自於父執輩的坯料配方，使用北投土混桃園大湳田土，使得成品帶有復古樸拙的氣質。

新北市鶯歌區重慶街64號
02-26791356
營業時間：週一至週五 14:00-18:30
　　　　　週六、週日 14:00-18:30
www.facebook.com/lijinkiln.fans/

Mao's 樂陶陶

Mao's 樂陶陶由毛潔軒、毛選媛兩姊妹所創辦，傳承自父親毛昌輝於鶯歌的祥鑫窯。祥鑫窯在代工時期曾是鶯歌最大的窯廠之一，隨著代工產業的外移，逐漸轉型為工藝成分高的藝術陶而維持至今。然而，念美工與建築的兩姊妹，希望將陶藝重新帶回生活，讓人們能夠親近它、感受它，於是用品牌與設計創立Mao's 樂陶陶，走出一條新路。這一路上備受各界肯定，包括二零一零年西班牙亞拉岡現代陶藝獎等。

新北市鶯歌區鶯桃路95巷97號
02-26796305
營業時間：週一至週五 09:00-17:00
www.facebook.com/maostudio/
www.pinkoi.com/store/
maostudio

紅琉璃／好玻

創辦人王獻德出身於玻璃世家，用累積了一甲子的經驗，二零一二年回到臺灣分別創立紅琉璃與好玻兩個品牌。「紅琉璃」找回過去合作的老師傅，專攻需要高超技巧、需要手口腳並用的口吹、熱塑工法來製作的精緻琉璃藝品；生活風格品牌「好玻 GOODGLAS」則不停研發創新，應用過去較少運用的工法來開發高質感玻璃商品與傢飾，許多高難度的造型也難不倒開發團隊，讓國內外知名品牌爭相前來尋求合作。

新北市三峽區學府路122號1樓
02-86722598
營業時間：週一至週五 09:00 - 19:00
www.redliuli.com
www.goodglas.com

老土藝術工作坊

位於雲林崙背的老土工作室，是創辦人李明松為了在創作與生活之間找到平衡點，於是回到故鄉父親的廢棄豬舍，一磚一瓦地改建成當今的樣貌。在這裡，李明松與其學徒用雙手把生活、創作和鄉土鄰里的氣味都融入工作室裡的一個個形器，探尋「崙背燒」的精神。李明松在坯料配方中，特地混入在崙背採集的風吹砂，沙中的石英質使得作品帶有具有地方風味的顆粒和質感。然而崙背燒不只意謂著帶有地方特色的作品，更是讓陶藝成為崙背的產業。

雲林縣崙背鄉仁愛街42-3號
05-6967483
營業時間：週一至週五 09:00-17:00
　　　　　週六 09:00-17:00
www.facebook.
com/351268425259732/

好日況味：9種生活工藝，看見餐廚美器

指導單位　文化部
主辦單位　國立臺灣工藝研究發展中心
出版發行　國立臺灣工藝研究發展中心
著 作 人　國立臺灣工藝研究發展中心
發 行 人　許耿修
監　　督　陳泰松
策　　劃　林秀娟
行政編輯　姜瑞麟
地　　址　南投縣草屯鎮中正路573號
電　　話　049-2334141
傳　　眞　049-2356593
網　　址　https://www.ntcri.gov.tw/

製作發行　行人文化實驗室
總 編 輯　周易正
企　　畫　行人文化實驗室
攝　　影　翁子恒
採　　文　李偉麟、林宛縈、吳君薇、陳子萱、陳郁婷、陳琡分、陳頌欣、游閔涵、劉盈孜、藍秋惠
美術設計　IF OFFICE
插　　畫　詹仕靜
執行編輯　楊琇茹、鄭芝雅
編輯助理　洪郁萱、黃喆亮、鄭治明
行銷業務　郭怡琳、華郁芳
印　　刷　崎威彩藝

定　　價　420元
ISBN　　978-986-05-7186-8
GPN　　　1010701798
2018年10月初版一刷
版權所有　翻印必究

行人文化實驗室
地　　址　10563 臺北市松山區八德路四段36巷34號
電　　話　+886-2-37652655
傳　　眞　+886-2-37652660
網　　址　http://flaneur.tw

總 經 銷　大和書報圖書股份有限公司
電　　話　+886-2-8990-2588

國家圖書館出版品預行編目（CIP）資料

好日況味：9種生活工藝,看見餐廚美器／國立臺灣工藝研究發展中心著. -- 初版.
-- 南投縣草屯鎮：臺灣工藝研發中心, 2018.10
　　面；　公分
ISBN 978-986-05-7186-8(平裝)

1.工藝設計 2.食物容器 3.臺灣

960　　　　　　　　　　　　　　　　　　　　　107018512